LECTURES

A L'ACADÉMIE

PARIS. — IMPRIMERIE DE J. CLAYE
Rue Saint-Benoît, 7

LECTURES
A L'ACADÉMIE

PAR

ERNEST LEGOUVÉ

DE L'ACADÉMIE FRANÇAISE

PARIS

MICHEL LÉVY FRÈRES, LIBRAIRES-ÉDITEURS
RUE VIVIENNE, 2 BIS, ET BOULEVARD DES ITALIENS, 15
A LA LIBRAIRIE NOUVELLE
—
1862

Tous droits réservés

AVANT-PROPOS

Tous les morceaux de ce recueil n'ont pas été lus à l'Académie ; c'est, à proprement parler, un choix de mes ouvrages de poésie. J'ai cru cependant pouvoir les ranger sous ce titre commun, parce qu'ils reposent sur le même fond d'idées, l'observation morale ; qu'ils ont la même forme, le dialogue dramatique ou le drame, et qu'enfin, grâce à ce titre, j'ai espéré appeler sur tout le volume un peu de la bienveillance qui a accueilli ces lectures.

LECTURES

A L'ACADÉMIE

MON PÈRE

— Août 1832 —

Je n'avais pas cinq ans lorsque je le perdis
On m'habilla de noir... La mère de ma mère
Me couvrit, en pleurant, de ces sombres habits,
Et, sans l'interroger, moi, je la laissai faire,
Tout heureux d'étaler de nouveaux vêtements ;
Et mon cœur seul porta le deuil sacré d'un père...
 Je n'avais pas cinq ans.

Mais, parfois, au milieu des plaisirs de mon âge,
Je demandais : Où donc est mon père ? en quel lieu ?
Et l'on me répondait : Votre père ?... Il voyage ;
Ou bien encor : Ton père est avec le bon Dieu ;

Et, satisfait alors, sans vouloir davantage,
 Je retournais au jeu.

Cependant, une nuit, dans un rêve prospère,
Un homme jeune, avec un sourire d'ami,
Se pencha tendrement sur mon front endormi,
M'embrassa, prit ma main, et dit : Je suis ton père.
Nous causâmes longtemps, et lorsque le matin
M'éveilla de ce songe et si triste et si tendre,
J'étais trempé de pleurs... Je venais de comprendre
 L'affreux nom d'orphelin !

Orphelin ! qu'un seul mot peut cacher de tristesse !
Ah ! lorsque j'aperçois, en parcourant Paris,
Deux hommes, dont l'un jeune et l'autre en cheveux gris,
L'un sur l'autre appuyés, souriant d'allégresse,
Et se parlant tous deux de cet air de tendresse
Qui dit à tous les yeux : C'est un père et son fils...
Des pleurs viennent troubler ma paupière obscurcie ;
Je les suis, les regarde... et je connais l'envie !

O fleur de l'âme, amour, tu brillas dans mon sein,
Tu parfumas le ciel de mes jeunes années,
Et je sais ce que c'est que vivre des journées
 Avec un serrement de main !
Je connais l'amitié, je connais tous les charmes
De répandre son cœur dans un doux entretien,
Et nul, entre ses bras, avec plus douces larmes,
 Ne presse un ami qui revient !

J'eus, quand j'étais enfant, ma bonne vieille aïeule,
Dont le cœur, pour m'aimer, n'avait que dix-huit ans,
Et qui ne souriait qu'à ma tendresse seule
 Quand je baisais ses cheveux blancs.

MON PÈRE.

J'ai des parents bien chers, une sœur bien-aimée ;
Mon enfance a trouvé des amis protecteurs
Qui m'ont toujours ôté l'épine envenimée,
 Pour ne me laisser que les fleurs.

Mais, ni l'attachement, ni la reconnaissance,
Ni l'amour pur et vrai, ce grand consolateur,
Ni l'amitié, n'ont pu combler ce vide immense...
 Il reste une place en mon cœur !
Et jamais sur ma vie heureuse ou malheureuse
Le deuil ne s'étendit, le bonheur ne brilla,
Sans qu'une sourde voix, plaintive et douloureuse,
 Me dit : Ton père n'est pas là !

Mon Dieu ! je l'aurais tant aimé, mon pauvre père !
Je sens si bien, aux pleurs qui coulent de mes yeux,
Que c'était mon destin, et que, sur cette terre,
 Son fils l'eût rendu bien heureux !

Et pas un souvenir de lui qui me console !
Je me souviens pourtant de plus loin que cinq ans,
Et pour plus d'un objet ridicule ou frivole,
 J'ai mille souvenirs présents.
Je me rappelle bien mon jouet éphémère,
Le berceau de ma sœur, les meubles de satin,
Et le grand rideau jaune et le lit de ma mère,
 Où je montais chaque matin.

Je me rappelle bien qu'après notre prière
Ma mère me disait : Vas embrasser ton père ;
 Que j'y courais, tout faible encor ;
Qu'alors il me pressait vingt fois sur sa poitrine,
Puis m'ouvrait, en riant de ma joie enfantine,
 Un livre qui me semblait d'or.

Je me rappelle aussi sa voix grave et sonore...
Mais son front, mais ses yeux, mais ses traits que j'implore,
 Mais lui!... lui, mon rêve éternel;
Rien... toujours rien!... Le ciel m'a ravi son image;
Ah! n'était-ce donc pas aussi mon héritage
 Que le souvenir paternel?

C'est peu d'un tel regret... Ceux que je vois, que j'aime,
Parlent toujours de lui; l'indifférent lui-même
 S'attendrit en le dépeignant :
Dans leurs cœurs trop heureux son souvenir abonde;
Tout le monde l'a vu, le connaît... tout le monde,
 Hélas! excepté son enfant.

Aussi de quelle ardeur j'interroge et j'appelle
Les témoins de sa vie... ou même de sa mort!
Comme j'écoute, accueille, embrasse avec transport
Un mot qui me le peint, un trait qui le révèle,
Et comme avec délice, en mon âme fidèle,
 J'enfouis mon trésor!

C'est surtout dans les cœurs, sur les bouches de femme
 Que j'aime à retrouver son nom!
Leur âme comprend mieux mes regrets et son âme,
Et leur reconnaissance est son plus beau renom
Aussi quand j'aperçois, en racontant sa vie,
Une d'elles donner un signe de douleur,
Il me prend dans le cœur une secrète envie
De lui tendre la main, en lui disant : Ma sœur!

C'est ainsi que toujours je vais avec courage
Quêtant un souvenir ou brûlant ou glacé,
Pour me nourrir le cœur, me refaire un passé,
 Et recomposer son image.

Et puis, lorsque mon âme est pleine jusqu'au bord,
Que je la sens gonflée et riche de ces quêtes
Qui me semblent à moi comme autant de conquêtes
 Que je fais sur la mort,
Je vole au monument qui me garde ces restes !...
L'œil morne, le front nu, j'arrive aux lieux funestes,
J'ouvre la grille noire, et sur le banc grossier,
A droite de la tombe, en face du rosier,
 Triste, je m'assieds en silence,
Et là, je rêve, écris, pleure, médite et pense.

On m'a dit quelquefois que je lui ressemblais...
Eh bien ! par la pensée anticipant sur l'âge,
Je blanchis mes cheveux, je ride mon visage,
Et du temps, sur mon front, j'accélère l'outrage,
Pour lui ressembler mieux et me rendre ses traits ;
Et puis, pour réveiller sous ce froid mausolée
Et réjouir son ombre un instant consolée,
 L'esprit plein de ses vers touchants,
Je me prends à redire, à côté de sa cendre,
Les douloureux accords où son cœur triste et tendre
 Se répandit en plus doux chants.

Mais bientôt le soir vient et m'arrache à mon rêve !
Mon fantôme si doux s'envole... je me lève,
 Je pars comme on part pour l'exil ;
Puis, après quelques pas, un moment je m'arrête,
Regarde encor sa tombe, et lui dis de la tête :
 Adieu, père... Hélas ! m'entend-il ?

LES DEUX MISÈRES

Pâles et frissonnant auprès d'un clair foyer,
Deux malades, un jour, se contaient leurs misères
Que leur jeunesse, hélas! leur rendait plus amères :
L'un est oisif et riche, et l'autre est ouvrier;
Mais ils souffrent tous deux, les voilà presque frères.

AMAURY.

Quel est donc votre mal?

MARCEL.

 Je m'éteins.

AMAURY.

 Comme moi!

Depuis combien de temps?

MARCEL.

 Depuis deux ans.

AMAURY.

Pourquoi?

MARCEL.

Pour avoir eu trop faim, monsieur.

AMAURY.

Moi, misérable!
Moi, pour avoir passé de longues nuits à table!

MARCEL.

Avec un médecin je guérirais, je crois.

AMAURY.

Un médecin? hélas! je meurs, et j'en ai trois!

MARCEL.

Deux ans de maux, et rien pour me venir en aide!

AMAURY.

En deux ans, pas un jour sans un nouveau remède!

MARCEL.

Si pour me plaindre au moins j'avais une heure à moi!

AMAURY.

Vingt-quatre heures par jour, pour s'occuper de soi!

MARCEL.

Oh! monsieur, la misère!

AMAURY.

Oh! Marcel, la richesse!

MARCEL.

Pouvez-vous comparer vos maux à ma détresse?
Vous respirez, du moins... moi, je ne le peux pas,
Car, jusques à l'air pur, tout s'achète ici-bas!

Vous avez, vous avez l'allégement suprême,
Ce qui jette un sourire au front du mourant même,
Ce qui guérit parfois et soulage toujours,
Le soleil!... O chaleur! clarté! beauté des jours!
Quand pourrai-je, aux rayons de ta flamme divine,
Puiser à pleins regards, boire à pleine poitrine?
Tu me guérirais, toi!... Mais, pauvre serf caché
Dans l'atelier obscur où je suis attaché,
Je cours m'ensevelir, dès que l'aube est parue,
Au fond de mon infecte et ténébreuse rue;
Et là, le jour entier, grelottant accroupi
Entre les murs suintants et le ruisseau croupi,
Les pieds sur un sol gras, je travaille dans l'ombre
Aux fumeuses lueurs d'une chandelle sombre;
Ou si, pour voir le jour, je sors de ma prison,
Que rencontrent mes yeux, hélas! pour horizon?
L'étroit ruban de ciel qui là-haut, sur nos têtes,
Tristement des toits noirs sépare les vieux faîtes!

AMAURY.

Le ciel! l'air! le printemps!... Ils ne raniment pas!
J'ai traîné ce corps froid de climats en climats,
Sans que votre nature, impuissante ou marâtre,
Ait rien fait pour mes maux qu'en changer le théâtre,
Et de ces vains essais je n'ai rien rapporté
Qu'une douleur de plus, mon incrédulité.

MARCEL.

Soit donc! Mais le repos! le repos! Si la fièvre
Vous fait claquer les dents et sèche votre lèvre,
Un lit moelleux reçoit votre corps défaillant;
Le chien, s'il souffre trop, se couche sur le flanc;
Moi, brisé de douleur et d'insomnie... à l'œuvre
Je succombe? Debout, misérable manœuvre!

Et je mourrai, quand Dieu de moi prendra pitié,
Comme un galérien, avec ma chaîne au pied.

AMAURY.

Hélas! combien de fois, dans l'excès de ma peine,
J'ai crié vers le ciel : Oh! que n'ai-je une chaîne!
Sauvez-moi de moi-même, ô mon Dieu! donnez-moi
Un devoir à remplir, un métier, une loi!
Mais être libre, libre avec un mal sans trêve!
L'avoir pour seul penser, hélas! et pour seul rêve!
Être riche de plus, et, dans sa déraison,
S'élancer en cherchant partout la guérison,
S'élancer, et trouver devant soi, pour sa perte,
La terre tout entière à ses désirs ouverte!
Alors, tremblant, flottant, errant comme les fous,
Vouloir, ne pas vouloir...

MARCEL.

Eh bien donc, tuez-vous!
La mort vous appartient, la mort comme le reste!
Mais moi, cette existence odieuse et funeste,
J'y suis cloué, rivé... je ne peux pas mourir!
Car, hélas! j'ai deux fils et leur mère à nourrir!
Et lorsque je succombe au mal qui me déchire,
Je m'écrie en mourant : « Tout ce que j'aime expire! »

Le riche, quelque temps resta silencieux;
Puis d'une voix plus lente et sans lever les yeux :
« Marcel, j'ai, comme vous, un enfant, une femme,
Je vous plains; mais je sais de plus grands maux pour l'âme :
Vous m'avez fait pitié, je vais vous faire horreur!
Regardez de mes mains la hideuse maigreur;
Regardez mon visage : un fantôme est moins blême;

Eh bien! il est pourtant une part de moi-même
Encor plus desséchée et plus morte... mon cœur!
O Dieu! dit-il, poussant un long cri de douleur,
Voilà, voilà la plaie, et dix ans de torture
Ne comptent pas auprès d'une telle blessure!
Qu'est-ce que d'avoir faim? d'avoir froid? Le corps seul
Meurt de ces maux; le corps est né pour le linceul;
Mais l'immortel foyer de toute noble flamme,
L'âme! l'âme! sentir agoniser son âme!
Ah! ne vous plaignez pas! vous aimez, vous pleurez;
Si l'un de vos fils part, vous vous désespérez;
Lorsque le plus petit en bégayant vous nomme,
Vous tressaillez de joie, et vous vous sentez homme;
Moi, je ne sens plus rien! Je ne tiens plus à rien!
A force d'avoir fait de moi seul mon seul bien,
Je ne vois plus que moi dans la nature entière!
Le dévouement?... Éteint. La tendresse?... En poussière.
Les nœuds les plus sacrés?... Dissous, usés, rompus!
Mon fils, mon fils! je crois que je ne l'aime plus! »

A ces mots, il s'arrête et sa parole expire;
Il semble épouvanté de ce qu'il vient de dire :
Certe, il avait déjà sondé ce noir chaos,
Mais sans le peindre encor par des mots... et les mots
Aux spectres de son cœur prêtant corps et visage,
Il recule effrayé devant sa propre image!
L'ouvrier l'écoutait sans comprendre; soudain,
Amaury lui versant sa bourse dans la main :
« Tenez, voilà de l'or... du soleil... de l'ombrage...
Tout ce que vous rêvez!...

MARCEL.

Quoi! comment?

AMAURY.
Un voyage
Vous sauvera peut-être... Au nom de vos enfants,
Prenez !

MARCEL.
Cet or... pour moi ?

AMAURY.
Pour eux !

MARCEL.
Mais...

AMAURY.
En deux ans,
Vous le regagnerez.

MARCEL.
O mes fils ! ô ma femme !
Vous vivrez ! »
Et ce mot fut dit avec tant d'âme
Qu'Amaury, relevant son front moins abattu,
Se dit tout bas : « Je crois que mon cœur a battu. »

Deux mois plus tard la porte, avec fracas ouverte,
Laissait entrer un homme impétueux, alerte,
Qui courut se jeter dans les bras d'Amaury ;
En se reconnaissant tous deux poussent un cri :

AMAURY.
Vous ?

MARCEL.
Vous ? Quel changement !

AMAURY.
Quelle métamorphose !
Que votre teint est clair !

MARCEL.

Le vôtre est presque rose.

AMAURY.

Qui vous a donc guéri?

MARCEL.

Vous et la liberté!
Mais vous, qui vous sauva?

AMAURY.

Vous et la charité.

MARCEL.

Je mourais d'être esclave...

AMAURY.

Et moi, d'être égoïste...

MARCEL.

J'ai respiré, je vis!

AMAURY.

J'ai consolé, j'existe!

MARCEL.

O sauveur de mes fils! ô mon libérateur!
Laissez-moi, jour par jour, vous conter mon bonheur,
Car le pauvre ouvrier, que le ciel vous renvoie,
N'a rien à vous donner qu'un récit de sa joie.

AMAURY.

Oui, parlez!

MARCEL.

Je suis né sur les bords de la mer!
La revoir, c'était là mon rêve le plus cher!

Et quand, des mauvais jours secouant la tristesse,
Mes amis d'atelier parlaient gloire ou richesse,
Moi, cherchant l'Océan dans les flots bleus de l'air,
Je berçais mes douleurs de ce seul mot : la mer!
Aussi, quand m'apparut sa belle ligne bleue,
Quand son bon air salé, m'arrivant d'une lieue,
Pénétra, vif et pur, dans mon poumon glacé,
Du haut de la banquette où je m'étais hissé,
En dépit des rieurs et de la compagnie,
J'envoyai cent baisers à ma lointaine amie!

AMAURY.

Brave Marcel!

MARCEL.

Voyez, voyez ces bras de fer,
Ces muscles vigoureux! je les dois à la mer!
Le matin, dans ses flots me plongeant corps et tête,
Je savourais son calme, aspirais sa tempête;
Et bercé, renversé, caressé, ballotté,
Je me roulais au sein de son immensité.
A midi, je montais sur la haute falaise
Pour pouvoir d'un regard l'embrasser tout à l'aise!
A l'heure du reflux, sur son beau sable d'or,
Sur ses bancs de rochers je la cherchais encor,
Cueillant à pleines mains ses herbes vernissées,
Ses mousses, ses varechs, ses coquilles rosées,
Qui conservaient pour moi, dans quelque obscur repli,
De son beau bruit plaintif le murmure affaibli!

AMAURY, en souriant.

Poëte!

MARCEL.

Enfin au ciel quand pointaient les étoiles,
Et que sortaient du port les blanchissantes voiles,

Je m'élançais en barque avec un vieux pêcheur,
Et de la pleine mer aspirant la fraîcheur,
Couché sur les filets au fond de la nacelle,
Je m'endormais au bruit de sa voix maternelle...
Et vous?

AMAURY.

Vous souvient-il de votre mot d'adieu?
Ce fut là mon sauveur! Comme la voix de Dieu,
Dans mon cœur amolli doucement il pénètre :
Ému de votre joie et tout surpris de l'être :
« Cherchons d'autres douleurs, tentons d'autres bienfaits, »
Me dis-je; et cependant, chaque pas que je fais
Dans l'abîme sans fond de la misère humaine
Me remplit contre moi de mépris et de haine!
« Misérable! pleurer en face de tels pleurs!
Nommer tes lâchetés du grand nom de douleurs
Auprès de tels martyrs! Allons, sors de toi-même!
Plains, au lieu de te plaindre! Aime le pauvre! Aime! aime! »
Tout change! De mon or je compris la valeur
En le faisant tomber de ma main dans la leur!
Je trouvai pour calmer leurs longs cris d'anathème
Des mots qui consolaient le consolateur même;
Et mon corps que l'élan de mon âme emportait,
Vers la vie avec elle à grands pas remontait!
Oui, leurs taudis infects remplissaient ma poitrine
D'un air plus sain que l'air de la vague marine;
Oui, plus que le soleil les astres et les cieux,
L'éclair reconnaissant qui partait de leurs yeux
M'inondait tout entier de lumière et de flamme...
Oui, près d'eux je voyais s'ouvrir devant mon âme
Un infini plus beau que l'infini du ciel,
L'infini de l'amour! Et grâce à vous, Marcel,

Retrempé dans les flots d'une pure atmosphère,
J'aime, je suis aimé, je renais, je suis père!
Ami, courez chercher vos enfants! Qu'en mes bras
Je les unisse aux miens... courez!

<p style="text-align:center;">MARCEL.</p>

Ils sont en bas!

UN
SOUVENIR DE MANIN

Compagnes de plaisirs et de goûts studieux,
Sœurs par des nœuds plus doux que des nœuds de familles,
Un soir, dans un réduit calme et silencieux,
Un livre entre les mains, et des pleurs dans les yeux,
 Un soir causaient deux jeunes filles.

La plus jeune, le doigt sur la page arrêté,
Interrogeait le livre avec anxiété,
Interrogeait sa sœur à ses côtés assise,
Et tandis qu'elle parle, et son front, et sa voix,
Et ses grands yeux naïfs respirent à la fois
 L'enthousiasme et la surprise.

 BERTHE, montrant le livre qu'elle tient encore ouvert.
 Quoi! ma sœur, ce Vénitien
Dont je vois là l'histoire et si courte et si pleine,
 Ce dictateur homme de bien,

Qui soudain, en un jour, devenant capitaine
 A force d'être citoyen,
Disputa dix-huit mois sa Venise à la haine
 Du tout-puissant Autrichien!
 Quoi! ce révolutionnaire
Que personne n'accuse, et que chacun vénère [1]!
Quoi! ce martyr sur qui tant de pleurs ont coulé
Même en la nation qu'il avait combattue!
 Quoi! cet immortel exilé
A qui son lieu d'exil élève une statue!...
Manin!... il végétait, ici, dans ce quartier?
D'un pauvre professeur il faisait le métier?
Il donnait des leçons?... Il en manquait peut-être!
 Tu le connus? Il fut ton maître?
 Comment osais-tu le payer?

CAMILLE.

Oh! la première fois, ma crainte fut bien grande.
En vain depuis deux jours je m'essayais! En vain,
Dans le fond d'une bourse, ouvrage de ma main,
Avais-je déguisé mon paiement en offrande,
Je n'en tremblai pas moins dans le moment urgent:
Je roulais sous mes doigts ce malheureux argent;
Ma main s'avançait, puis se retirait plus prompte,
Je me sentais rougir, je n'osais regarder :
 J'aurais eu, je crois, moins de honte
 A la tendre pour demander.

BERTHE.

Je le comprends!

1. Quand on ouvrit en France une souscription pour élever une statue à Manin, tous les partis approuvèrent cet hommage; car Manin avait tout fait pour sa cause, excepté le mal, et il protesta hautement contre des théories monstrueuses, qu'il suffit de rappeler pour les flétrir.

CAMILLE.

Mais lui, me souriant en père :
« Ah! pauvre enfant! quel embarras!
« Allons, n'ayez pas peur; donnez-moi mon salaire :
« De meilleurs que Manin ont passé sur la terre
« Vivant de leur travail et n'en rougissant pas!
« Puis, le labeur soutient; la paix est sa compagne,
« Et son joug merveilleux semble tout alléger;
 « Le pain même de l'étranger
 « N'est plus amer quand on le gagne. »

BERTHE, après un peu d'hésitation.

Dois-je te l'avouer, ma sœur? sa pauvreté
M'étonne; je croyais... à tort, je le suppose...
Que d'un emploi public, d'un jour d'autorité
 Il restait toujours quelque chose,
 Même après qu'on l'avait quitté.
Et lui qui, sous l'effort d'une armée assiégeante,
D'un peuple tout entier eut le gouvernement,
Lui qui fut dictateur...

CAMILLE.

Il le fut, mais comment?...
« Je ne veux pas, dit-il, que solde ou traitement
« Appauvrisse pour moi la patrie indigente! »
 Et pendant ce long dévouement,
Pendant vingt mois de puissance suprême,
Sais-tu ce qui fit vivre et les siens et lui-même?
Un manuel de droit dont il était l'auteur,
Et le pauvre avocat nourrit le dictateur.

BERTHE, avec émotion.

On nous vante toujours ceux de Sparte et de Rome!
Mais dans tout leur Plutarque est-il un plus grand homme?

Qu'importe que l'État, sous l'Autriche courbé,
 Eût plus ou moins de territoire ?
 Et qu'importe encore à l'histoire
Qu'il n'ait lutté qu'un jour, et qu'il ait succombé ?
Ce livre le dit bien, ce n'est pas la victoire,
Ce n'est pas la durée ou le prix du débat,
Ni le nombre de gens qu'en bataille on dispose,
 Non, c'est la grandeur de la cause
 Qui fait la grandeur du combat!
Et tous ces fameux Grecs immortels par la guerre
Me touchent moins le cœur que ce pauvre avocat,
Qui, sans armes, sans or, sans pouvoir, sans soldat.
 Réveille en un jour cette terre
 Qu'on nommait la terre des morts ;
Déchaîne d'une main le peuple tributaire,
Mais de l'autre lui met et le frein et le mors ;
Ne permet pas un meurtre et pas une rapine,
 Même contre les étrangers ;
Combat tous les fléaux joints à tous les dangers,
Disette, choléra, bombardement, famine ;
Et quand, à bout de force, il ne peut plus lutter,
A son pays vaincu lègue un honneur suprême
Plus durable et plus pur que la liberté même,
 La gloire de la mériter!...

Berthe s'arrête alors, étonnée et confuse
Du langage inconnu que lui dicte son cœur ;
D'un sentiment nouveau, parfois l'élan vainqueur
Nous ouvre des pensers que l'âge nous refuse ;
Et cet être ingénu, tout à coup s'échauffant
Au mâle souvenir du vaincu triomphant,
Son admiration s'était changée en muse,
Et l'histoire parlait par la voix d'une enfant!

Mais de l'austérité de ce grave langage
Redescendant bien vite aux discours de son âge :

<center>BERTHE.</center>

Était-il jeune encor, chère sœur? Quel effet,
Quand tu le vis d'abord, t'a produit son visage?
Lisait-on sur son front tout ce qu'il avait fait?

<center>CAMILLE, souriant.</center>

Oui, même on y lisait tout ce qu'il comptait faire.

<center>BERTHE.</center>

T'imposait-il?

<center>CAMILLE.</center>

Un peu.

<center>BERTHE.</center>

Te faisait-il peur?

<center>CAMILLE.</center>

Non.

<center>BERTHE.</center>

Près de lui cependant tu devais d'ordinaire
Éprouver ce respect, ce trouble involontaire,
Cette crainte qu'inspire un grand homme, un grand nom!
Lui-même, car enfin ils sont ce que nous sommes,
Devait dire : Je fus dictateur, potentat...

<center>CAMILLE.</center>

Il disait : « Plaignez-moi, j'ai perdu mon état;
« Je n'étais bon à rien qu'à gouverner les hommes. »

<center>BERTHE.</center>

A chacun de ses mots, un nouvel horizon
S'ouvre, et plus je t'entends, plus je voudrais t'entendre.
Quand vous retrouviez-vous? Est-ce en cette maison?
Savait-il enseigner? Qu'aimait-il à t'apprendre?
Comment se passait ta leçon?

CAMILLE.

D'une assez singulière et piquante façon.
D'abord, pauvre grand homme, il voulut, par scrupule,
Et pour être bien sûr qu'il gagnait son argent,
D'un maître de grammaire empruntant la férule,
M'enseigner verbe, adverbe, et nom, et particule :
Mais, las! qu'il était gauche en habit de régent!
Pour lui cette grammaire et son étroite règle
Étaient comme une cage où se débat un aigle!
Il n'y tint pas. Un jour, rejetant loin de lui
Méthodes et syntaxe... « Oh! c'est par trop d'ennui, »
Dit-il; « ni vous, ni moi ne sommes faits, ma chère,
« Pour toujours ressasser ce fatras de pédant :
« Cherchons une plus pure et plus haute atmosphère,
« Cherchons la liberté, la flamme, la lumière,
« Cherchons la poésie !... » Et depuis ce moment
Nous n'avons pas ouvert, un jour, le rudiment.

BERTHE.

Quel poëte aimait-il entre tous ?

CAMILLE.

 Oh ! le Dante.

BERTHE.

Le Dante, fugitif, exilé comme lui !

CAMILLE.

Oui.

BERTHE.

Le Dante, pleurant l'Italie esclave !

CAMILLE.

 Oui.

BERTHE.

Le Dante s'écriant dans sa douleur ardente :

« O terre de malheur, que toute gloire a fui ! »
Qu'il devait être beau quand il lisait le Dante,
Et quelle clarté pure en ces jours t'aura lui !

CAMILLE.

Du plus grand de ces jours te dirai-je l'histoire ?

BERTHE.

Oh ! parle !

CAMILLE, après un moment de silence.

Une bien chère et bien triste mémoire
(Mes traits pour lui, dit-on, étaient un souvenir),
A nos graves leçons bientôt venant unir
L'amical abandon des liens de famille,
Changeait le maître en père et l'écolière en fille.
Un jour, un jour d'hiver, sombre, humide et glacé,
Il arrive, tremblant de froid, le front baissé :
Fils de cette contrée heureuse et printanière
Où les nuits sont, dit-on, plus belles que nos jours,
De nos hivers pour lui la brume coutumière
Était encor l'exil,... l'exil de la lumière,
Et sous notre ciel gris il frissonnait toujours.
Dès qu'il entre, selon ma moqueuse habitude,
Près du large foyer du cabinet d'étude
Je l'entraîne, en riant de son air tout transi ;
Mais il lève la tête et mon cœur est saisi.

BERTHE.

Saisi ?

CAMILLE.

D'étonnement, de tristesse, d'alarmes.
Ses yeux étaient gonflés et tout rouges de larmes ;
Une pâleur de mort sur son front s'étendait ;
Et son regard farouche, et son gant qu'il tordait,

Tout révélait en lui quelque affreuse tempête
Qui dans son âme encor bouillonnait et grondait.
Tremblante, auprès de lui je mets son cher poëte ;
Il en lit quelques vers, puis le jette : ma main
Lui présente Silvio, Monti, même dédain.

BERTHE.

Qu'avait-il donc ?

CAMILLE.

Attends. Tout à coup il se lève :
« Que m'importent les vers de tous ces beaux esprits ? »
Dit-il ; « sont-ce donc là des hymnes de proscrits ?
« Non, le voilà le chant de la lyre et du glaive ! »
Et, tirant un vieux livre en ses habits caché,
Il commence ce psaume incomparable, immense,
Le plus douloureux cri que trente ans de souffrance
Du cœur d'un peuple esclave aient jamais arraché !
 « Le long des fleuves d'Assyrie... »

BERTHE.

Le chant des Juifs ! le chant de la captivité !

CAMILLE.

Lui-même ! et pas un mot, par Manin répété,
Qui dans mon âme encor ne résonne et ne crie!
 « Le long des fleuves d'Assyrie,
 « Nous étions assis et pleurions ;
 « Nous pleurions, ô chère patrie,
 « Car de toi nous nous souvenions ! »

BERTHE.

O malheureux ! Je vois, je vois couler ses larmes !

CAMILLE.

 « Sion ! Sion ! belle de tant de charmes !
 « Sion, objet de tant d'alarmes !

« Chère Sion ! avant de t'oublier,
« Mes yeux oublieront la lumière,
« Et ma langue, comme une pierre,
« Se séchera dans mon gosier !

« Nos maîtres nous ont dit : Esclaves,
« Vos voix sont douces et suaves,
« Chantez-nous... »

A ce mot « chantez-nous » il hésite, il s'arrête,
Et, froissant dans ses mains le livre du Prophète : ...
« Chanter ! chanter ! dit-il en marchant à grands pas,
« Voilà l'odieux mot que l'Europe répète :
« Vous êtes des chanteurs, des instruments de fête ;
« La musique et les vers, voilà votre œuvre !... Ingrats !
« Parce que l'Italie a sur leur froide race
« Épanché ses trésors d'élégance et de grâce,
« Et qu'ils ont de nous seuls appris tout ce qui plaît,
« Leur dédain, pauvre peuple, armé de ton bienfait,
« Te refuse un cœur d'homme, à toi qui les enchantes,
« Et nous accable avec nos qualités charmantes ! »

BERTHE.

Il a raison !

CAMILLE.

« Eh bien ! s'écria-t-il enfin,
« Assez d'affronts ! Debout ! Faisons voir à la terre,
« Que notre arme n'est pas un luth de baladin !
« Des fusils ! des canons ! la bataille ! la guerre !
« Et jetons-leur le cri du Psalmiste divin :

« O misérable Babylone !
« Heureux celui qui te rendra
« Tout ce que souffre et souffrira

« Le peuple que Dieu t'abandonne !
« Heureux, heureux les triomphants !
« Qui, de pleurs noyant ta paupière,
« Écraseront contre la pierre...
« Le front de tes... petits... enfants !... »

« Non, non, dit-il soudain en pâlissant d'effroi,
« Non, ne me croyez pas ! Je blasphème ! Qui ? Moi !
« Moi, Manin, qui suis bon, humain; moi, qui fus père !
« Moi !... Moi !... Parler d'enfants écrasés sur la pierre,
« Et du meurtre mêler les sinistres accents
« Aux leçons dont j'entoure une enfant de seize ans !
« Pardonnez ! pardonnez ! chère et douce Camille,
« Si j'appelais leur mort, c'est qu'ils ont, eux aussi,
« Tout tué parmi nous, tout brisé sans merci ;
« C'est qu'ils nous ont ravi patrie, amis, famille,
« C'est qu'à pareil jour, moi, moi-même... j'ai perdu... »
Et sans pouvoir finir il s'enfuit éperdu...
Ce jour était le jour de la mort de sa fille !

BERTHE.

Une fille !... Il avait une fille ?

CAMILLE.

Vingt ans,
Vingt ans à peine.

BERTHE.

Et morte ! En quels lieux ? en quel temps ?

CAMILLE.

En France, dans l'exil ! Morte comme sa mère !
Morte en le laissant seul sur la terre étrangère !

BERTHE.

Oh ! c'en est trop, mon Dieu ! c'en est trop pour un cœur !

CAMILLE.

Eh! que dirais-tu donc si, comme moi, ma sœur,
Tu les avais pu voir, elle et son père, ensemble?
Entre un père et sa fille, il est parfois, ce semble,
Un nœud mystérieux, plus puissant et plus doux
Que du père à son fils, de l'épouse à l'époux;
La différence même et du sexe et de l'âge,
Certain rapport secret d'esprit et de visage,
Ce qu'un front de seize ans par son candide aspect
Répand autour de soi de calme et de respect,
Enfin, je ne sais quoi de pur, de poétique,
Que le cœur sent bien mieux que la voix ne l'explique,
Et qui s'échappait d'eux comme un rayonnement,
Faisait de leur tendresse un spectacle charmant.

BERTHE.

Je le crois! Se sentir la fille d'un tel père!

CAMILLE.

Elle était tout ensemble et sa fille et sa mère;
Et leur amour croissait de toutes leurs douleurs!
Tour à tour consolés ou bien consolateurs,
Chacun, que ce fût l'ange ou que ce fût l'apôtre,
Séchait soudain ses pleurs s'il voyait pleurer l'autre;
Et dans ce doux mélange et de soins et d'appui,
Elle pour l'affermir devenait forte, et lui,
Lui, touchant abandon de l'amour paternel,
Il faiblissait par fois pour s'appuyer sur elle!

BERTHE.

Mais il avait donc tout: grâce, bonté, douceur?

CAMILLE.

Hélas! il l'avait, elle! Et dans ce jeune cœur
Il retrouvait si bien son héroïque flamme!

C'était si bien l'enfant de son sang, de son âme !
Ah ! lorsqu'il la voyait, l'œil brillant de fierté,
Tressaillir et pâlir au nom de liberté,
Il lui semblait, orgueil et volupté suprême,
Voir paraître à ses yeux l'Italie elle-même,
Mais l'Italie heureuse et la jeunesse au front,
Pure de tout excès comme de tout affront,
Les mains libres, debout, belle, régénérée,
Telle qu'au monde, un jour, lui-même il l'a montrée,
Et telle qu'à son heure, et quand le temps viendra,
Que nos cœurs en soient sûrs, Dieu la réveillera !

BERTHE.

Mais elle!... son enfant! mourir en pleine vie!
A notre âge! Comment? par quel fléau ravie...

CAMILLE.

Un fléau! Tu dis bien! Mal étrange, inconnu,
Fatal comme l'exil dont il était venu!
Ah! si je te contais cet horrible martyre,
Si je te disais... Non, je ne veux pas le dire!
Non, ce fut trop affreux! Mais sache seulement
Que pendant vingt-deux mois d'incurable tourment
Lui seul dut la soigner, la veiller, la défendre,
Qu'une aide mercenaire il ne pouvait la prendre,
Trop pauvre pour payer, trop fier pour recevoir!
Et le matin, après ces nuits de désespoir,
Quand la nature en lui succombait épuisée,
Tout pâle d'insomnie, et la tête brisée,
Il allait, se traînant plutôt qu'il ne marchait,
Reprendre ses leçons et gagner son cachet,
Pour pouvoir, de l'enfant qui dans ses bras expire,
Alléger... hélas! non, prolonger le martyre;

Mais ce martyre était tout ce qui lui restait :
Il la voyait souffrir, oui,... mais il la voyait !...

De Camille, à ces mots, la voix tombe et s'arrête ;
Les pleurs la suffoquaient. Elle cache sa tête
Dans les bras de sa sœur qui sanglotait aussi,
Et toutes deux longtemps demeurèrent ainsi,
Honorant, dans leur âme héroïque et fidèle,
Des douleurs de l'exil cet accompli modèle !
Puis relevant les yeux, et d'un ton faible et lent,
Toutes les deux, moitié pleurant, moitié parlant :

BERTHE.

Combien survécut-il encor ?

CAMILLE.

Deux ans à peine.

BERTHE.

Le revis-tu souvent ?

CAMILLE.

Un jour chaque semaine.

BERTHE.

Il était donc toujours maître d'italien ?

CAMILLE.

Oui, puisqu'il n'avait rien, et qu'il n'acceptait rien.

BERTHE.

Et ta vue à son cœur n'était pas douloureuse ?

CAMILLE.

Je lui faisais du bien.

BERTHE.

Que je te trouve heureuse !
Était-il très-changé ?

CAMILLE.

Non, pas trop; seulement,
Il parlait bien plus bas, marchait plus lentement,
Et semblait, par moment, respirer avec peine.

BERTHE.

Ah !

CAMILLE.

Comme j'avais vu qu'il perdait presque haleine,
Quand, l'escalier franchi, dans ma chambre il entrait,
J'allais à lui, sitôt que la porte s'ouvrait,
Lui parlant la première,... avec chaleur,... de suite !
De ma ruse innocente il s'aperçut bien vite,
Il voyait tout ! alors, de son air fin et doux,
Il me dit, souriant : « Vous êtes bonne, vous !
« Mais le coup est porté, mon enfant, et peut-être
« Vous faudra-t-il bientôt choisir un autre maître. »
Les leçons, en effet, jour à jour, s'espaçaient ;
Quelques mots de sa main souvent les remplaçaient ;
Puis, un matin, sa plume elle-même s'est tue,
Et quelques jours plus tard... on votait sa statue !

L'entretien s'éteignit de nouveau dans les pleurs.
Mais bientôt, et tout bas, la plus jeune des sœurs
Reprit : — Je voudrais bien, Camille, à son image
Apporter mon offrande...

CAMILLE.

Oui ! mais un tel hommage
Venu de notre part peut-être étonnera.

BERTHE.

Nous tairons nos deux noms et nul ne le saura...

CAMILLE.

Excepté lui, j'espère !

BERTHE.

Oh! oui! tiens! il me semble
Qu'il nous voit de là-haut, toutes les deux, ensemble,
Parlant de lui, pleurant, et que son front viril
Se penche en souriant sur sa fille chérie...
Car il l'a retrouvée!... et dans une patrie
Où l'on ne connaît pas l'exil!

—

Ce dialogue a été récité sur le théâtre par M^{me} Ristori et M^{lle} Picchiottino, et dans le monde par M^{lles} Stella Colas et Delaporte. Il suffirait aux personnes qui voudraient le réciter aussi de faire les légers changements suivants : les deux premières strophes qui sont en récit sont mises en action; c'est-à-dire qu'au lever du rideau Berthe est assise, lisant un livre qu'on peut supposer être la vie de Manin; Camille entre, sans que Berthe l'entende tant elle est absorbée par sa lecture. Elle s'approche, lui pose doucement la main sur l'épaule, Berthe se retourne, et le dialogue commence.

A la page 20, après la tirade de Berthe, il faut remplacer le recit qui commence par ce vers :

« Berthe s'arrête alors, étonnée et confuse... »

par le dialogne suivant :

BERTHE.
Plus durable et plus pur que la liberté même,
 La gloire de la mériter!...

CAMILLE.
Qu'as-tu donc?

BERTHE.

Je me sens étonnée et confuse
Du langage inconnu qu'a trouvé ma douleur,
Ma bouche l'ignorait, mon âge s'y refuse...
D'où m'est-il donc venu? Je ne sais...

CAMILLE.

 De ton cœur.

BERTHE, gaiment.

Eh bien! mon cœur voudrait en savoir davantage.
Était-il jeune encor, chère sœur? Quel effet,
Quand tu le vis d'abord, t'a produit son visage?... etc., etc., etc.

A la page 29, il faut simplement supprimer les huit vers de récit commençant par ce vers :

« De Camille, à ces mots, la voix tombe et s'arrête; »

Et à la page 30, les deux autres vers de récit et réciter ainsi :

CAMILLE.

Puis, un matin, sa plume elle-même s'est tue,
Et quelques jours plus tard... on votait sa statue!

BERTHE, après un silence.

Dis-moi, je voudrais bien, Camille, à son image
Apporter mon offrande...

CAMILLE.

 Oui, mais un tel hommage
Venu de notre part peut-être étonnera... etc., etc., etc.

LES
DEUX HIRONDELLES
DE CHEMINÉE

Hier, à mon logis par le froid ramené,
J'inaugurais l'hiver dans l'âtre abandonné,
Lorsque par le foyer, au milieu d'un bruit d'ailes,
La bise m'apporta ces deux voix d'hirondelles :

« Ma fille, il faut partir : précurseurs de l'hiver,
Des bandes de vanneaux, ce matin, fendaient l'air,
Et du haut de ce frêne, à la cime effeuillée,
A retenti trois fois notre cri d'assemblée.
Cependant sur ton nid tu demeures encor :
Appelle tes petits, ma fille, et prends l'essor !

— Je dois rester.

 — Non, viens ! La première colonne
Par avance déjà se groupe et s'échelonne ;
Le moment du départ est fixé pour ce soir ;
Car tu sais que la nuit, sous son grand manteau noir,

Peut seule à tous les yeux dérober notre fuite,
Et des oiseaux de proie égarer la poursuite.

— O ma mère! ta fille, hélas! ne partira
Ni ce soir, ni demain, ni le jour qui suivra.

— Pourquoi donc?

 — Dans le nid où tu m'as élevée
J'élevais en espoir ma première couvée;
Un cruel m'en chassa; je fuis : cette maison
N'abrita mes amours qu'à l'arrière-saison,
Et de mes chers petits l'aile encore incertaine
Ne les porterait pas jusqu'à cette fontaine.

— Viens : l'enfance est peureuse; et toi, ma fille, aussi,
L'an dernier tu tremblais de t'éloigner d'ici;
Ton père te soutint, et tu suivis ton père :
Soutiens-les; ils suivront.

 — Regarde-les, ma mère;
Un rare et fin duvet couvre à peine leur corps.

— Mais que deviendras-tu, pauvre enfant? Sur ces bords
L'hiver est si terrible! Ah! je me le rappelle!
Une automne, le plomb avait brisé mon aile;
Je restai. Que de maux! La neige couvrait tout.
Pas un seul moucheron! pas un abri! Partout
Je voyais des oiseaux s'abattre sur la terre,
Et tomber morts de froid!

 — Morts de froid, ô ma mère?

— Fendre l'air en criant, et tomber morts de faim!

— Morts de faim?

 — Et moi, moi, je ne vécus, enfin,
Qu'en m'attachant aux murs, et de givre imprégnée,
Cherchant dans les débris de toile d'araignée
Des cadavres d'insecte... Appelle tes petits !...

— A peine autour du toit sont-ils encor sortis.

— Il n'importe : voltige, en offrant à leur vue
Quelque ver, quelque mouche à ton bec suspendue :
La convoitise sert de courage à l'enfant;
Il s'avance d'un pas, on s'éloigne d'autant;
L'objet qui fuit l'attire, il le suit, il s'élance,
Et, radieux, dans l'air voilà qu'il se balance :
Ainsi t'ai-je donné ta première leçon.

— Mais ils n'étaient pas nés au temps de la moisson.

— Viens donc seule,... et fuyons loin de ces lieux funestes !

— Moi, les laisser mourir ?

 — Vivront-ils, si tu restes ?

— Ils ne mourront pas seuls au moins! Et, dût le froid
Me glacer avec eux sur notre nid étroit;
Dût en ce foyer mort la flamme rallumée
M'étouffer dès demain sous des flots de fumée,
Je ne les quitte pas. Au dedans, au dehors,
Le jour, la nuit, partout, mon corps couve leur corps,
L'amour agrandira mes ailes!... La nature
Ne veut pas que mon sang leur serve de pâture,
Mais il peut réchauffer s'il ne peut pas nourrir ;
Et, m'étendant sur eux, sur eux je veux mourir
Pour les défendre encore à cet instant suprême,
Et leur faire un abri de ma dépouille même.

— Ma fille, tu fais bien. J'eusse été dans ces lieux
Vaillante comme toi, pour toi faible comme eux;
Reste donc! Mes petits m'attendent sous le frêne;
Le devoir qui t'arrête est celui qui m'entraîne;
Il faut nous séparer, il le faut. Que ce lieu
Te soit hospitalier!... Adieu, ma fille.

— Adieu! »

Je n'entendis plus rien. Puis un battement d'aile
M'annonça le départ de la mère hirondelle;
Puis un faible soupir. Et moi je dis tout bas :
« Ne crains rien, doux oiseau, tu ne périras pas;
Chaque jour, par mes soins, une ample nourriture
Ira chercher la mère et sa progéniture;
Élevée entre nous, une épaisse cloison,
Des vapeurs du foyer détournant le poison,
Ne laissera monter jusqu'à ton nid paisible
Que la douce chaleur d'une flamme invisible;
Et, je le sens, mon cœur d'émotion battra
Quand, au printemps, ta mère en ces lieux accourra.
Te trouvera vivante, et que, sans l'oser croire,
De tes jours préservés tu lui diras l'histoire. »

UN JEUNE HOMME

QUI NE FAIT RIEN

COMÉDIE

Représentée pour la première fois à Paris, sur le Théâtre-Français, par les comédiens ordinaires de l'Empereur, le 3 avril 1861.

PERSONNAGES

MAURICE DE VERDIÈRE............ M. Bressant.
M. DUBREUIL, commerçant.......... M. Louis Monrose.
VALENTINE, sa fille.................. M^{lle} Émilie Dubois.
OCTAVE, son fils................... M. Worms.
THÉRÈSE, nourrice de Valentine........ M^{me} Lambquin.
UN DOMESTIQUE.

La scène se passe de nos jours, à Paris, chez M. Dubreuil.

A

MADAME FIDIÈRE DES PRINVEAUX

Chère Madame,

*J'ai eu grande joie à rapprocher dans cette pièce les deux noms d'*Octave *et de* Maurice *qui nous sont si chers à vous et à moi. Mais il me semble que la réunion de famille ne sera complète que si j'y place aussi votre nom à côté du mien. Me le permettrez-vous? Oui? Merci.*

E. LEGOUVÉ.

Si je n'avais craint la disproportion d'un grand titre avec une petite pièce, j'aurais intitulé celle-ci : *l'École des Inutiles.* Mon dessein, en effet, a été, non pas comme l'ont cru quelques personnes, de donner aux pères le conseil de marier leurs filles à des hommes qui ne font rien, mais de montrer aux jeunes gens que leur naissance, leur grande fortune, les préjugés de leurs familles, parfois aussi de respectables opinions politiques, éloignent des fonctions civiles ou publiques, de leur montrer, dis-je, comment leur oisiveté peut être occupée, leurs loisirs féconds, leur inutilité... utile; combien de choses enfin ils pourraient faire en ne faisant rien.

Pour rendre mon idée plus sensible et plus propre au théâtre, j'ai essayé de la réaliser, je ne dirai pas dans un caractère,... le mot est trop gros pour la chose, mais dans un portrait de genre que l'on n'a pas encore, je crois, produit sur la scène, quoiqu'il en existe plus d'un modèle, et que j'appellerai le dilettante, l'amateur, le dégustateur. Qui de nous n'a rencontré quelqu'une de ces natures heureuses et ouvertes à tout, que la multiplicité même de leurs goûts et de leurs aptitudes rend impropres à la constance d'un état unique; *res alata,* comme auraient dit les anciens, êtres ailés, légers, mobiles, qui vont, qu'on me pardonne ce mot, qui vont flânant

dans les professions de tout le monde pour en cueillir la fleur, pour encourager ceux qui les exercent, et qui, dans notre ardente société où l'on ne voit que lutte, travail, rivalité, production, représentent, eux, la sympathie, la jouissance, l'enthousiasme, le goût. L'Évangile a dit : les lis ne filent pas, les lis ne travaillent pas; et cependant quels rois de la terre sont plus splendidement vêtus qu'eux ? Ces paroles n'absolvent-elles pas un peu ces oisifs intelligents qui ont, eux aussi, le charme et le parfum, et surtout ceux qui, comme le personnage que j'ai voulu peindre, sont conduits, par une transition naturelle, de l'amour du beau à l'amour du bien, en arrivent par degrés à s'apitoyer sur tout ce qui souffre, comme ils s'enthousiasment pour tout ce qui brille, et s'élèvent peu à peu dans ces pures et hautes régions du monde moral où n'arrivent guère que les âmes qui ont pour seul objet d'admirer et d'aimer !

Tel quel, voilà mon héros : je le livre au public, moitié comme une réalité, moitié comme une fiction, ayant tâché de le faire assez vrai pour qu'on le reconnût, et assez idéal pour qu'on eût lieu de vouloir l'imiter; car enfin dans ce monde où chacun est si enchaîné, si acharné à ses propres affaires qu'il n'a tout juste que le temps de penser à lui, n'aurions-nous pas grand besoin de gens qui seraient assez de loisir pour pouvoir un peu penser aux autres ?

<div style="text-align:center">2 avril 1861.</div>

UN JEUNE HOMME
QUI NE FAIT RIEN

Le théâtre représente un salon. Porte au fond, donnant sur une terrasse. Portes latérales. Une table avec ce qu'il faut pour écrire. Un piano. Une cheminée.

SCÈNE PREMIÈRE

MAURICE, THÉRÈSE.

MAURICE, *entrant.*

Monsieur Dubreuil?...

THÉRÈSE.

Il est chez lui.

MAURICE.

Peut-on le voir?

THÉRÈSE.

Dans un instant, Monsieur pourra vous recevoir,
Et voici le journal du jour.

MAURICE.

Je vous rends grâce,
Je vais examiner les fleurs sur la terrasse.

Maurice remonte sur la terrasse ; Thérèse essuie les meubles au fond.

SCÈNE II.

Les Mêmes, OCTAVE.

OCTAVE, à la cantonade, à gauche.

Je reviendrai ce soir; oui, je te le promets.

Il descend en scène.

Ce soir?... Hélas! ici reviendrai-je jamais?
Ce duel... On a beau n'en rien faire paraître,
Quand on se dit : ce soir je serai mort peut-être :
De son cœur à grand'peine on étouffe le cri...
Ce n'est pas qu'on ait peur, mais on est attendri.

Apercevant Thérèse.

Toi, ma vieille Thérèse? Où donc est Valentine...
Ma sœur?

THÉRÈSE.

Monsieur Octave, elle écrit, j'imagine,
Pour sa société de secours.

OCTAVE, souriant.

En effet.
Oh! c'est son grand souci!

THÉRÈSE, avec importance.

C'est de moi qu'elle a fait
Son fac... son fac...

OCTAVE.

Totum!

SCÈNE DEUXIÈME.

THÉRÈSE.

Totum! Nous autres vieilles,
Nous ne connaissions pas d'inventions pareilles :
Des filles de seize ans avoir des comités!
Présenter des rapports à des sociétés!
Présider! Être, enfin, membres de quelque chose!
C'est drôle, mais pourtant c'est gentil, et je n'ose
Rire de tout cela quand je vois votre sœur :
Avec quel dévouement, quels soins, quelle douceur!...

OCTAVE.

Assez! assez!

THÉRÈSE.

Comment, assez? Que je me taise,
Quand c'est pour la vanter que je parle!

OCTAVE.

Oui, Thérèse!

THÉRÈSE.

Vous m'arrêtez, au lieu de me dire merci!

OCTAVE.

C'est étrange, il est vrai, mais pourtant c'est ainsi.
Il est, il est des jours où l'on ne peut entendre
Louer ceux qu'on chérit d'affection trop tendre;
Et ces jours-là, tu vas ouvrir de bien grands yeux,
Thérèse, sont les jours qu'on les aime le mieux.

THÉRÈSE.

Mais cependant...

OCTAVE, apercevant Maurice qui est descendu en scène.

Silence! Eh! monsieur de Verdière,
Qu'à Baden, cet automne, a rencontré mon père!

MAURICE.

Et qui vous prie ici, monsieur, du fond du cœur,
D'achever l'entretien commencé.

OCTAVE.

Sur ma sœur?
Vous la connaissez donc?

MAURICE.

Un peu! Puis j'ai de même
Une sœur de seize ans, et que j'aime!... que j'aime
Autant que vous aimez la vôtre! de façon
Que je ne puis jamais entendre ce doux nom,
Sans que devant mes yeux soudain paraisse et brille
Tout ce que représente au sein d'une famille
En grâce, en poésie, en vertus, en bonheur,
Cet être ravissant qu'on appelle une sœur.

OCTAVE.

A votre tour, monsieur, continuez!

MAURICE.

Son frère
Est-il plus jeune qu'elle? elle est presque sa mère!
La nature autrement en a-t-elle ordonné?
Elle est presque sa fille, alors qu'il est l'aîné!
Oui, tandis qu'animé d'une vertu nouvelle,
Comme elle il devient pur, dès qu'il veille sur elle;
A son tour, elle aussi, lui servant de soutien,
L'excite vers le beau, le guide vers le bien,
Le pousse à prendre rang parmi ceux qu'on renomme...
Pour sa sœur, un jeune homme est toujours un grand homme!

OCTAVE.

Mais vous devinez donc nos plans, nos entretiens?

SCÈNE DEUXIÈME.

MAURICE.

Je ne devine pas, monsieur, je me souviens!
Je me souviens qu'elle est la douce messagère
Entre les torts du fils et les rigueurs du père!
Qui de nous, dans ces jours d'ardente déraison,
Où l'on veut tout quitter, et famille et maison,
N'a senti tout à coup une main chère et tendre
Le saisir, l'entraîner doucement, et le rendre
A ces bras qui, toujours prêts à nous secourir,
Ne se ferment jamais que pour se mieux rouvrir?

THÉRÈSE, au fond.

Bravo!

MAURICE.

 Qu'on perde enfin ses parents : c'est près d'elle
Qu'on les retrouve encore, et ce témoin fidèle,
Évoquant à nos yeux un moment consolés
Les êtres disparus et les jours envolés,
Il semble, en l'embrassant, qu'entre ses bras l'on presse
Et son père, et sa mère, et toute sa jeunesse!

OCTAVE.

Il n'est qu'une réponse à cet élan de cœur!
Je donnerais mon sang pour voir unir ma sœur
A qui parle des sœurs comme vous!

MAURICE, vivement.

 Quoi! vous dites?...
Eh bien! venez en aide à mes faibles mérites,
Car je viens demander sa main!

OCTAVE.

 En vérité?

MAURICE.

Votre père, une fois, déjà m'a rebuté;
Mais j'ai récrit.

OCTAVE.

Pourquoi son refus?

MAURICE.

Il préfère
Un monsieur Dufournelle.

OCTAVE.

Un instant! Cette affaire
N'est pas conclue encor.

Thérèse entre chez M. Dubreuil.

MAURICE.

J'ai de plus à ses yeux,
Il faut bien vous le dire, un tort très-sérieux.

OCTAVE.

Sérieux? Rien qui touche à l'honneur, j'imagine?

Mouvement de Maurice.

Qu'importe alors? Voyons, aimez-vous Valentine
Comme il faut l'aimer?... Trop?

MAURICE.

Plus que trop!

OCTAVE.

Ça suffit!
Mais dites-moi comment la rencontre se fit?

MAURICE.

A son insu, le ciel un jour me l'a montrée
Dans un cadre béni. De pauvres entourée,
Elle donnait à tous du linge, un vêtement,
Voire aussi des conseils; et rien de plus charmant

Que de l'entendre dire, en personne prudente :
« C'est bien, au comité dont je suis présidente
(Car elle est présidente, oh ! je sais tout cela)
Je ferai mon rapport sur cette affaire-là. »
Et quand elle grondait quelque enfant sans vergogne,
Ou faisait un sermon à quelque vieil ivrogne,
Quel accent convaincu, quel grand air sérieux !
Et cet air-là formait avec ses jeunes yeux
Un si charmant contraste !... Elle avait, ce me semble,
Si joliment... trente ans et seize ans tout ensemble ;
Sous ce léger dehors de puérilité
On sentait un tel fonds d'ardente charité,
Que le cœur tout ému se livrait sans défense
A cette affectueuse et maternelle enfance,
Et que moi, souriant à la fois et pleurant,
Je pris, dès ce jour-là, Dieu même pour garant
De ne jamais donner, s'il plaît à votre père,
D'autre sœur à ma sœur, d'autre fille à ma mère!

THÉRÈSE, entrant.

Monsieur Dubreuil attend, monsieur !

MAURICE.

J'y cours! Adieu,
Et priez pour Maurice!

Il sort.

SCÈNE III.

OCTAVE, THÉRÈSE.

THÉRÈSE.

Oui, les saints, le bon Dieu,
Je prierai tout le monde!

OCTAVE, se mettant à la table.

 Et moi, je vais écrire.

THÉRÈSE.

A qui donc?...

OCTAVE.

 A ma sœur.

THÉRÈSE.

 Pourquoi ne pas lui dire
Que voilà le mari qu'il lui faut?

OCTAVE.

 Oh! pourquoi?...
Parce que l'écriture a plus d'empire... Et toi,
Toi, je te chargerai du soin de cette lettre...

THÉRÈSE.

De votre main, pourquoi ne pas la lui remettre?...

OCTAVE, avec hésitation.

Parce que je crains fort de revenir trop tard.

THÉRÈSE.

Vous ne dînez donc pas ici?...

OCTAVE, avec embarras.

 Non! Par hasard...
Une réunion grave!... Ah! sur toute chose,
Ne lui rends ce billet qu'à trois heures... pour cause!

THÉRÈSE.

Mais je ne puis comprendre!...

OCTAVE.

 Eh bien! ne comprends pas!...

SCÈNE QUATRIÈME.

Lui donnant le billet.

Tiens!

Vivement.

Si monsieur Delmas vient me chercher... Delmas...
Un jeune peintre!...

THÉRÈSE.

Eh bien?...

OCTAVE.

Je suis chez lui.

Entendant la voix de Dubreuil.

Mon père!...

A Thérèse.

Trois heures!...

Il sort.

THÉRÈSE, *pendant que Maurice et Dubreuil entrent.*

Sa figure est toute singulière!...

Elle sort sans faire de bruit dès que Dubreuil et Maurice sont entrés.

SCÈNE IV.

DUBREUIL, MAURICE.

MAURICE.

De grâce, écoutez-moi!...

DUBREUIL.

Je ne fais que cela,
Mon cher monsieur, depuis qu'avec vous je suis là.

MAURICE.

Je l'aime éperdument!...

DUBREUIL.

Oh! je vous crois sans peine!
Elle a d'assez beaux yeux pour que je le comprenne;
Et vous le répétez assez pour qu'on ait foi
Dans vos discours...

MAURICE.

Mais...

DUBREUIL.

Mais, de grâce, écoutez-moi!
Vous êtes un charmant garçon : belle fortune!
Une éducation solide et peu commune!
Excellentes façons, de la grâce, du goût!
En outre, des parents bien posés! enfin tout,
Tout ce qui dans Paris forme un parti superbe;
Et ma conclusion, c'est celle du proverbe :
Vous n'aurez pas ma fille!

MAURICE.

Et vos motifs?

DUBREUIL.

Mon cher,
C'est que vous n'avez pas d'état.

MAURICE.

Mais...

DUBREUIL.

Mais, c'est clair!
J'ai travaillé, je veux que mon gendre travaille.
Pour faire une fortune à ma chère marmaille
J'ai sué sang et eau, s'il vous plaît, vingt-cinq ans :
Je veux qu'il sue aussi pour doter ses enfants!
C'est bourgeois, c'est crétin, comme on dit chez vous autres,

SCÈNE QUATRIÈME.

Messieurs les jeunes gens! Mais tous vos grands apôtres
Ne feront pas qu'ici soit jamais accepté
Un jeune homme inutile à la société,
Un oisif.

MAURICE.

Un oisif! c'est trop fort! à quelle heure
Vous levez-vous?

DUBREUIL.

Ah! ah! vous raillez!

MAURICE.

Que je meure
Si j'y songe! En hiver, quand fait-on votre feu?

DUBREUIL.

A sept heures, je crois!

MAURICE.

Sept heures! ah! bon Dieu!
Sept heures!... Quand au jour vous ouvrez la paupière,
Moi, j'ai déjà brûlé pour vingt sous de lumière;
Et j'ai beau me presser... ce qui reste du jour
Pour ce que je veux faire est mille fois trop court.

DUBREUIL.

Parbleu! je voudrais bien savoir ce que vous faites!

MAURICE.

Ce que je fais? Les arts n'ont pas de nobles fêtes
Que je n'en sois témoin! Un beau livre paraît;
Toujours à l'applaudir je suis le premier prêt.
Pas une invention que mon œil n'y regarde!
Pas une expérience où je ne me hasarde!
Et les fleurs; faut-il pas les respirer un peu?
Et le ciel; Dieu, pour nous, l'a-t-il donc fait si bleu

Pour qu'on ne prenne pas le temps de lui sourire?
Ce que je fais? J'apprends, je contemple, j'admire!
La musique et les vers, la science et les arts,
Les voyages lointains et leurs mille hasards,
Tout ce qu'ont vu de grand les vieux temps et le nôtre,
Ce qu'on fait dans ce monde, et même un peu dans l'autre,
L'âme humaine, en un mot, l'âme avec ses élans,
Ses travaux, ses espoirs, ses conquêtes, ses plans,
Je m'occupe de tout! j'aime tout! je m'enivre
De l'univers entier! Ma vie enfin, c'est vivre!

DUBREUIL.

Tudieu!... quel chapelet!... C'est sans doute fort beau,...
Mais cela n'entre pas dans mon petit cerveau.
Je n'ai que du bon sens; et ce qui s'en écarte...
Néant!... Que mettez-vous, dites, sur votre carte?

MAURICE.

Eh! pourquoi voulez-vous savoir?

DUBREUIL.

 Je le voudrais.

MAURICE.

Maurice de Verdière.

DUBREUIL.

 Et puis après?

MAURICE.

 Après?

Rue Olivier!

DUBREUIL.

 Et puis après?

MAURICE.

 Après? Numéro seize.

SCÈNE QUATRIÈME.

DUBREUIL.

Et puis après?

MAURICE.

Après? Rien!

DUBREUIL.

Rien! Ne vous déplaise,
Ma fille, cher monsieur, n'épousera jamais
Quelqu'un qui ne met rien sur sa carte...

MAURICE.

Mais...

DUBREUIL.

Mais...

Prenez une carrière!

MAURICE.

Eh! laquelle?

DUBREUIL.

Laquelle?
Dans le conseil d'État votre oncle vous appelle.
Passez vos examens d'auditeur.

MAURICE.

Mais, hélas!
Si je vaux quelque peu, ne comprenez-vous pas
Que c'est mon goût des arts, mon ardeur sympathique?...

DUBREUIL.

Eh bien! faites-en donc, des arts, de la musique,
Voire même des vers, des tableaux! Écrivez
Othello, Jocelyn, tout ce que vous voudrez!
Mon Dieu! je ne suis pas exigeant! Vers ou prose,
Mais quelque chose enfin, par grâce, quelque chose!

Ou, sinon, je dirai jusqu'à satiété
Qu'un jeune homme...

<center>MAURICE, l'interrompant.</center>

<center>Inutile à la société !</center>
Mais en quoi donc, enfin, trouvez-vous Dufournelle
Plus utile que moi ?

<center>DUBREUIL.</center>

<center>Vous nous la donnez belle !</center>
Lui qu'une compagnie élisait aujourd'hui
Membre de son conseil !

<center>MAURICE.</center>

<center>C'est utile pour lui,</center>
Qui se fait adjuger des jetons de présence ;
Mais en quoi, je vous prie, est-ce utile à la France ?

<center>DUBREUIL.</center>

Lui qui créa, fonda cet établissement...

<center>MAURICE.</center>

Un établissement de cuir bouilli ! Vraiment,
Voilà qui bien importe au salut de l'empire !
Le sort du cuir bouilli, sans lui, sera-t-il pire ?
Mon Dieu ! s'il n'en fait pas, soit ! quelque autre en fera...
Et ce cher cuir bouilli ne mourra pas pour ça !...

<center>DUBREUIL.</center>

Je sais votre dédain, messieurs, pour le commerce.
Mais permettez que moi, qui comme lui l'exerce...

<center>MAURICE.</center>

Vous ! c'est bien différent ! Vous avez simplement,
Sans vous intituler homme de dévouement,

Gagné dans le négoce une fortune honnête ;
C'est bien, c'est honorable, et j'incline la tête.
Mais Dufournelle! mais tous ces vieux de trente ans,
Qui se croient en tous lieux des hommes importants
Pour s'habiller de noir ainsi que des notaires,
Et mettre le matin, en personnes austères,
Une cravate blanche à déjeuner! ces gens,
Qui, personnels, tranchants, insolents, intrigants,
Usurpent vingt emplois dont ils sont incapables,
Sous prétexte qu'on doit ses jours à ses semblables ;
Qui vendent leur denrée à quatre cent pour cent,
Et veulent que l'État leur soit reconnaissant ;
Qui, gagnant en dix mois de quoi doter deux filles,
Nomment cela nourrir trois cents braves familles !...

DUBREUIL.

Monsieur !

MAURICE.

Je me défends! Il m'a discrédité!
Qui, trafiquant de tout, même de piété,
Prennent, dans leur ferveur hypocrite et savante,
Des airs de marguillier qui poussent à la vente ;
Et qui, n'ayant au cœur d'autre amour diligent
Que gagner de l'argent, entasser de l'argent,
Déshonorent du nom de têtes sans cervelles
Des gens... qui ne sont pas sans doute des modèles,
Mais qui, vrai Dieu! du moins ont quelque chose là!
Alors je me redresse, et je dis : Halte-là!
Il gagne des écus? Eh bien! moi, j'en dépense,
Que diable! c'est utile aussi cela, je pense!
Et si j'étais un père, et si j'avais l'honneur
D'avoir à prononcer pour l'enfant de mon cœur,

Et que je rencontrasse en ce temps mercantile
Quelque jeune homme, à qui son savoir, inutile
Par hasard, par dédain, ou par infirmité
Si vous voulez, jamais n'aurait rien rapporté :
Ouvrant mes bras tout grands afin de les lui tendre,
Viens, lui dirais-je, viens, sois mon fils, sois mon gendre!
Toi qui, sous le veau d'or refusant de fléchir,
As vécu pour aimer et non pour t'enrichir!

DUBREUIL.

Oh! que c'est éloquent! C'est du parlementaire!
Faites-vous orateur... c'est le moment!

MAURICE
 Un père...

DUBREUIL.

J'entends, je crois, ma fille, allez et dites-lui
Votre désir...

MAURICE.

Eh quoi! vous voudriez?...

DUBREUIL.
 Oui! oui!

Vous verrez sa réponse!

MAURICE.
 Ah! monsieur! moi? lui dire...

DUBREUIL.

Je la préparerai!

SCÈNE V.

LES MÊMES, VALENTINE, Maurice se retire de côté.

VALENTINE, à la cantonade.
C'est bien! je vais écrire!
Entrant en scène avec des papiers.
Quelle tête! ah! bon Dieu! quelle tête!

SCÈNE CINQUIÈME.

DUBREUIL.

Hé! dis-moi,
A qui donc en as-tu?

VALENTINE.

Mais à la mère Alfroy,
Qui toute seule, ici, me donne plus à faire
Que tout un comité!

DUBREUIL.

Comment? pour quelle affaire?

VALENTINE.

Pour son fils Léopold, un fort mauvais sujet!
Et madame est d'un faible avec ce bel objet!
J'ai beau lui répéter qu'il faut être sévère
Pour les enfants!... surtout pour les fils!...

DUBREUIL, riant.

Ah! j'espère!...

VALENTINE.

Savez-vous sa réponse?... Il est si beau garçon!...
Oh! les mères vraiment sont d'une déraison!...
C'est désolant!...

Apercevant Maurice, et avec embarras.

Monsieur Maurice de Verdière!...

DUBREUIL.

Lui-même!... Il vient...

MAURICE, bas.

Monsieur! de grâce!

DUBREUIL, bas.

Laissez faire!
Nous savons ménager ces choses-là!

A Valentine, tout haut.

Tu sai
Que Monsieur demanda ta main le mois passé...

MAURICE, à part.

Comme c'est ménagé !

VALENTINE, bas à son père.

Eh ! mon père ! mon père...
On ne parle jamais...

DUBREUIL, tout haut.

Eh ! pourquoi donc, ma chère ?

VALENTINE, bas.

Je te dis que personne...

DUBREUIL.

Eh quoi ! depuis un mois
N'avons-nous pas tous deux redit plus de vingt fois ?...

VALENTINE, bas.

Encor ! mais tais-toi donc !

DUBREUIL.

Non, pas de réticence !
C'est cruauté de faire attendre la sentence !...
Et vu que le jeune homme ici même présent
Pour son propre mérite est assez complaisant,
Et veut dans mon refus voir quelque stratagème,
Tu vas, si tu veux bien, lui répondre toi-même.

VALENTINE.

Ah ! par exemple !

DUBREUIL.

Allons !

VALENTINE.

Que de ma bouche ici...

DUBREUIL.

Je l'exige !...

SCÈNE CINQUIÈME.

VALENTINE.

Jamais !

MAURICE.

Je le demande aussi.

VALENTINE.

Mais, monsieur..

MAURICE.

Ce n'est pas orgueil, mademoiselle !
Mais cette illusion, hélas ! était si belle,
Que mon cœur, je le sens, ne perdra tout espoir
Que lorsque vos refus m'en feront un devoir...

DUBREUIL

Voilà le premier mot de bon sens que vous dites !...
A sa fille.
Allons !

VALENTINE, s'approchant de lui.

Mon Dieu, monsieur, croyez que vos mérites...
A part.
Quelle position !...
Haut.
Et bien certainement...
Votre esprit...
A part.
Je m'embrouille abominablement !...
Haut.
J'ai tort, sans doute... Mais... je crains... Mon caractère...
Je ne pourrais choisir...
A son père, bas.
Mais souffle-moi donc, père !
Haut.
Choisir... quelqu'un... quelqu'un...

DUBREUIL, bas.

Quelqu'un qui ne fait rien.

VALENTINE.

Qui ne fait rien... et qui... fût-il même très-bien...
Ainsi que vous!... Non! Si!...

A part.

Dieu! que c'est difficile!...

Haut.

Je veux dire... un jeune homme...

DUBREUIL, soufflant tout bas.

Inutile...

VALENTINE, répétant.

Inutile...

Se reprenant

Pas toujours... non .. mais qui serait... aurait été...
Inutile... inutile à la société!

Elle salue pour sortir, puis à part.

Ouf! ce n'est pas sans mal! Et puis je suis certaine
Qu'à ce pauvre monsieur j'ai fait beaucoup de peine...

Voyant que Maurice sourit.

Il rit! oh! quelle horreur!

Elle sort.

SCÈNE VI.

DUBREUIL, MAURICE.

DUBREUIL.

Eh bien, qu'en dites-vous?

MAURICE.

Je dis, je dis qu'il faut l'adorer à genoux;
Que son refus naïf enchante et fait sourire,

SCÈNE SEPTIÈME.

Et qu'au conseil d'État soudain je vais m'inscrire.
Et quand je sortirai vainqueur au premier rang,
Quand j'aurai mérité le titre d'aspirant,
Quand le nom d'auditeur grossira mes conquêtes,
Quand on m'aura choisi pour maître des requêtes,
Conseiller, président, et ministre en surplus,
Car, une fois lancé, je ne m'arrête plus,
Il faudra bien qu'enfin votre âme résignée
Me dise : Elle est à vous! car vous l'avez gagnée!

Regardant sa montre.

Dix heures moins le quart! Je cours et je revien!

SCÈNE VII.

DUBREUIL, puis VALENTINE.

DUBREUIL.

Va! cours! Je te prédis que tu ne seras rien!
Ah! ah!

VALENTINE, entrant.

Est-il parti?

DUBREUIL.

Viens sans crainte, ma chère!

VALENTINE.

Vous pouvez vous vanter, vous, d'être un joli père!
Comment! mettre sa fille en pareil embarras?

DUBREUIL.

Tant mieux! Ça l'a rendu plus fou!

VALENTINE.

Soit! En tout cas,

Ça ne l'a pas rendu plus triste : ma réponse
L'a fait rire aux éclats.

<div style="text-align:center">DUBREUIL.</div>

Je crois bien : je t'annonce
Qu'il te trouve, a-t-il dit, charmante en refusant.

<div style="text-align:center">VALENTINE.</div>

Ha! ha!

<div style="text-align:center">DUBREUIL.</div>

Et sais-tu bien ce qu'il fait à présent ?
Ma chère, il est en train d'achever ta conquête
En se faisant inscrire au conseil. Quelle tête !
Car je suis bien certain qu'il ne s'y rendra pas !
A peine dans la rue aura-t-il fait trois pas,
Que le premier objet singulier ou frivole...
Un chanteur... un tableau... Psitt! la tête s'envole!

<div style="text-align:center">VALENTINE, avec dédain.</div>

Rien de sûr, de solide.

<div style="text-align:center">DUBREUIL.</div>

Et l'autre a tout cela ;
Jette seulement l'œil sur cette carte-là !

<div style="text-align:center">Lisant la carte.</div>

« Monsieur Vincent Dufournelle... Membre de la Société nationale du caoutchouc souple... Chevalier de l'ordre de Saint-Christodule... »

<div style="text-align:center">VALENTINE.</div>

Saint-Christo...

<div style="text-align:center">DUBREUIL.</div>

Christodule.

<div style="text-align:center">VALENTINE.</div>

Un nom assez bizarre.

SCÈNE SEPTIÈME.

DUBREUIL.

Peut-être ; mais, pour sûr, c'est un ordre bien rare,
Car je n'en ai jamais entendu dire un mot...

Lisant la carte.

« Membre de la Société des zincs réunis. »
Oh! comme voilà bien le mari qu'il te faut!

VALENTINE.

Ne te paraît-il pas bien grave pour mon âge?

DUBREUIL.

Bien grave!... Mais tant mieux, enfant! Le mariage
Est chose, vois-tu bien, sérieuse à l'user ;
On ne s'épouse pas afin de s'amuser.

VALENTINE.

Oh bien! je crois alors que monsieur Dufournelle...

DUBREUIL.

Que lui reproches-tu?

VALENTINE.

 Rien : une bagatelle,
Peut-être... Mais je crains qu'il n'ait pas tous mes goûts.

DUBREUIL.

Tes goûts d'art?... Qu'importe!

VALENTINE.

 Ah!... je croyais qu'entre époux
L'union n'est jamais trop complète... trop tendre...
Qu'il faut... Je ne sais pas comment me faire entendre,
Qu'il faut... ne faire qu'un enfin, pour être heureux.

DUBREUIL.

Si l'on ne faisait qu'un, à quoi bon être deux?...

4.

Et puis, je te connais, avec ton caractère
Il te faut un mari que ton cœur considère.

VALENTINE.

C'est vrai!

DUBREUIL.

Qui prenne part dans le bien que tu fais...
Dufournelle sera ton complice en bienfaits.

VALENTINE.

Comment?

DUBREUIL.

Tiens! vois Delmas; Delmas, ce jeune artiste
Que ton frère aime tant... Si Dufournelle insiste
Auprès du ministère, on s'intéresse à lui.

VALENTINE.

Vous croyez?

DUBREUIL.

Qu'à moi-même il me faille un appui:
Il m'aidera. Pourquoi? Parce qu'il compte, impose;
Il faut être quelqu'un, pour pouvoir quelque chose.
De ton frère il sera le guide, le soutien.

VALENTINE, vivement.

Est-il vrai?

DUBREUIL.

J'en réponds.

Après un moment de silence.

Je vais le voir. Eh bien?

VALENTINE, après un moment d'hésitation.

Fais ce que tu voudras.

DUBREUIL.

J'y cours!

Il sort.

SCÈNE VIII.

VALENTINE, seule.

Serai-je heureuse?...
Oh! oui!... le mariage est chose sérieuse!...
Et monsieur Dufournelle, avec sa gravité,
Et sa position, et sa maturité...
Car c'est vrai, j'ai seize ans, et lui, tout au plus trente.
Eh bien! on jurerait qu'il en a bien cinquante...
Oh! ce sera très-beau d'être sa femme!... Allons!...

Elle s'approche du piano et prend un cahier posé sur le pupitre.

Oh! cet air allemand qu'on dit si beau!... Chantons!...

Se reprenant.

Enfant!... Et mon rapport qu'il faut que je termine...

Elle prend le rapport qui est posé sur le dessus du piano et commence à le lire, mais tout en regardant le morceau.

C'est dommage pourtant; cet air a bonne mine!

Elle commence à préluder, puis s'interrompt.

Ton rapport!...

Elle reprend son rapport et commence à le lire tout haut.

« Mesdames et chères collègues, honorée de votre haute confiance, je me suis efforcée de m'en rendre digne par l'emploi consciencieux des fonds que vous m'avez remis.... (Répétant la dernière phrase, tout en jouant quelques notes.) par l'emploi consciencieux des fonds que... »

Avec remords s'interrompant.

Ton rapport!...

Elle reprend le rapport et lit.

« ... J'ai fait un achat fort avantageux de légumes secs et... »

<small>Elle s'est mise à jouer machinalement en lisant; jetant le rapport sur le piano.</small>

Ma foi! tant pis pour lui!
Plus tard! Et s'il n'est pas fini pour aujourd'hui,
Soit! j'improviserai!...

<small>Elle se met franchement au piano et joue la ritournelle en mettant le cahier devant elle.</small>

Divin! Dieu! que de charme!
Ce chant s'écoule triste et pur comme une larme.
Quel malheur que les vers soient des vers allemands!

<small>Lisant le titre.</small>

« *Abschied von Leben...* »

Le peu que j'en saisis me dit qu'ils sont charmants;
Auraient-ils inspiré cette douce harmonie,
S'ils n'étaient pas eux-mêmes un souffle du génie?
La musique est l'écho dont les vers sont la voix.
Quelle grâce!...

SCÈNE IX.

MAURICE, VALENTINE.

<small>MAURICE, qui a paru au fond pendant qu'elle jouait.</small>

Bravo!

<small>VALENTINE, se retournant.</small>

Quoi! Qu'est-ce que je vois?
Vous, monsieur?...

<small>MAURICE.</small>

Oh! pardon! pardon, mademoiselle!

SCÈNE NEUVIÈME.

VALENTINE.

Et moi qui vous croyais parti, plein d'un beau zèle!...

MAURICE.

Je l'étais!... Un oubli me force à revenir,
Et voilà que j'entends le plus pur souvenir
De ce charmant génie, inspiré, pathétique...

VALENTINE, vivement.

Vous connaissez celui qui fit cette musique?..

MAURICE.

Hélas! je l'ai connu. C'est Chopin!

VALENTINE, avec émotion.

Quoi! Chopin!

MAURICE, vivement.

Vous l'aimez, je le vois.

VALENTINE.

Oh! Dieu! chaque matin
Je choisis dans ses chants quelque œuvre bien-aimée,
Et tout le jour mon âme en reste parfumée...

MAURICE.

Oui, son génie est bien un parfum immortel;
Puis, je remarque un fait très-singulier...

VALENTINE.

Lequel?

MAURICE.

Ses chants sont si divins qu'entre les cœurs ils sèment
Comme une sympathie, un attrait. Ceux qui l'aiment
Sont tout près de s'aimer entre eux!

VALENTINE, souriant.

Holà! holà!
Mon admiration ne va pas jusque-là.

MAURICE.

Elle ira bien, du moins, jusques à me le dire,
Ce chant!

VALENTINE.

Moi? le chanter? Je ne pourrais pas lire,
Lire à la fois cet air et l'accompagnement...

MAURICE.

Si pour accompagner j'osais m'offrir.

VALENTINE.

Comment!
Vous jouez du piano?

MAURICE, souriant.

Dame! un homme inutile!
Faut-il au moins qu'il sache une chose futile...

Il se met au piano et prélude.

VALENTINE, pendant qu'il joue.

Mais vous jouez très-bien.

MAURICE, jouant.

Oh! mais vous, vous! Chantez.

Se retournant après la ritournelle.

Votre voix, j'en suis sûr... Eh bien, vous hésitez?

VALENTINE.

Oh! mon Dieu! j'oubliais! Voilà bien autre chose,
C'est trop haut!

SCÈNE NEUVIÈME.

MAURICE.

Voulez-vous que je vous le transpose ?

VALENTINE.

A livre ouvert ; Un chant si hérissé de traits !
Mais vous connaissez donc l'harmonie ?

MAURICE.

A peu près.

Souriant.

Quelqu'un qui ne fait rien ; il faut bien qu'il s'occupe !

VALENTINE.

De votre bon vouloir, monsieur, vous serez dupe :
Ces beaux vers dans mon cœur auraient trop peu d'accès ;
L'auteur parle allemand, et j'écoute en français.

MAURICE.

Si vous le permettez, je vais vous les traduire...

VALENTINE, stupéfaite.

Quoi ! vous savez aussi l'allemand ?

MAURICE.

Je l'admire.
Je l'aime, et ce qu'on aime... Et puis, je l'avouerai...
Ce poëme à mes yeux est comme un chant sacré !

VALENTINE.

Il est beau, n'est-ce pas ?

MAURICE.

Oui, bien beau !

VALENTINE.

C'est unique !
Je l'avais deviné

MAURICE, souriant.

Rien qu'à voir la musique?

VALENTINE.

Oui, rien qu'à voir ces vers unis à ce beau chant.

MAURICE.

Eh bien, les voulez-vous entendre?

VALENTINE.

Sur-le-champ! Le titre au moins! Dieu sait s'il m'a rompu la tête!

Ils prennent les vers allemands.

MAURICE, lisant.

Abschied?

VALENTINE, traduisant.

Adieu!

MAURICE.

Bien! *Von?*

VALENTINE, traduisant.

De...

MAURICE.

Bien!

VALENTINE.

Là je m'arrête.

MAURICE.

Leben?

VALENTINE.

Voilà le point! Que veut dire *Leben?*

MAURICE.

Vivre!

SCENE NEUVIÈME.

VALENTINE.

Ah! j'aurais pensé, moi, que c'était *Lieben ?*

MAURICE.

Lieben veut dire aimer...

VALENTINE, riant.

L'erreur est excusable ;
Avouez-le! *Lieben... Leben !* c'est tout semblable.

MAURICE.

Ces deux mots sont encor plus pareils en français.

VALENTINE.

Eh ! comment donc ?

MAURICE, avec émotion.

Il est des gens... oui... j'en connais !...
Pour eux aimer et vivre est une même chose !...

Mouvement de Valentine, Maurice montre le manuscrit.

Pour celui-ci, d'abord, pour Kœrner...

VALENTINE, souriant.

Je suppose
Que vous savez aussi l'histoire de Kœrner ?

MAURICE.

Ses jours furent si purs, son trépas fut si fier !
Ah! si je vous disais comment de sa grande âme
S'échappa ce poëme...

VALENTINE,

Et comment?

MAURICE.

Plein de flamme,

Poëte, jeune, heureux... bien heureux, en effet,
Car il était aimé de celle qu'il aimait...
Ils venaient d'échanger l'anneau des fiançailles.

VALENTINE.

En quel temps?

MAURICE.

 Sous l'Empire. Un grand bruit de batailles
Dans toute l'Allemagne a soudain éclaté!
C'était pour la patrie et pour la liberté!
Au premier cri jeté contre la tyrannie,
Kœrner oublia tout... Non, je le calomnie!
Non, il n'oublia rien, mais il renonce à tout!
Il part, soldat-poëte! Il part, et tout à coup,
Sous ce titre inspiré : *Lyre et Glaive!* sa bouche
Sur son pays en feu lance un essaim farouche.
De chants à la Tyrtée et d'hymnes de combat,
Dont chaque vers faisait de chaque homme un soldat!

VALENTINE.

Oh! c'est grand!

MAURICE.

 Puis un jour, par un éclat de bombe
Atteint dans la bataille...

VALENTINE.

 Il meurt?...

MAURICE.

 Non, mais il tombe
Et, sentant s'écouler sa vie avec son sang,
Il se traîne en un bois voisin! La nuit descend.
Et là, seul, frissonnant sous ces humides voiles,
A la pâle clarté des premières étoiles,

SCÈNE NEUVIÈME.

Parmi l'amas confus de fantômes errants
Que la mort fait flotter devant l'œil des mourants,
Comme des chérubins s'offrent à sa pensée
La Liberté, l'Amour, sa jeune fiancée...
Il les voit, il leur parle, et, s'élançant vers Dieu,
Il meurt en leur jetant ce poétique adieu.

VALENTINE.

Et ce sont ces vers-là, ceux que je touche?

MAURICE.

Eux-même!

VALENTINE.

Où furent-ils trouvés?

MAURICE.

Dans le moment suprême,
D'une main défaillante il les avait tracés;
On les a recueillis entre ses doigts glacés.

VALENTINE.

Et ne pouvoir chanter cette touchante page!

MAURICE.

Si de m'accompagner vous avez le courage,
J'essaierai...

VALENTINE.

Dans le ton?

MAURICE.

Dans le ton!

VALENTINE, se mettant au piano.

Oh! alors
Je suis brave!

MAURICE.

Indulgence en faveur des efforts.

Elle accompagne, il chante.

Mon sang jaillit à flots brûlants...[1]
Ah!... mon cœur bat à coups plus lents!...
Ce fer qui s'enfonce en mes flancs...
 Et me déchire...
 O Dieu! j'expire!
Mais vous que j'ai tant adorés,
Vous, de mon culte objets sacrés,
 O liberté chérie!
O mon amante! ô ma patrie!...
Vous planez là devant mes yeux,
Comme des habitants des cieux!
Et mon âme, en ces doux adieux
 Pleins d'espérance,...
 Vers Dieu s'élance!

Valentine, après le chant fini et d'une voix émue.

Oh! tout en est touchant, musique et poésie!
De pitié, de respect, on a l'âme saisie.
Et dès le premier vers... Mais je m'en aperçois!
Oui, ce sont bien des vers... et de bons vers, je crois;
Cette traduction vous était donc connue?
Vous l'aviez donc par cœur apprise et retenue?

Maurice, souriant.

Sans peine: le défaut des rimailleurs conscrits,
N'est pas en général d'oublier leurs écrits.

Valentine.

Leurs écrits? Quoi! ces vers... vous êtes donc poëte?

1. Voir la variante à la fin de la pièce, et l'indication de la musique.

SCÈNE NEUVIÈME.

MAURICE, vivement.

Non pas! Je fais des vers d'almanach ou de fête,
Des vers... d'homme inutile!

VALENTINE.

Oh! non, ils sont très-bien...
Très-touchants! Il est vrai que je n'y connais rien.

MAURICE.

Quels qu'ils soient, auprès d'eux nuls ne me font envie.
Je leur dois le moment le plus doux de ma vie!

Il salue pour se retirer.

VALENTINE, à part et pendant qu'il s'éloigne.

C'est étrange! Trouver tant d'âme, de fierté,
Chez un homme inutile à la société!

MAURICE, se retournant vers elle.

Mademoiselle!

VALENTINE.

Quoi?

MAURICE.

Mais, si je ne m'abuse,...
Vous m'appeliez...

VALENTINE.

Moi? Non.

MAURICE.

Recevez mon excuse;
Mais, ayant entendu bruire à mon côté
Un... certain... inutile à la société,...
J'ai cru que vous parliez de moi...

VALENTINE, avec embarras.

Moi? me permettre!

MAURICE, saluant.

Pardon... alors! Je vais...

SCÈNE X.

Les Mêmes, OCTAVE.

OCTAVE, entrant vivement et l'arrêtant.

 Pas encore, mon maître !
Il faut d'abord qu'ici je vous démasque !

MAURICE.

 Moi ?

OCTAVE.

J'ai vu Delmas !

MAURICE.

 Le peintre ?

OCTAVE.

 Il m'a conté l'emploi
De votre vie...

MAURICE, avec embarras.

Eh !

OCTAVE, à Valentine.

 Oui ! Sais-tu bien sa conduite ?
Tout le jour... il postule, intrigue, sollicite,
Assiége hommes d'État, de finance, de loi :
Pour qui ? Pour tout le monde... excepté pour lui.

 Mouvement de Maurice.

VALENTINE, étonnée.

 Quoi !

OCTAVE.

Sous prétexte qu'ici monsieur n'a rien à faire,
De mille pauvres gens il est l'homme d'affaire.

MAURICE.

Mais...

SCÈNE DIXIÈME.

OCTAVE.

Un artiste est-il malheureux; il y court,
Le relève s'il est abattu, le secourt
S'il est pauvre...

MAURICE.

Voilà qui vaut bien qu'on l'admire:
Quand on ne produit pas, il faut faire produire.

VALENTINE, avec émotion.

Un tel mot!... Mais pourquoi nous cacher?...

OCTAVE.

Oh! pourquoi?
C'est un dissimulé; mais je compte sur toi,
Et j'accours tout exprès pour te faire promettre
Qu'ici même, ce soir, et sans en rien omettre,
Tu raconteras tout à mon père!

VALENTINE.

Ce soir...
Mais ce soir, comme moi, ne dois-tu pas le voir?

OCTAVE, avec émotion.

Ce soir... Non.... je ne sais.

VALENTINE.

Qu'as-tu?

OCTAVE.

Rien.

VALENTINE.

Il me semble
Que des pleurs dans tes yeux...

OCTAVE, essayant de sourire.

Des pleurs, moi?

VALENTINE.
 Ta main tremble,
Oh! j'en suis sûre!
 OCTAVE, gaiement.
 Allons! tu vois tout!... Eh bien! oui...
Le regret de rester loin de vous aujourd'hui...
Pour le jour de ta fête!
 VALENTINE, avec reproche.
 Et vous, oublieux frère!
 OCTAVE, avec tendresse.
Jamais tu ne me fus si présente et si chère.
 Lui donnant un écrin.
Tiens... en voici la preuve!
 VALENTINE, ouvrant l'écrin.
 Oh! quel cadeau charmant!
La belle montre antique... Un chef-d'œuvre vraiment!
Mais, dis-moi, n'est-ce pas celle que ma grand'mère
T'a léguée en mourant?
 OCTAVE.
 Elle-même, ma chère.
 VALENTINE.
Tu devais la garder pour ta femme à venir!
 OCTAVE, gaiement.
Je veux rester garçon.
 VALENTINE, avec une importance comique.
 Quoi! notre nom finir!
Quelle idée as-tu là?
 OCTAVE, avec tendresse.
 Je n'en ai qu'une seule:
C'est, en parant ton cou du don de notre aïeule,

De pouvoir, chère sœur, rapprocher un instant
Ce que j'ai tant aimé de ce que j'aime tant!

<p style="text-align:center">VALENTINE, lui sautant au cou.</p>

O cher et tendre cœur!

<p style="text-align:center">OCTAVE, l'embrassant, puis avec effort.</p>
<p style="text-align:center">Adieu, sœur!</p>

<p style="text-align:center">VALENTINE.</p>

Adieu, frère!...

Saluant Maurice.

Monsieur...

<p style="text-align:center">A part, en s'éloignant.</p>

Des pauvres gens il est l'homme d'affaire...
Je n'y suis plus du tout!

<p style="text-align:right">Elle sort.</p>

SCÈNE XI.

MAURICE, OCTAVE.

OCTAVE, la suit quelque temps des yeux, puis à part, et avec force.
<p style="text-align:center">C'est trop de lâchetés!</p>

Par un mouvement rapide il va pour s'élancer hors de la chambre.

<p style="text-align:center">MAURICE, l'arrêtant.</p>

Vous vous battez ce soir!

<p style="text-align:center">OCTAVE.</p>
<p style="text-align:center">Qu'est-ce?</p>

<p style="text-align:center">MAURICE.</p>

Vous vous battez!

<p style="text-align:center">OCTAVE.</p>

Qui vous a dit?

<p style="text-align:center">MAURICE.</p>

Sedaine!

<p style="text-align:right">5.</p>

OCTAVE, avec colère.

Eh! monsieur...

MAURICE, avec impatience.

Oui, Sedaine!
Drame du *Philosophe!*... Acte trois!... Scène... scène
De la montre!...

OCTAVE.

Mais...

MAURICE.

Mais, j'ai trente ans, vous dix-neuf;
Mais je connais la vie, et pour vous tout est neuf;
Mais votre mort tuerait votre sœur, et je l'aime!
Donc mon espoir, mon vœu, mon devoir, mon droit même
Est de m'offrir à vous, bourse et cœur, tête et bras!...
Ainsi donc, répondez!...

OCTAVE.

Eh bien! oui, je me bats!

MAURICE.

Allons donc!

OCTAVE.

Mais sachez qu'un obstacle invincible
Rend impossible tout...

MAURICE.

Il n'est rien d'impossible...
Que de ressusciter! Et c'est pourquoi je veux,
Mon cher, vous empêcher de mourir, si je peux.

OCTAVE.

Je vous répète encor, croyez-en ma parole,
Que tout espoir de paix est un espoir frivole...

SCENE ONZIEME.

MAURICE.

C'est donc sérieux?...

OCTAVE.

Oui.

MAURICE.

Quelle injure?

OCTAVE.

Un soufflet.

MAURICE.

Diable! Donné par vous, ou reçu, s'il vous plaît?

OCTAVE.

Oh! donné!

MAURICE.

J'aime mieux cela... Votre adversaire
Peut-être bien est-il d'un sentiment contraire...
Mais il importe peu... Quand?

OCTAVE.

Hier matin.

MAURICE.

Où?

OCTAVE.

Dans un jardin.

MAURICE.

Pour qui?

OCTAVE.

Pour une femme.

MAURICE.

Fou!
Je le demande... Enfin! devant qui?

OCTAVE.

Devant elle.

MAURICE.

Lors, c'est inarrangeable. Et dans cette querelle,
Quel est votre ennemi ?

OCTAVE.

Le capitaine Haurant.

MAURICE.

Haurant ! chasseurs à pied ?

OCTAVE.

Oui.

MAURICE, vivement.

Brun ?

OCTAVE.

Oui.

MAURICE.

Grand ?

OCTAVE.

Très-grand.

MAURICE, vivement.

Votre arme ?

OCTAVE.

L'épée.

MAURICE.

Hein ? quoi ! dans cette équipée,
Haurant est l'adversaire, et votre arme est l'épée ?
·Mais qui donc aviez-vous pour témoins... des enfants ?...

OCTAVE.

J'ai choisi mon ami, monsieur Delmas...

MAURICE, levant les épaules.

Vingt ans !

Puis ?

SCÈNE ONZIÈME.

OCTAVE.

Monsieur Dufournelle.

MAURICE.

Et monsieur Dufournelle
N'a pas craint d'accepter en semblable querelle...

OCTAVE.

Il n'a rien accepté...

MAURICE.

Comment?

OCTAVE.

Il a subi.
Les témoins se devaient réunir à midi.
Il est fort occupé : dans une conférence,
Des intérêts puissants réclamaient sa présence,
Il laissa passer l'heure, et, quand il fut venu,
En règle, et par écrit, tout était convenu.

MAURICE.

Mais, malheureux!

Se reprenant.

Enfin, rien à faire là-contre !
N'en parlons plus ! Quelle est l'heure de la rencontre?

OCTAVE.

Dans une heure !

MAURICE.

Le lieu?

OCTAVE.

Des terrains, ici près.

MAURICE, regardant à sa montre.

Bien! nous avons le temps. Avez-vous des fleurets?

OCTAVE, montrant sa chambre à droite.

Là, dans ma chambre.

Maurice s'élance vers la chambre.

Eh bien ! que voulez-vous ?

MAURICE, tout en ouvrant la chambre et en prenant les fleurets.

Les prendre,
Et vous faire tirer.

OCTAVE.

Quelque coup à m'apprendre ?
Vous êtes fort ?...

MAURICE.

Il est deux faits dont je convien :
Que je suis honnête homme et que je tire bien !

Prenant un fleuret et lui en donnant un.

Donc, en garde ! et champ libre à toute votre adresse !

Ils font des armes.

Allons, ferme ! poussez ! allons, plus de vitesse !

S'arrêtant après quelques coups.

Il suffit.

Il prend les fleurets dans sa main et va à lui.

Êtes-vous très-brave ?

OCTAVE, avec colère.

Jour de Dieu !

MAURICE.

Bon ! il va s'emporter contre moi !...

Avec impatience.

Mais, parbleu !
Que vous ferez tantôt ce que l'honneur commande,
Je le sais ! Mais voici ce que je vous demande :
Êtes-vous de ces cœurs, follement courageux,
Pour lesquels le péril est le plus beau des jeux ?

SCENE ONZIÈME.

Et pourriez-vous, sans peur tout comme sans emphase,
Entendre froidement cette petite phrase :
Vous êtes mort ?

OCTAVE.

Mort !

MAURICE, après l'avoir regardé.

Bien ! vous n'avez pas frémi.
Donc prêtez bien l'oreille à ceci, mon ami.
Quelle est ma mission ? Vous rendre confiance.
Or, votre capitaine est une connaissance
Pour moi... Je le connais pour l'avoir pratiqué ;
Voici deux ans, il m'a, s'il vous plaît, appliqué
Un large coup d'estoc, en plein dans la poitrine,
A moi qui ne suis pas novice, j'imagine :
D'où je conclus qu'à l'heure où son fer vous joindra,
On peut parier cent contre un qu'il vous tuera.

OCTAVE, vivement.

Et vous nommez cela me rendre confiance ?

MAURICE, avec force.

Oui, mon ami ! mon frère ! oui, car l'expérience
Dit que, quand un danger menace un brave cœur,
Le seul et vrai moyen qu'il en sorte vainqueur
N'est pas qu'on le lui cache, ou bien qu'on le lui farde...
Mais qu'on lui dise : Ami, la mort est là, regarde !

OCTAVE.

Allez !

MAURICE.

Je vous dis donc sans peur : votre ennemi
Ne frappe qu'à coup sûr, et jamais à demi

Sa science est profonde et sa ruse infernale;
Sa main est foudroyante... implacable... fatale...
Et vous, vous n'êtes rien qu'un enfant; mais l'enfant,
Quand avec désespoir et rage il se défend,
Peut parfois, croyez-en une âme bien trempée,
Peut décontenancer la plus terrible épée.
Donc, reprenez ce fer; mais laissez cette fois
Votre demi-science avec ses vaines lois,
Et sur moi jetez-vous en aveugle, sans règle!

OCTAVE, saisissant le fleuret.

Je comprends.

MAURICE.

Au hasard!

OCTAVE.

Je comprends.

MAURICE.

Comme un aigle
Qui fondrait sur sa proie, ou comme un furieux
Qui ne veut que mourir ou tuer...

Octave va pour se jeter sur Maurice. Valentine entre.

SCÈNE XII.

Les Mêmes, VALENTINE.

VALENTINE.

Justes cieux!
Mourir ou tuer!

OCTAVE, à part.

Oh! ma sœur!

SCÈNE DOUZIÈME.

VALENTINE.

Ce mot horrible...
Ces armes ! Vous avez quelque dessein terrible !

OCTAVE.

Comment ?

VALENTINE.

C'est un duel !...

OCTAVE.

Mais non, non !

VALENTINE.

Ta pâleur,
Et ce matin, ici, ton trouble... ta douleur...
Et ta montre en mes mains comme un adieu laissée...
<small>Éclatant en sanglots.</small>
C'est un duel ! c'est un duel !

OCTAVE.

Quelle pensée !...

VALENTINE.

Oh ! ne me dis pas non ! Je le sens ! je le vois !...

MAURICE, <small>allant résolûment à elle.</small>

Eh bien, vous dites vrai, mademoiselle !

OCTAVE, <small>bas à Maurice.</small>

Quoi !...

MAURICE, <small>vivement et bas.</small>

Silence !...

VALENTINE.

Par pitié, monsieur, cette querelle,
Empêchez-la de grâce !

MAURICE.

Hélas! mademoiselle,
Impossible! l'affront fut trop sanglant.

VALENTINE.

Lui! lui!
Se battre!...

MAURICE, avec étonnement.

Lui?... comment?... Les témoins aujourd'hui
Ne se battent jamais...

VALENTINE.

Les témoins?... quoi?... vous dites?...

MAURICE.

Que... que... mon caractère et ses frasques maudites
M'ayant mis hier soir ce duel sur les bras...

VALENTINE.

C'est vous qui vous battez, monsieur?...

MAURICE.

Moi-même, hélas!...
Et, sachant votre frère habile en fait d'escrime,
J'ai réclamé de lui double marque d'estime :
D'être mon témoin, puis d'échanger quelques coups...
Ce dont je ne peux trop m'excuser près de vous,
Car j'oublie aujourd'hui toutes les convenances.
Ce matin, en entrant, je chante des romances;
Et ce soir, me voilà le fleuret à la main.

VALENTINE, le regardant.

Dites-vous vrai, monsieur? me trompez-vous?... En vain
J'interroge vos yeux, les siens... je ne devine...

SCÈNE XIII.

Les Mêmes, THÉRÈSE.

THÉRÈSE, à la cantonade.

Oui !...

OCTAVE, à part, avec crainte.

Thérèse ! ô ciel !

THÉRÈSE entrant, et sans voir Octave.

Ma chère Valentine,
Je t'apporte un billet que m'a bien instamment
Prié de te remettre à trois...

OCTAVE, s'avançant vivement pour saisir la lettre.

Donne !

VALENTINE, qui a pris le billet.

Comment ?...
Cette lettre pour moi, tu veux...

OCTAVE.

Je t'en conjure,
Ne la lis pas !...

VALENTINE.

Quel trouble empreint sur ta figure !...
Tu sais donc ce que dit cette lettre ?... Pour moi,
Cache-t-elle un malheur ?...

THÉRÈSE.

Elle est de lui.

VALENTINE.

De toi ?
De toi ?...

OCTAVE, bas à Maurice.

Tout est perdu ! ce mot lui fait connaître...

VALENTINE, après avoir lu.

Oh ! je l'avais bien dit !

OCTAVE.

Ma sœur!

VALENTINE.

La mort, peut-être!

MAURICE.

Mourir?... Est-ce qu'on meurt lorsque l'on a pour soi
Une sœur comme vous, un ami comme moi ?

VALENTINE.

Que dites-vous?...

MAURICE.

Je dis : du cœur! Quoi qu'il advienne,
De sa vie aujourd'hui je réponds sur la mienne.
Je sens là que Dieu même avec nous combattra.

A Octave.

Partons!

A Valentine.

Avant une heure il vous embrassera!

Ils sortent.

SCÈNE XIV.

VALENTINE, THÉRÈSE.

VALENTINE.

Mon frère! pas encore!... Il ne peut plus m'entendre!...

THÉRÈSE.

Va! ce brave jeune homme est là pour le défendre!...

VALENTINE.

Ah! c'est un noble cœur que j'accusais à tort...
Mais, hélas! que peut-il?...

THÉRÈSE.

Du courage!

VALENTINE.

La mort!

SCÈNE SEIZIÈME.

C'est trop d'angoisse... il faut!...

<div style="text-align:center">Elle sonne une sonnette qui est sur la table.</div>

SCÈNE XV.

VALENTINE, LE DOMESTIQUE.

<div style="text-align:center">LE DOMESTIQUE.</div>

Que veut mademoiselle?...

<div style="text-align:center">VALENTINE.</div>

Mon père... est-il ici?... Qu'il vienne! qu'on l'appelle!... Dites-lui...

<div style="text-align:center">Dubreuil entre, le domestique sort.</div>

SCÈNE XVI.

VALENTINE, DUBREUIL.

<div style="text-align:center">DUBREUIL, entrant.</div>

Je sais tout, et tout est réparé!

<div style="text-align:center">VALENTINE.</div>

O ciel!

<div style="text-align:center">DUBREUIL.</div>

Sèche tes pleurs!

<div style="text-align:center">VALENTINE.</div>

Ce péril?

<div style="text-align:center">DUBREUIL.</div>

Conjuré.

<div style="text-align:center">THÉRÈSE.</div>

Ce duel?

<div style="text-align:center">DUBREUIL.</div>

N'a pas lieu.

VALENTINE.

Comment?... Cette nouvelle...
Qui donc a pu te dire?...

DUBREUIL, montrant un billet.

Un mot de Dufournelle...

THÉRÈSE.

Eh! comment le sait-il?

DUBREUIL.

Il a tout prévenu.

VALENTINE.

Lui?

DUBREUIL.

Voilà ce que c'est qu'avoir un nom connu.
Je te le disais bien : l'on compte, l'on impose;
Et comme on est quelqu'un, on sert à quelque chose!

VALENTINE.

Mais enfin qu'a-t-il fait? et comment a-t-il pu?...

DUBREUIL.

Voyant que tout espoir d'accord était rompu,
Il est allé trouver le colonel lui-même,
A démontré des faits la conséquence extrême,
Comment les torts réels venaient de l'officier,
Qu'il avait insulté ton frère le premier,
Qu'il avait même été jusqu'à tirer son arme...
Sur quoi le colonel, prenant un peu l'alarme,
A mandé le coupable, et, par un ordre exprès,
Le consignant chez lui...

VALENTINE.

Mais, s'il rompt ses arrêts?

SCÈNE DIX-SEPTIÈME.

DUBREUIL.

Il a deux fusiliers de planton à sa porte.

VALENTINE.

Il n'importe, j'ai peur!

DUBREUIL.

Comment veux-tu qu'il sorte?

VALENTINE.

Je ne sais, mais j'ai peur. Venez!

SCÈNE XVII.

Les Mêmes, MAURICE.

MAURICE.

Il vit!

VALENTINE.

Il vit!

Soyez béni, monsieur!

DUBREUIL.

Eh bien! l'avais-je dit?

Ce Dufournelle...

VALENTINE, à Maurice.

Mais... il est blessé, peut-être?

MAURICE.

Blessé? Non, grâce au ciel!

DUBREUIL.

Comment pourrait-il l'être?

Quand monsieur Dufournelle, empêchant le combat...
Allons, sèche tes pleurs!...

VALENTINE.

Le puis-je? Le débat
Peut renaître demain!... Demain son adversaire
Est libre...

MAURICE, vivement.

Non,... calmez vos angoisses! L'affaire
Est finie, arrangée, éteinte pour toujours !

DUBREUIL, dans l'enchantement.

Cet homme-là ne fait rien à demi !... Je cours,
Je cours lui rendre grâce, et puis, sans plus attendre,
Je le ramène ici comme un fils, comme un gendre.

MAURICE, vivement.

Un gendre?

DUBREUIL.

S'il vous plaît, mon cher monsieur! Demain
Le contrat.

Mouvement de Valentine.

Pourrais-tu lui refuser ta main,
Lorsqu'en un même jour il a sauvé ton frère,
Et, sache-le, doublé le crédit de ton père ?...

A Maurice.

Devant de pareils faits vous restez ébahi !
Vous voyez qu'un marchand même de cuir bouilli
Peut dans l'occasion ne perdre pas la tête,
Et que le caoutchouc ne vous rend pas si bête !
Je cours et te l'amène !

Il sort.

SCÈNE XVIII.

MAURICE, VALENTINE. Elle dit tout bas à Thérèse
de s'éloigner.

MAURICE, à part.

Ah çà ! qu'ai-je donc, moi?

Il s'appuie sur le dos d'une chaise.

Je chancelle.

SCÈNE DIX-HUITIÈME.

VALENTINE, à part.

A présent que je n'ai plus d'effroi...
Ce visage attristé me fait mal.

MAURICE, à part, avec force.

Voici l'heure !
Il me faut emporter son âme... ou que j'y meure !
S'asseyant malgré lui.
J'aurai du mal !

VALENTINE, allant à lui.

Mon Dieu ! comme vous pâlissez !

MAURICE.

Rien ! j'ai couru peut-être à pas un peu pressés
Pour vous calmer plus tôt...

VALENTINE.

Au sujet de mon frère ?
Et pas un mot de moi, pas un mot de mon père !
Vous pâlissez encor !

MAURICE.

C'est possible... Ce coup...

VALENTINE.

Comment ?...

MAURICE.

Ce mariage annoncé tout à coup...

VALENTINE.

Oh ! ne me dites pas que c'est cette nouvelle !
Après ce que je dois à monsieur Dufournelle,
Je suis heureuse et fière en lui donnant ma foi...
Mais penser que quelqu'un souffre à cause de moi,
Et surtout quelqu'un qui... comme vous... Ah ! de grâce !
Pardonnez-moi le mal qu'il faut que je vous fasse !

MAURICE.

Eh ! quoi, mademoiselle ?

VALENTINE.

Et pour qu'en votre cœur
Ce jour ne compte pas comme un jour de malheur,
D'une enfant écoutez la voix ! A ma prière,
Ouvrez à vos talents quelque belle carrière ;
Montez, montez au rang où déjà je vous voi,
Et que je puisse dire : Il est heureux sans moi !

MAURICE, à part.

Allons !

Après un silence

Une carrière !... Hélas ! mademoiselle,
J'en avais une...

VALENTINE.

Vous ?... Comment ?

MAURICE.

Une bien belle.

VALENTINE.

Pourquoi l'avoir cachée ?...

MAURICE.

On ne m'eût pas compris ;
De cet état, je crois, on n'eût pas vu le prix.

VALENTINE

Quel est-il donc ?

MAURICE.

Depuis six ans je m'y prépare...

VALENTINE.

Six ans ! mais il veut donc un mérite bien rare ?

SCÈNE DIX-HUITIÈME.

MAURICE.

Ce qu'il veut, c'est un cœur tout entier ! Ce qu'il est :
Il est grave et charmant, honnête et noble ! Il plaît,
Il épure, il élève !

VALENTINE.

Et cet état étrange,
C'est...

MAURICE, souriant.

L'état de mari.

VALENTINE.

De mari ! quoi ! qu'entends-je ?

MAURICE.

Si vous saviez combien d'amélioration
Je comptais apporter dans ma profession !

VALENTINE, souriant.

Ah !

MAURICE.

C'est une carrière entièrement nouvelle !
Car, cela fait pitié, tout le monde s'en mêle,
Et personne aujourd'hui n'en sait le premier mot.

VALENTINE.

En vérité ?...

MAURICE.

D'abord, clause importante, il faut
Qu'au moins deux ans d'avance on connaisse sa femme...

VALENTINE.

Mais alors, vous, monsieur...

MAURICE.

Moi ! moi ! l'œil de mon âme
La suit depuis dix ans ! Elle est là, je la vois,

Je pourrais vous la peindre. Oui! la première fois,
Me disais-je, qu'à moi s'offrira son visage,
Elle aura dix-sept ans, dix-sept, pas davantage ;
Je veux perdre le moins possible de ses jours!...
Ses cheveux seront... blonds; ses yeux... bruns... Ses discours
De la douce pitié sembleront l'interprète...
Sans jamais faire un vers, son cœur sera poëte ;
Son esprit... ô mon Dieu! comment vous exprimer
Tout ce que je rêvais afin de le former?...

VALENTINE, qui pendant le couplet s'est rapprochée de la table avec embarras, prend son ouvrage et s'assied en jouant l'aisance.

En vérité?... Comment?...

MAURICE.

Les hommes, d'habitude,
Ne cherchent qu'un chemin aux honneurs dans l'étude;
Moi, je n'étudiais, ne lisais, ne pensais
Que pour instruire un jour celle que j'attendais!
Comme aux jours du printemps la tendre prévoyance
Du jeune oiseau, déjà maternel par avance,
Forme avec mille objets diligemment glanés
Un nid pour ceux qu'il aime avant qu'ils ne soient nés,
Ainsi, moi, pour cette âme inconnue et choisie
J'allais cueillant partout des fleurs de poésie ;
Un trait noble, un chant pur, une grande œuvre d'art,
Tout ce que je trouvais de beau : c'était sa part !

VALENTINE.

N'écoutons pas.

Elle travaille avec agitation.

MAURICE, se plaçant derrière le fauteuil où elle est assise.

Et puis, croyant la voir paraître,
Je lui parlais, je lui disais : Cher et doux être,

SCÈNE DIX-HUITIÈME.

O toi, vers qui mon cœur de si loin est venu,
Ne me repousse pas après m'avoir connu!

VALENTINE, travaillant toujours.

Oh! j'écoute, j'écoute.

MAURICE, toujours derrière le fauteuil de Valentine.

Il est vrai, ma tendresse
Ne pourra t'apporter ni gloire ni richesse ;
Mais qui serait pour toi ce que, moi, je serai,
Puisqu'à toi-même, enfant, je te révélerai ?
Je nourrirai ton cœur des fruits de la science
Que tu parfumeras, toi, de ton innocence,
Et, tous les deux ainsi nous servant de soutien,
Je serai ton ouvrage et tu seras le mien.

VALENTINE, qui pendant ce couplet a montré sur son visage de la surprise, de l'émotion, et a laissé tomber son ouvrage, se lève vivement au dernier vers et passe de l'autre côté du théâtre.

Faites, faites, mon Dieu! que mon cœur se rappelle
Qu'Octave fut sauvé par monsieur Dufournelle !

MAURICE, se rapprochant d'elle avec une émotion sérieuse et croissante.

Ce n'est pas tout encore. Oh! j'aimais à rêver
Un bonheur plus austère... un devoir!... Élever,
Élever avec elle un être aimé comme elle,
Vivre tous deux penchés sur cette âme immortelle,
Deviner chaque instinct pour le purifier,
Épier chaque élan pour le fortifier,
Nous agrandir nous-même en cette sainte tâche,
A lui servir d'exemple aspirer sans relâche,
Et, nous affermissant ensemble au droit chemin,
Vers Dieu monter tous trois en nous donnant la main !

6.

VALENTINE, s'éloignant encore d'un pas, et comme si elle
disait une prière.

Mon frère fut sauvé par monsieur Dufournelle?
Mon frère fut sauvé...

MAURICE, la suivant, et avec exaltation.

Dites, mademoiselle,
Contre un pareil lien quel pouvoir prévaudrait!
De tout ce qui détruit il se fortifierait!
Oui, le bien qu'aura fait la noble jeune femme,
Conservant son visage aussi bien que son âme...
Le temps même, le temps, à sa pure beauté
Aura, ce semble, autant apporté qu'emporté.

D'une voix qui s'affaiblit.

Et lorsque enfin viendra le moment qui sépare...
Le pieux souvenir d'une union si rare...
L'inébranlable foi dans l'immortalité...
Que donne un sentiment... que tout a respecté...
L'extase... que répand... dans les cœurs sans reproche
La terre... qui s'éloigne... et Dieu qui se rapproche...
Tous... les... Ah! je me meurs!

Il s'appuie en chancelant sur un siége.

VALENTINE.

Dieu! sur vos traits descend
Une pâleur mortelle! Ah! qu'avez-vous?...

Voyant du sang sur la main de Maurice.

Du sang!

MAURICE, d'une voix faible.

Une atteinte légère au bras... rien! je vous jure!

VALENTINE.

Ciel! une blessure!

SCÈNE XIX.

Les Mêmes, OCTAVE.

OCTAVE, entrant vivement.
 Oui, ma sœur, une blessure...
Légère, grâce à Dieu !
 MAURICE, à Valentine.
 Vous voyez !
 OCTAVE.
 Que pour moi,
En me sauvant... il vient de recevoir...
 VALENTINE.
 Pour toi ?
Mais monsieur Dufournelle...
 OCTAVE.
 Ah ! notre capitaine
De ses arrêts, parbleu ! se mettait bien en peine !
Il s'est par la fenêtre élancé bel et bien.
 VALENTINE, à Maurice.
Et vous ! vous ! son sauveur !... vous ne m'en disiez rien !
Et vous nous laissiez croire... Où s'égare ma tête ?
Votre sang qui coulait ?
 MAURICE, avec plus de force.
 Il s'arrête, il s'arrête !
 VALENTINE, à Octave, en montrant Maurice.
Mais qu'a-t-il fait ? Comment ?
 OCTAVE.
 Au milieu du combat,
D'un coup désespéré mon adversaire abat
Mon arme de ma main...

VALENTINE.

O ciel!

OCTAVE.

Et le front blême,
Fou de rage, emporté par son mouvement même,
Fond sur moi!... J'étais mort!

Montrant Maurice.

Lui, prompt comme l'éclair,
Se jette entre nous deux! Il ramasse mon fer...

MAURICE, voulant l'arrêter.

Mais... de grâce!

VALENTINE, à Octave.

Poursuis! va!

OCTAVE.

D'une main certaine
Fait voler à son tour l'arme du capitaine,
Puis, marchant aussitôt vers lui : Monsieur, dit-il,
Je viens de vous sauver du plus mortel péril...
Sans moi, vous égorgiez un homme sans défense!...
L'officier tressaillit... Je veux ma récompense...
— Laquelle ? — Accomplissez un acte plus qu'humain :
Allez à ce jeune homme, et tendez-lui la main!

VALENTINE.

Que c'est beau!

OCTAVE.

L'on s'écrie... On s'émeut, on s'embrasse,
Et c'est en s'embrassant que l'on voit qu'à ma place,
Et lorsque entre nous deux il s'était élancé,...
Cet ami généreux avait été blessé!

SCÈNE VINGTIÈME.

VALENTINE, allant à Maurice.

Monsieur!... comment vous dire?... O ciel!... un trait semblable...
Je...

Elle lui baise la main.

Ce que je fais là n'est pas très-convenable...
Mais je n'ai jamais pu m'en empêcher!...

SCÈNE XX.

Les mêmes, DUBREUIL.

DUBREUIL.

Mon fils!

OCTAVE, présentant Maurice.

C'est lui qui m'a sauvé, lui seul!

DUBREUIL.

J'ai tout appris.

OCTAVE.

Comme il sauva Delmas de toutes les misères!

DUBREUIL.

Ah çà! de tout le monde il fait donc les affaires,
Ce diable d'homme oisif? et, sans qu'on s'en doutât,
Il est donc bon à tout?...

MAURICE, souriant.

Quand on n'a pas d'état!

VALENTINE, souriant.

Pardon, vous vous trompez; j'ai votre confidence :
Vous en avez un!

DUBREUIL.

Lui?

VALENTINE, souriant, avec hésitation et tout en prenant le bras de son père.

Mais seulement je pense
Que... l'exercer tout seul serait un embarras,
Et qu'un associé ne vous déplairait pas :
Voulez-vous m'accepter?

MAURICE.

O chère Valentine!

DUBREUIL.

Mais vous perdez tous deux la tête, j'imagine.
Il te dit : Valentine, et tu lui réponds, toi,
État... associé... Par grâce, au moins, dis-moi
Ce qu'il est, ce qu'il fait, comme il faut qu'on le nomme;
Parle!

MAURICE, souriant.

Un homme inutile, essayant d'être un homme!
Le monde veut qu'on ait une profession,
Et le monde a raison; mais, par exception,
N'êtes-vous rien : tâchez que votre exemple enseigne
Qu'on peut faire du bien quoiqu'on n'ait pas d'enseigne;
Et, pour que l'on pardonne à votre oisiveté,
Utilisez un peu votre inutilité.

VARIANTE.

La musique du morceau se trouve chez M. Choudens, éditeur, rue Saint-Honoré. Et quant aux artistes qui ne chantent pas, voici une variante qui permet de supprimer le chant.

SCÈNE IX.

VALENTINE.
Et ne pouvoir chanter cette touchante page!
MAURICE.
Il est vrai que du chant rien ne vaut le langage;
Mais je puis en français vous dire ce morceau,
Pendant que vous jouerez l'air sur le piano.
VALENTINE.
C'est vrai!

Elle se met au piano et joue l'air, pendant que Maurice récite les vers suivants :

Mon sang jaillit, mon flanc ouvert me brûle!...
Je sens à mon cœur qui bat lentement,
Que de mes jours voici le crépuscule...
Dieu! tu le veux! Ah! je meurs en t'aimant!
Oui, oui! ce que je portais en mon âme
Dois, je le sens, vivre autant que mon âme!
Ce qui me fut sacré comme un autel
Ou m'embrasait d'une céleste flamme,
 La liberté, l'amour immortel,
Sont là devant moi comme deux beaux anges,
Et, de la terre abandonnant les fanges,
Je sens un souffle qui m'emporte au ciel!

La musique s'arrête. Valentine se lève et quitte le piano.

VALENTINE.
 Quelle musique! et quelle poésie!
De pitié, de respect, on a l'âme saisie.

DANDOLO

Venise aux Byzantins demandait un traité.
Auprès de l'empereur part comme député
Un des plus nobles fils de Venise la belle,
Dandolo ! L'empereur ordonne qu'on l'appelle.
Il entre : le traité l'attendait tout écrit :
« Lisez, lui dit le prince, et puis signez... » Il lit.
Mais soudain, pâlissant de colère, il s'écrie :
« Ce traité flétrirait mon nom et ma patrie,
Je ne signerai pas ! » L'impétueux césar
Se lève !... Dandolo l'écrase d'un regard.
Le prince veut parler de présents,... il s'indigne ;
De bourreaux,... il sourit ; de prêtres,... il se signe !
Alors tout écumant de honte et de fureur,
Si tu ne consens pas, traître, dit l'empereur,
J'appelle ici soudain quatre esclaves fidèles,
Je te fais garrotter, et là, dans tes prunelles,

Un fer rouge éteindra le jour évanoui :
Ainsi, hâte-toi donc, et réponds enfin... oui !
Il se tait !... On apporte une lame brûlante ;
Il se tait !... On l'applique à sa paupière ardente ;
Il se tait !... De ses yeux où le fer s'enfonçait,
Le sang coule,... il se tait !... la chair fume, il se tait !...
Et quand de ses bourreaux l'œuvre fut achevée,
Tranquille et ferme, il dit : « La patrie est sauvée ! »
Hé bien ! ce front d'airain, inflexible aux douleurs,
Ces yeux qui, torturés, n'ont que du sang pour pleurs,
Cet immobile front où pas un pli ne bouge,
Qui ne sourcille pas sous le feu d'un fer rouge,
Ces yeux, ce front, ce cœur, avaient quatre-vingts ans !
Jeune, aurait-il mieux fait ? Vit-on ses faibles sens
Le trahir, et son corps manqua-t-il à son âme ?
Va, va, fouille l'histoire avec des yeux de flamme,
Jeune homme, et trouve un trait plus beau que ce trait-là !
Auprès de Dandolo, qu'est-ce que Scévola ?

STANCES

RÉCITÉES PAR Mme RISTORI

A Amsterdam, le 12 juillet 1860

JOUR DE SA REPRÉSENTATION D'ADIEU

Lorsque par tant d'honneurs vous me récompensez,
Pourquoi donc suis-je fière au lieu d'être confuse?
Ce n'est pas, grâce à Dieu! qu'un fol orgueil m'abuse :
Non, non, c'est que je vois qui vous applaudissez!
Oui, c'est à mon pays que ces fleurs sont offertes!
Grand peuple, tu revois en lui tes jours passés,
Car tu sais nos douleurs pour les avoir souffertes,
Et tu connais nos fers pour les avoir brisés!

Comme nous, tu sentis ce désespoir immense
De voir dans sa cité les canons étrangers;

Comme nous tu te dis qu'un jour de délivrance
N'est pas payé trop cher par vingt ans de dangers;
Comme nous, il fallut que ta sainte furie
Reconquît pied à pied le sol de la patrie!...
Mais non, ton œuvre seule est œuvre de géant!
Car ce sol vénéré, cette terre promise,
Elle est deux fois à toi, tu l'as deux fois conquise,
Et contre l'étranger et contre l'Océan !

Aussi, comme il me plaît, ton libre territoire!
J'y respire à plein cœur ton héroïque histoire!
Elle m'assure en tout, me console de tout!
Quand mon âme se brise au récit des batailles
Qui de mon cher pays déchirent les entrailles,
C'est elle qui me dit : « La victoire est au bout! »
Il n'est pas jusqu'au vent qui de la mer t'arrive,
Dont le souffle orageux, sur ta lagune errant,
N'entretienne mon cœur de la grande captive,
Ne me montre Venise aussi ressuscitant!
Oui, oui, je le sens là, ton destin est l'image
Du sort de l'Italie, ô vaillante cité!
Et si tu fus hier sa sœur en esclavage,
Elle sera demain ta sœur en liberté!

A

MAURICE DESVALLIÈRES-LEGOUVÉ

MON PETIT-FILS

EN LUI DÉDIANT UNE DE MES COMÉDIES

REPRÉSENTÉE UN JOUR APRÈS SA NAISSANCE

C'est à toi, cher fils, toi qui fais revivre
Un nom si cruel et si doux pour moi,
A toi que je veux dédier ce livre
Venu dans ce monde un jour après toi.

Vous êtes tous deux frères, ce me semble,
Car pendant les jours de mon cher labeur,
Je vous ai tous deux sentis vivre ensemble,
Lui dans ma pensée, et toi dans mon cœur.

Bien grande est la joie au cœur de l'artiste,
Lorsqu'à ses regards, un jour, tout à coup,
Son idée obscure éclôt, naît, existe,
Et jaillit enfin, vivante et debout!

Plus grand mon bonheur, quand un pur mirage
Faisait devant moi, dans un doux lointain,
Poindre obscurément ton petit visage,
Confus mais charmant comme un paysage
Qui sort tout voilé des pleurs du matin.

Combien différente est votre fortune !
Tandis que, couché, toi, dans ton berceau,
De tout ce qui blesse ou même importune
Nous te défendons, doux et frêle oiseau ;
Le voilà déjà, lui, courant le monde,
Le voilà déjà, ton cadet pourtant,
Par le flot qui berce et le flot qui gronde
Poussé, repoussé, luttant, combattant ;
Et, bien que ta voix commence à s'entendre,
Le voilà criant bien plus haut que toi,
Et même plus haut, si je sais comprendre,
Que ne le voudraient gens connus de moi.

Que de chers regards tendrement te suivent !
Que d'anges gardiens autour de tes pas !...
Sans compter celui que l'on ne voit pas,
Et qui veille plus que tous ceux qui vivent !
Comme toi, ton frère a des cœurs à soi,
Quelque sympathie aussi l'environne,
Mais si j'en suis fier, c'est lorsque je croi
Que le peu d'éclat qui sur lui rayonne
Peut aussi, cher fils, rayonner sur toi !

Rayon fugitif ! clarté passagère !
Éclat d'un moment ! Et comme bientôt
Tu te vengeras, enfant, de ce frère,
Qui semble aujourd'hui te traiter de haut !

A MAURICE DESVALLIÈRES-LEGOUVÉ.

Les jours et les mois, dans leur cours rapide,
A chacun de vous, portant, pour sa part,
A toi quelque grâce, à lui quelque ride,
Te feront jeune homme et le font vieillard.

Il ne faudra pas même un si long âge
Pour mettre en oubli son faible renom ;
Et quand tu liras son nom sur la page,
Las ! il ne sera déjà plus qu'un nom !

Il n'importe, enfant ! Mort pour tout le monde,
Ce livre, du moins, pour toi revivra :
Bien que nulle voix lors ne lui réponde,
De moi, je l'espère, il te parlera ;
Et de tes beaux jours quand viendra l'aurore,
Si je n'y suis plus, il te redira
Qu'à toi, mon enfant, je pensais déjà,
Quand tu ne pouvais, toi, penser encore !

Dans la vie, ensemble, entrez donc tous deux !
Et s'il faut qu'un jour notre art te séduise,
Pour que vers le bien le beau te conduise,
Que mon père, enfant, soit devant tes yeux !
Sans prendre souci qu'on s'en effarouche,
Fais ce que tu dois, dis ce que tu sens,
Et qu'à son exemple, enfin, tes accens,
Partant de ton cœur plus que de ta bouche,
Aillent droit au cœur des honnêtes gens !

PENDANT L'ÉRUPTION DU VÉSUVE

QUI A ENGLOUTI POMPÉI

―――

FRAGMENT

UN MAITRE, UN ESCLAVE

La scène se passe dans un atrium dont les murs sont à demi renversés.

LE MAITRE.

Charge-moi sur ton dos, esclave, je le veux,
Et hors de ces débris porte-moi.

L'ESCLAVE, froidement.

 Je ne peux.

LE MAITRE.

Depuis quand, vil esclave, en parlant à ton maître,
Connais-tu ce mot-là ? Lorsque j'ordonne, traître,
Tu dois toujours pouvoir.

L'ESCLAVE, d'un ton calme et insouciant.

 Pourtant, je ne peux pas ;

Nul de nous hors d'ici ne portera ses pas...

<div style="text-align:center">Le maitre veut s'élancer au dehors.</div>

Oh! vos efforts sont vains! et sous ces voûtes sombres,
Le volcan nous enchaîne au milieu des décombres
Jusqu'à ce que bientôt, sous ces murs renversés,
Il engloutisse enfin nos membres écrasés!
Il n'est donc plus ici de maîtres, ni d'esclaves;
Il reste seulement des lâches et des braves,
Car il s'agit de mort!

<div style="text-align:center">LE MAITRE, avec terreur.</div>

 Non... nous ne mourrons point;
Non, cela ne se peut.

<div style="text-align:center">L'ESCLAVE.</div>

 Le moment n'est pas loin!
Nous mourrons dans un jour... une heure... une seconde;
Et le monde après nous n'en sera pas moins monde.

<div style="text-align:center">LE MAITRE.</div>

Sauve-moi de ces lieux... viens... tout mon corps ▆▆it...
Viens... je t'affranchirai.

<div style="text-align:center">L'ESCLAVE.</div>

 Le volcan m'affranchit.

<div style="text-align:center">LE MAITRE.</div>

Tous mes biens sont à toi, j'en jure ma parole.

<div style="text-align:center">L'ESCLAVE.</div>

Caron pour me passer ne prendra qu'une obole.

<div style="text-align:center">LE MAITRE.</div>

Sauve-moi, Tullius,... tu seras mon client.

<div style="text-align:center">L'ESCLAVE.</div>

Allons, vous m'abaissez en vous humiliant.

Souvenez-vous un peu de quel nom l'on vous nomme ;
Et, puisqu'il faut mourir, mourez donc comme un homme.

LE MAITRE.

Je succombe !

L'ESCLAVE (à part).

Qu'un homme est vil quand il a peur !

LE MAITRE.

Mais toi, comment peux-tu ne pas frémir d'horreur ?
Comment la mort présente, et cette mort terrible,
Laisse-t-elle ton front et ton cœur impassible ?

L'ESCLAVE.

J'y suis habitué !... Nous autres malheureux,
Qui, voués sans relâche aux maux les plus affreux,
Mourons toute la vie et toute la journée,
Aux horreurs du trépas notre âme accoutumée
Le reçoit, quand il vient, comme un hôte connu,
Sans surprise, sans peur,... comme notre dos nu
Reçoit les coups de fouet dont vos mains diligentes
Creusent chaque matin nos épaules sanglantes.

LE MAITRE.

De grâce, Tullius, de grâce, écoute-moi !...
Tu connais l'amitié que j'eus toujours pour toi,
Toujours je t'allégeai le poids de tes entraves...
Et je te chérissais entre tous mes esclaves...

L'ESCLAVE.

Oui, vous m'aimiez si bien, maître, que pour lutter
Dans l'arène deux fois vous m'avez fait jeter,
Et les dents des lions, des ours et des tigresses,
Sur mes flancs en lambeaux ont gravé vos tendresses !...
Pourtant, si je pouvais, je sauverais vos jours ;

Mais je ne le puis pas. Ainsi, plus de discours ;
Prenez votre manteau ; couchez-vous sur la terre ;
Et là, tranquille et ferme, attendez le tonnerre...
Il ne tardera pas.

<div style="text-align:center">LE MAITRE.</div>

 Dieu fort, dieu redouté,
Sauve-moi, Jupiter !

<div style="text-align:center">L'ESCLAVE.</div>

 Ah ! tant de lâcheté
M'indigne, et change enfin tout mon mépris en rage !
Misérable, tu vis, sans changer de visage,
Des milliers de captifs dans les tourments périr ;
Et lorsque ton jour vient, tu ne peux pas mourir !...
Tu m'as jeté deux fois aux bêtes dévorantes...
A ton tour !... et voyons comment tu te présentes !
N'entends-tu pas rugir, esclave condamné,
Comme un tigre en fureur, le volcan déchaîné ?
Le lion du Vésuve a brisé ses entraves !
Il accourt, secouant sa crinière de laves !
Il accourt, vomissant de sa gueule de feu
La flamme et le trépas !... Prends le glaive et le pieu,
Allons, gladiateur, viens dans l'amphithéâtre !

<div style="text-align:center">LE MAITRE.</div>

Sur ma tête, grands dieux ! le mur vient de s'abattre,
Et je vois tout mon sang jaillir à gros bouillons
De mon front entr'ouvert...

<div style="text-align:center">L'ESCLAVE.</div>

 Sous la dent des lions
Mon corps saignait aussi ; mais, sourd à mon martyre,
Ta bouche souriait, et me forçait de rire ;
Tu me criais : « Courage, allons, gladiateur !

« Lâche, on te fouettera si tu manques de cœur!
« Pourquoi donc éviter le coup qui te menace?
« Chante donc, misérable, et succombe avec grâce!..
« Tiens, voici le lion, vole au-devant de lui ! »
Tu le disais hier... fais-le donc aujourd'hui !

LE MAITRE.

Ne m'abandonnez pas, dieux puissants! dieux du Tibre!...
Je meurs... je suis perdu !

L'ESCLAVE.

J'expire... je suis libre !

DEUX MÈRES

Par une belle aurore, en la belle saison,
Sous d'épais châtaigniers, et sur un vert gazon,
Foulant de frais sentiers tout semés de pervenches,
Portant toutes les deux de longues robes blanches,
Le bonheur sur le front, deux femmes de vingt ans
Marchaient, et l'air jouait dans leurs cheveux flottants.
L'une a pour nom Clary : radieuse, elle veille
Sur une enfant d'un an qui dans ses bras sommeille;
L'autre se nomme Ellys : les yeux pleins de langueur,
Elle parle un peu bas, s'avance avec lenteur;
Son sourire affaibli sur ses lèvres expire,
Et cependant sa voix, sa pâleur, son sourire,
Tout dit qu'Ellys bientôt sera mère... et ses yeux,
Quand ils suivent l'enfant, le disent encor mieux.

<center>ELLYS, embrassant l'enfant.</center>

« Que je l'embrasse encore! Quelle bouche rosée!
Et sa petite main sous sa tête posée!

Et ce col!... et ces bras!... et ce corps!... Non jamais,
La plus charmante femme en pleine fleur d'attraits,
Un ange à dix-huit ans, ne sera pure et belle
Comme un petit enfant qui dort à la mamelle.

CLARY.

Puis en le regardant il est doux de penser
Qu'il ne sait pas encor ce que c'est qu'offenser,
Que jamais rien de faux ni d'impur ne se cache
Sous ce regard limpide et sous ce front sans tache :
Ah! tout enfant d'un an est un enfant Jésus!

ELLYS.

Vous avez bien raison, et leurs cœurs ingénus,
Leurs cœurs tout ignorants de la vie et des choses,
Ont la virginité de leurs petits pieds roses,
Qui, n'ayant pas marché, sont frais comme une fleur...
Voit-on l'affection déjà poindre en son cœur?

CLARY.

Oui, dès qu'elle aperçoit des larmes sur ma joue,
Elle accourt vite avec une petite moue
Et vient baiser mes yeux... Pauvre ange nouveau-né
Qui ne sait même pas le mot d'infortuné,
Et qui comprend que Dieu créa dans nos misères
Les baisers des enfants pour les larmes des mères!

ELLYS.

Quand a-t-elle souri pour la première fois ?

CLARY.

Ce fut, je m'en souviens, le jour qu'elle eut cinq mois;
Voici comment : un soir je prends une lumière,
Je vais à son berceau pour baiser sa paupière,
Et je la regardais doucement sommeiller,
Ma main sur le flambeau, de peur de l'éveiller :

Soudain sans qu'aucun pli, sans que nul penser vague,
Eût glissé sur son front comme l'air sur la vague,
Sans qu'elle remuât, sans que son œil s'ouvrît,
Sa bouche s'étendit faiblement... et sourit !
Et la nourrice, à Dieu promettant un beau cierge,
Me dit : « Cela s'appelle un sourire à la Vierge. »

ELLYS.

C'est charmant !... Voyez donc ! elle sourit encor ;
On dirait qu'elle entend. Dans tous vos rêves d'or
Vous la figuriez-vous comme elle est ?

CLARY.

 Pas si belle !

ELLYS.

Quand je pense, ô mon Dieu, qu'à la saison nouvelle
Je serai mère aussi ! D'ici là, chaque soir,
Je veux passer, Clary, toute une heure à la voir !
Dehors, quand j'aperçois un bel enfant qui passe,
Je m'arrête, je prends sa tête, je l'embrasse,
Je roule dans mes doigts ses longs cheveux soyeux.
De toutes ses beautés je me remplis les yeux,
Comme si je pouvais lui ravir sa figure,
Et la faire passer, délicieuse et pure,
De mes yeux à mon sein, de mon sein à mon fils ;
Était-ce ainsi pour vous ?

CLARY.

 Sans doute ; et vous, Ellys,
Le soir, près du foyer, lorsque la flamme est morte,
Posez-vous vos deux mains sur le sein qui le porte,
Pour le sentir frémir tout à votre aise ?

ELLYS.

 Et vous,
Quand soudain s'arrêtaient ses mouvements plus doux,

Dans votre cœur alors ne sentiez-vous pas naître
Cette horrible pensée :... « Il expire, peut-être? »

CLARY.

Taisez-vous! taisez-vous! car encor maintenant
Je ne peux pas quitter ma fille un seul moment
Sans rester au retour sur le seuil de la porte,
Tremblante et me disant : « Si je la trouvais morte! »
Ne parlons pas de mort et fions-nous à Dieu.

ELLYS, après un moment d'hésitation.

Avez-vous bien souffert?

CLARY, souriant.

Vous avez peur?

ELLYS.

Un peu.

CLARY.

Ellys, ma chère Ellys, si depuis votre enfance
Vous pleuriez votre père exilé de la France,
Et qu'on vous dit : « Ton père est au fond du jardin! »
Et que, jetant un cri, vous courussiez soudain;
Et qu'il se rencontrât une branche au passage,
Qui vint vous déchirer le front et le visage,
La sentiriez-vous?

ELLYS.

Non.

CLARY.

L'on ne souffre donc pas!

ELLYS.

Causons encor, causons.

CLARY.

Toujours, mais parlons bas...
L'enfant dort!

ELLYS.

Dites-moi, quand faible, évanouie,
Vous avez entendu ce premier cri de vie
Qu'on reconnaît... bien qu'on ne le connaisse pas,
Avez-vous...

CLARY.

J'ai crié, puis j'ai tendu les bras.

ELLYS.

Et quand le lendemain, en ouvrant la paupière,
Vous vous dites soudain ce doux mot : « Je suis mère... »

CLARY.

Non, ce ne fut pas là mon premier sentiment :
J'étais triste plutôt; mon corps languissamment
S'affaissait sur mon lit. Ma tête était lassée,
Une douce faiblesse émoussait ma pensée
Comme le lendemain d'une grande douleur;
Et pourtant j'entendais tout au fond de mon cœur
Je ne sais quelle voix touchante et chaleureuse
Qui me disait tout bas que j'étais bien heureuse.
La porte tout à coup s'entr'ouvre, oh ciel !... c'était...
C'était elle, ma fille, elle qu'on m'apportait,
Elle, ma ravissante et frêle créature :
Ellys, ma chère Ellys, devant Dieu je le jure,
Lorsque des bras d'une autre on la posa dormant
Sur mes deux bras vers elle étendus ardemment,
Quand elle me toucha, quand sur elle penchée
Dans mon lit, avec moi, tout près, je l'eus couchée;
Quand, la pressant longtemps avec de doux transports,
Je sentis la chaleur de son cher petit corps,
Tout mon cœur se fondit en larmes, en prière,
En désirs de tomber à genoux sur la pierre,
De m'écrier : « Mon Dieu ! combien vous êtes bon ! »

Et pourtant, de son cœur en comptant chaque bond,
Je regrettais (de l'âme expliquez le problème)
De ne plus la porter en mes entrailles même :
Elle était plus à moi, quand elle était en moi !

<p style="text-align:center">ELLYS.</p>

Clary, je voudrais bien oser vous dire... toi !
Quel bien vous m'avez fait ! vos mots, l'un après l'autre,
M'apprenaient mon bonheur en racontant le vôtre,
Et je devenais mère,... amie, en t'écoutant ! »

Tout à coup un cri part des lèvres de l'enfant !
C'est le cri du réveil. Alors ces jeunes femmes,
Abaissant leur visage aussi pur que leurs âmes
Sur cet ange au berceau qui s'éveillait vermeil,...
Car un enfant devient tout rose en son sommeil,
Dans cet être charmant baisèrent en silence,
L'une tout son bonheur, l'autre son espérance ;
Puis après ce baiser bien longuement cueilli,
Comme elles relevaient leur beau front recueilli,
Se rencontrant alors sous leurs longs cils de soie,
Leurs yeux brillants de pleurs, et tout noyés de joie,
Se fondirent longtemps en un même regard !
Puis, sans se dire un mot et comme par hasard,
Autour de leurs deux cous leurs deux bras s'enlacèrent,
Leurs bouches tendrement devant Dieu se pressèrent,
Car, en un seul instant réunissant leurs cœurs,
Leur amour maternel en avait fait deux sœurs !

LA MORT D'OPHÉLIE

Au bord d'un torrent, Ophélie
Cueillait, tout en suivant le bord,
Dans sa douce et tendre folie,
Des pervenches, des boutons-d'or,
Des iris aux couleurs d'opale,
Et de ces fleurs d'un rose pâle
Qu'on appelle des doigts de mort.

Puis élevant sur ses mains blanches
Ces riants trésors du matin,
Elle les suspendait aux branches,
Aux branches d'un saule voisin ;
Mais, trop faible, le rameau plie,
Se brise, et la pauvre Ophélie
Tombe, sa guirlande à la main.

Quelques instants sa robe enflée
La tint encor sur le courant,
Et comme une voile gonflée,
Elle flottait, toujours chantant,
Chantant quelque vieille ballade,
Chantant ainsi qu'une Naïade
Née au milieu de ce torrent.

Mais cette étrange mélodie
Passa rapide comme un son ;
Par les flots la robe alourdie
Bientôt dans l'abîme profond
Entraîna la pauvre insensée,
Laissant à peine commencée
Sa mélodieuse chanson.

LES PLEUREUSES

FRAGMENT ANTIQUE

> Il y avait à Athènes des femmes qui étaient
> à la fois pleureuses et hétaïres (courtisanes).
> MONTAIGNE.

La scène se passe dans une élégante salle de festin.

PHALÈRE.

On t'appelle Chromis?

LA COURTISANE.

Oui.

PHALÈRE.

Chromis la belle?

LA COURTISANE.

Oui.

PHALÈRE.

Pour la première fois je te parle aujourd'hui,
Et ta beauté pourtant ne m'est pas inconnue!
Je ferais le serment que je t'ai déjà vue.

LA COURTISANE.

C'est possible... peut-être... à quelque enterrement.

PHALÈRE, avec terreur.

Je ne vous comprends pas...

LA COURTISANE.

C'est bien simple.

PHALÈRE.

Comment?

LA COURTISANE.

Pleureuse le matin, et le soir courtisane,
Ma vie est tour à tour ou sacrée ou profane,
Enchantant les vivants ou conduisant les morts,
Ceux-ci sans un regret, ceux-là sans un remords !

PHALÈRE.

Vous me faites frémir.

LA COURTISANE.

Quoi ! qu'est-ce qui te blesse ?
Je ressemble à Diane, et suis deux fois déesse ;
Présidant aux tombeaux comme Hécate,... et le soir,
Auprès d'Endymion, quand le ciel est bien noir,
Présidant aux amours !... Viens ! et que leur délire
Brille seul en nos yeux !

PHALÈRE.

Comment peux-tu sourire,
Toi qui vis au milieu de la mort,... et ne vois
Que des bûchers, des pleurs, des tombes, des convois ?

LA COURTISANE.

C'est un métier pour moi ; pour pleurer on me paie,
Je pleure, tout est dit... Chacun a sa monnaie !...

Moi!... des malheurs d'autrui me troubler la raison?
Si je mourais demain, t'attristerais-tu?... Non,
Et tu ferais fort bien... J'agis de même sorte;
Que l'univers entier périsse... que m'importe?
S'il vit, tant mieux pour lui; s'il meurt, tant mieux pour moi!...
Eh quoi ! plus sombre encor!

PHALÈRE.

 Loin de moi! loin de moi!
Fuis! tes embrassements me semblent un outrage;
La laideur de ton âme enlaidit ton visage;
Fuis, vendeuse d'amour, vendeuse de douleurs,
Qui mens dans tes baisers, et qui mens dans tes pleurs!

LA COURTISANE.

Ne jouez-vous jamais le rôle de pleureuses,
Vous autres,... qui traitez nos douleurs de menteuses?
Moi, témoin obligé de tous vos jours de deuils,
Je vous suis, et vous juge en face des cercueils!
Qu'y vois-je? Des yeux secs ou quelques larmes rares
Mouillant, comme à regret, vos paupières avares,
Et sortant de vos yeux sans venir de vos cœurs!
Là, des chagrins joués; là, des fils orateurs
Qui font de l'éloquence avec la mort d'un père :
A défaut de pleurs vrais et de douleur sincère,
Ceux-ci roulent les yeux et se tordent les bras;
L'autre, plus hypocrite, étale ses hélas!
Pour faire autour de lui murmurer: « La belle âme! »
C'est toujours un théâtre, un jeu de scène, un drame,
Des acteurs, des acteurs, et rien que des acteurs!
Je ne trompe pas, moi,... car, en voyant mes pleurs,
Chacun sait que je suis une comédienne;
Mais, votre âme à vous tous, plus fausse que la mienne,
Prend un masque, le met, et dit: « Ce sont mes traits. »

8

Que, moi, je suive un mort... et que je rie après,
Qui peut s'en étonner ? J'ignore qui j'enterre ;
Mais vous, qui suivez-vous ?... Un frère, un fils, un père !
Vous voyez chaque jour tomber autour de vous
Ceux que vous appeliez par les noms les plus doux,
Dont l'âme était votre âme,... et pourtant le sourire
Sur tous vos traits bientôt refleurit et respire...
Vos pleurs, quand vous pleurez, se sèchent en chemin,
Et vos jours de douleur n'ont pas de lendemain...
Je me trompe... ils en ont... des lendemains d'orgie,
Où, le visage ardent et la lèvre rougie,
Vos cœurs cherchent l'oubli d'un chagrin qu'ils n'ont pas.
Toi, par exemple, toi, le temps n'a fait qu'un pas
Depuis que ton vieux père est mort de sa blessure ;
A peine si tes pieds ont usé la chaussure
Qu'ils portaient en suivant ce funèbre convoi...
Tout le monde, en ce jour, s'attendrissait sur toi,
Tu voulais te jeter dans la fosse béante,
Tu le voulais... Eh bien ! âme tendre et constante,
Te voilà cependant pris d'amour, t'enivrant,
Oubliant près de moi bûcher, cercueil, parent,
Près de moi... que tes yeux n'avaient pas reconnue ;
Et c'est sur un tombeau pourtant que tu m'as vue,..
Au tombeau de ton père !...

PHALÈRE, qui a écouté avec un trouble croissant, pousse un grand
cri au dernier mot et tombe évanoui.

Ah !

LA COURTISANE, se penchant vers lui.

Sans vie ! à mes pieds !...
Les hommes sont vraiment des êtres singuliers !

MARIA LUCRETIA

Le morceau de poésie qu'on va lire a été publié d'abord dans *l'Artiste*, avec une lettre adressée à M. Arsène Houssaye sur les vers libres. La lettre expliquant le morceau, nous pensons devoir l'insérer ici.

A M. ARSÈNE HOUSSAYE

Mon cher monsieur Houssaye, relisant cet été le prologue d'*Amphitryon*, après avoir lu le *Dupuis et Desronais* de Collé, je me demandais pourquoi les vers libres du XVIIe siècle sont presque tous excellents et ceux du XVIIIe siècle presque toujours médiocres. A ce seul mot de vers libres je vous vois vous indigner, vous, si curieux de la forme, et j'entends déjà l'élite des talents qui ont fait, dans ce recueil, de si beaux travaux rhythmiques, me répondre que depuis Victor Hugo, Béranger, de Vigny et tant d'autres, il n'y a plus de vers libres en France. Attendez! attendez! Je demande la parole : d'abord, parce que j'ai de la sympathie pour tous les proscrits, et qu'à

ce titre les vers libres m'intéressent; puis, je suis convaincu que quand une forme quelconque de la pensée a longtemps régné dans un pays, elle avait sa raison d'être, qu'il faut plutôt l'étudier que la répudier, et qu'une des grandes œuvres du xixe siècle sera précisément de concilier dans une admiration réfléchie tout ce qui est beau, à quelque titre que ce soit; enfin j'espère que ma conclusion, c'est-à-dire le résultat de mes courtes recherches sur les vers libres, satisféra vos poétiques collaborateurs et vous. Ce résultat, cette conclusion, les voici : les vers libres du xviie siècle sont excellents, parce que ce ne sont pas des vers libres; autrement dit, il y a pour les vers libres, comme pour les vers réguliers, un rhythme, une règle; règle cachée, rhythme variable et mystérieux, que la plupart des poëtes du xviiie siècle n'ont pas l'air de connaître, et qu'ont admirablement pratiqué Corneille, La Fontaine, Racine et Molière. Quel est ce rhythme? quelle est cette règle? C'est ce que j'ai essayé de démêler et ce que je vais essayer de vous dire.

Vous avez certes ouï parler de M. Baucher et de M. d'Aure, les deux plus grands écuyers de France. Rien de plus intéressant que de voir dans un manége un cheval monté, c'est-à-dire dompté par M. Baucher. Quelle puissante domination de l'homme sur l'animal! Frémissant, superbe, mais vaincu, ce cheval n'a pas un muscle qui n'obéisse; l'écume qui le couvre, ses narines qui s'ouvrent et se ferment en palpitant, le réseau de veines gonflées qui se dessine sur son corps, tout trahit sa force et sa fiévreuse impatience. N'importe! il faut que chacun de ses mouvements soit rhythmé, que toutes ses allures soient dociles, et qu'enfermé dans le cercle inflexible de ces deux jambes de fer, son énergie elle-même soit encore de la subordination!
— Voyez, au contraire, un cheval monté en plein air par

M. d'Aure, car M. d'Aure est le cavalier du cheval en liberté, quel spectacle différent! Ce qu'il lui faut, à lui, c'est l'espace; ce qu'il demande à sa monture, c'est le déploiement de toutes ses forces : il ne la retient pas, il ne la contraint pas, il la lance à toute bride ; et, à les voir ainsi passer tous deux, le cavalier et le cheval, cheveux ou crinière au vent, l'œil en feu, dévorant le chemin, franchissant haies et fossés, on serait tenté de croire qu'il n'y a là qu'un maître, et que ce maître est le cheval! Pourtant ce maître a un guide; la main qui l'excite est en même temps la main qui le dirige; son cavalier, il est vrai, lui laisse l'initiative, le suit, l'écoute, trouve plaisir à se lier à tous ses mouvements, mais sans abandonner jamais ni la rêne qui conduit, ni le frein qui peut retenir ; et tandis que le cheval de M. Baucher est toujours puissant, quoique captif, celui de M. d'Aure est toujours docile, quoique indépendant.

Eh bien! le cheval de M. d'Aure est le vers libre. Visible ou cachée, l'action du poëte est toujours là : seulement dans le vers libre, l'artiste, au lieu d'enfermer l'essor de l'inspiration dans un cercle tracé d'avance, l'abandonne à son mouvement naturel, la suit dans tous ses détours, l'exprime dans toutes ses mobiles physionomies, changeant de rhythme à mesure que la pensée change elle-même de caractère, et arrivant ainsi à rendre avec plus de justesse et de vérité une foule de sentiments délicats, fins, et gracieux. Mais il faut que cet abandon ne soit jamais de la mollesse. L'artiste, d'autant plus sévère vis-à-vis de lui-même qu'il n'a pas d'autre maître que lui, doit donc relever le laisser-aller du rhythme, soit par une plus grande richesse de rime, soit par une plus grande justesse d'expression, de sorte qu'on sente toujours la fermeté sous la grâce et l'art sous l'abandon : le vers libre n'est pas un

8.

fleuve sans rives, mais un fleuve à rives sinueuses et flexibles.

Quelques exemples achèveront de vous expliquer ma pensée.

Prenons la délicieuse scène de la *Psyché* de Corneille :

> Ne les détournez pas, ces yeux qui me déchirent,
> Ces yeux tendres, ces yeux perçants, mais amoureux,
> Qui semblent partager le trouble qu'ils m'inspirent.
> Hélas! plus ils sont dangereux,
> Plus je me plais à m'attacher sur eux !
> Vous soupirez, seigneur, ainsi que je soupire,
> Vos sens comme les miens paraissent interdits,
> C'est à moi de m'en taire, à vous de me le dire,
> Et cependant c'est moi qui vous le dis.

Voilà certes des vers ravissants, et tels peut-être que, dans tout le XVIIe siècle, il ne s'en trouve pas qui les égalent pour la grâce naïve. Eh bien ! à quoi tient en partie leur charme particulier? A ces deux vers irréguliers qui éclosent d'une manière si inattendue au milieu du couplet, et surtout à ce vers de dix syllabes qui le termine. Rien de plus facile que de donner à ce vers la même mesure qu'à ceux qui le précèdent, il suffirait d'ajouter un *seigneur,* et de dire :

> Et cependant, seigneur, c'est moi qui vous le dis.

Essayez-le, et vous verrez disparaître du même coup tout le charmant laisser-aller de cet aveu.

Voulez-vous un autre exemple, dans un autre genre ?

Je lis dans le prologue d'*Amphitryon* ces vers de Mercure :

> MERCURE (à la Nuit).
>
> A votre aise vous en parlez,
> Et vous avez, la belle, une chaise roulante

Où par deux bons chevaux, en dame nonchalante,
Vous vous faites traîner partout où vous voulez !
 Mais pour moi, ce n'est pas de même,
Et je ne puis vouloir, dans mon destin fatal,
 Aux poëtes assez de mal
 De leur impertinence extrême,
 D'avoir, par une injuste loi,
 A chaque dieu dans son emploi
 Donné quelque allure en partage,
 Et de me laisser à pied, moi,
 Comme un messager de village.

Qui ne voit du premier coup d'œil tout ce que la liberté du vers ajoute ici de vivacité et de pittoresque à la pensée ? Quoi de plus vrai dans son prosaïsme que ce petit vers de huit syllabes :

 Mais pour moi, ce n'est pas de même,

venant après les trois élégants et majestueux alexandrins qui peignent la marche paisible du char de la Nuit ? Et ces quatre derniers vers, avec leur allure leste et dégagée, ne rendent-ils pas à merveille ce dont Mercure se plaint, le sans-façon des poëtes à son égard ?

Que dirons-nous donc de La Fontaine ? Ici tout serait exemple. La Fontaine, qu'on a longtemps appelé le naïf, est peut-être le plus habile, et permettez-moi de dire le plus malin de tous les poëtes de notre langue ; chez lui, tout est prévu, cherché, voulu. On a retrouvé le premier manuscrit de la fable du *Gland et de la Citrouille :* il n'en est resté qu'un seul vers dans la rédaction définitive. Comme sa mobile et charmante imagination passait sans cesse de l'émotion à l'ironie, de la gravité à la gaieté, de la philosophie à la fantaisie, il n'a trouvé que le vers libre qui pût rendre toutes les variations de sa pensée ;

de là, dans son œuvre, ce mélange incroyable de rhythmes, de rimes, de mesures, dont chacune a une intention. Voyez, par exemple, ces six vers du *Paysan du Danube* :

> Craignez, Romains, craignez que les dieux quelque jour
> Ne transportent chez vous les pleurs et la misère,
> Et mettant dans nos mains, par un juste retour,
> Les armes dont se sert sa vengeance sévère,
> Il ne vous fasse en sa colère
> Nos esclaves à votre tour !

Comment ne pas admirer cet art merveilleux qui termine la période solennelle et noblement menaçante des quatre premiers alexandrins par ce coup rapide et terrible de deux vers de huit syllabes, et relève encore cette fin par le rapprochement inattendu et irrégulier des deux rimes féminines *sévère* et *colère*? Supposez en effet que le poëte ait mis ce que la symétrie semblait ordonner :

> Il ne vous fasse, à votre tour,
> Nos esclaves en sa colère,

et tout l'effet est détruit.

Ces réflexions me sont venues comme elles nous viennent toujours, vous le savez, mon cher monsieur Houssaye, à nous autres artistes, non en réfléchissant, mais en travaillant, car la méditation chez les poëtes est encore de l'imagination. Je m'étais mis en tête de reproduire en vers l'image d'une jeune fille toute poétique et tout idéale, Maria-Lucretia Davidson, qui mourut il y a quelques années en Amérique, encore enfant, déjà artiste. Je cherchai donc dans ma pensée, dans mes souvenirs, une forme, un rhythme, pour cette élégie, mais en vain ; rien ne me satisfaisait. Les strophes les plus musicales et les plus harmonieuses de Victor Hugo lui-même me paraissaient

un vêtement trop ajusté, une draperie trop peu flottante pour servir de voile à cette créature demi-aérienne. Il me semblait qu'enfermer les sentiments de cette âme délicate dans le rhythme inflexible d'une strophe régulière c'était emprisonner Daphné dans l'écorce d'un laurier, c'était changer la nymphe en arbre. Je me résolus donc de me confier à la facilité plus souple du vers libre, tâchant seulement de m'en bien rappeler les règles mystérieuses, si bien suivies au xviie siècle. Voici cette élégie; ce n'est pas un exemple que je vous offre, Dieu m'en garde! je sais trop ce qui lui manque ; c'est un essai, et je vous demande, comme indulgence première, de ne pas attribuer à mon ignorance ce qui n'est que la faute de ma faiblesse.

MARIA LUCRETIA

 A peine elle avait dix-sept ans,
 Fragile, délicate et frêle
Comme une fleur d'hiver, la jeunesse, pour elle,
 N'était pas, hélas! le printemps.
 La pudeur seule animait par instants
D'un éclat fugitif cette pâleur mortelle,
Et pour briser ses jours, il semblait que le Temps
N'avait qu'à la toucher en passant auprès d'elle,
Non du bout de sa faux, mais du bout de son aile.

 Ployée ainsi qu'un jeune saule
Qui fléchit sous le poids de ses rameaux penchés,
Elle marchait, le col incliné vers l'épaule,
 Les yeux sur la terre attachés :
 Comme si, pauvre jeune femme,

Tes regards cherchassent alors
La place où maintenant tu dors,
Ou bien comme si ta jeune âme
Était trop lourde pour ton corps!

Dans ce corps délicat respirait un poëte ;
 Les fleurs, les eaux, le silence des bois,
 Des cieux la majesté muette,
 Tout pour elle avait une voix :
Le génie, en son sein, brûlait ainsi qu'un cierge,
Et le ciel, dont sa muse était comme un écho,
 Lui donna l'âme d'une vierge,
 Avec la lyre de Sapho.

Elle avait dans la voix de ces notes magiques
Qui réveillent aux cœurs mille échos sympathiques,
Les pleurs coulaient plus doux à ses accords touchants :
Il est... il est des chants dont la douceur suprême
Élève l'âme au ciel ; oui, mais le ciel lui-même
 Semblait descendre dans ses chants.
Et lorsqu'à ses pensers trop purs et sans mélanges
 La langue humaine résistait,
Elle les traduisait dans la langue des anges,
 Elle chantait :

« Tout est musique en moi! Dans mon âme ravie,
« Un céleste concert sans cesse retentit,
 « Et Dieu, sur l'arbre de la vie,
 « Dieu, pour chanter, me suspendit
 « Comme une harpe d'Éolie!

 « Comme une harpe d'Éolie
« Qui murmure invisible aux branches d'un buisson,
« Je suis tout harmonie, et ma vie est un son.

« Comme elle, mon chant seul au monde me révèle,
« Comme elle, je me cache au fond des sombres bois,
 « Et je n'ai d'âme que ma voix.
 « A tous les vents, ma voix fidèle
 « Répond comme elle
 « Par un long accent de douleur,
« Et dans la solitude où le ciel m'abandonne,
 « La corde de mon cœur résonne
« Au souffle du plaisir, comme au vent du malheur!

 « Au vent du malheur, sur la terre,
 « Je tombe, plante solitaire,
 « Sur ces bords que j'aimais!
« Jamais je ne dirai :... « Mon époux!... » et jamais
 « On ne me dira : « Ma mère!... »
« Un soir, pourtant, je vis un homme jeune et beau,
 « Agenouillé près d'un tombeau ;
« Il pleurait... et mon cœur, touché de sa souffrance,
« Déjà volait à lui pour l'aller secourir...
 « Mais soudain je fuis sa présence,
« Je n'ose pas aimer... je dois sitôt mourir!

« Je dois sitôt mourir? Hâtons-nous donc de vivre!
« Qu'une folle gaîté m'entraîne, et dans son cours
 « Par les plaisirs double mes jours!
 « Au bal! au bal! Le bal m'enivre,
 « Les jours pleins ne sont jamais courts!...
« Vain espoir!... vains efforts!... le chagrin suit sa proie
 « Sous ces mensonges de bonheur!
« Un désespoir secret se cache dans ma joie
 « Comme un ver au sein d'une fleur,
« Et de la folle ivresse où mon âme se noie
« Une voix vient glacer le passager élan,

« Et dit : ... « Tu mourras dans un an ! »
« Dans un an ! Oh ! pitié ! Quelle étroite carrière !
« Quand j'ai trop d'âme en moi pour une vie entière,
« L'user en quelques jours !... Mais non !... non !... pour les cieux
« Gardons tous les trésors de mon âme poëte !
« Là, reprenant le cours de ma vie imparfaite,
« Des anges je suivrai les chants harmonieux ;
« Pour les concerts mortels ma voix n'était pas faite !
« En te chantant, grand Dieu ! mon sort s'achèvera
 « Dans le seul monde qui me reste ;
 « Et quand la mort m'endormira,
« Je me réveillerai dans un concert céleste !... »

Dix mois plus tard, un jour que la neige et la pluie
 Couvraient les champs et les forêts,
Sa mère, à son réveil, resta tout éblouie
 De la majesté de ses traits.
Elle était belle alors... belle... comme son âme !
 Son front plus haut, ses yeux plus grands
Étaient tout pleins de ciel, et des vagues de flamme
 Baignaient ses longs regards mourants.
Dès qu'elle voit entrer sa mère, elle s'écrie :
 « Arrive ! arrive ! hâte-toi !
« Ce que j'ai ?... Je l'ignore, ô ma mère chérie,
 « Mais que je te sente avec moi ! »
Puis soudain, sur son lit, debout elle se lève,
 Ouvre les yeux, étend les bras
Comme pour retenir ce qui charmait son rêve,
 Prête l'oreille, parle bas,
Et bientôt, d'une voix vibrante et métallique,
 Module, avant de s'assoupir,
Un son clair, prolongé, brillant, mélancolique...
 Ce fut là son dernier soupir !

STANCES

RÉCITÉES PAR M^{me} RISTORI

Le jour de la représentation

AU BÉNÉFICE DE LA PETITE-FILLE DE RACINE

APRÈS AVOIR JOUÉ LE RÔLE DE PHÈDRE.

Pardonne à ma présence, ô Racine! pardonne,
Si j'osai peindre ici de la fille d'Œnone
 Les sublimes douleurs!
C'étaient d'autres accents que tu devais entendre;
C'était une autre voix plus aimée et plus tendre
 Qui te devait ses pleurs!

Une voix disparue, hélas! mais immortelle,
Dont le cher souvenir résonne, écho fidèle,
 Même au delà des mers;
Une voix qu'aujourd'hui, crois-le bien, grand poëte,
J'ai fait moins regretter que je ne la regrette,
 J'en atteste tes vers!

Oui, tes vers tout pleins d'elle! A chaque beau passage,
Je voyais devant moi flotter sa jeune image,
 Et dans le fond du cœur,
De ta Phèdre en peignant les tragiques alarmes,
Pardonne!... je donnais la moitié de mes larmes
 A cette jeune sœur!

Qui donc à l'Étrangère inspira le courage
D'oser mêler ici son inconnu langage
 Aux vœux que tu reçois?
Qui? C'est ma conscience et sa vivante flamme!
Qui? C'est de tout mon cœur et de toute mon âme
 L'irrésistible voix!

Quand l'Italie entière au cri de l'honneur vibre,
Lorsque la France au rang d'une nation libre
 Fait monter mon pays,
Le devoir, non! le droit de ma reconnaissance
Est d'honorer en toi de cette noble France
 Un des plus nobles fils!

Je viens donc en ces lieux, calme et l'âme légère.
Non! non! ma voix n'est plus une voix étrangère,
 Et je puis dire ici,
Lorsqu'on te rend hommage en ta petite-fille :
Laissez-moi m'approcher, je suis de la famille,
 Je suis Française aussi!

MÉDÉE

TRAGÉDIE

EN TROIS ACTES ET EN VERS

PERSONNAGES

CRÉON, roi de Corinthe.
CRÉUSE, sa fille.
ORPHÉE.
JASON.
MÉDÉE.
LA NOURRICE DE CRÉUSE.
UNE JEUNE FILLE.
LYCAON,
MÉLANTHE, } enfants de Jason et de Médée.
HOMMES DE CORINTHE, — CANÉPHORES, — ESCLAVES, SUITE DE CRÉON.

La scène se passe à Corinthe

Je désirerais expliquer en quelques mots comment j'ai été conduit à écrire cette tragédie, dans un moment où la tragédie est si peu en honneur.

Il est certaines grandes figures légendaires qui ressemblent à des sphynx : elles ne disent jamais leur dernier mot. Telle est Médée : — Médée est à l'amour maternel ce qu'Othello est à l'amour, l'image de la passion qui tue. Mais si on comprend sans peine un amant ou un mari meurtrier, le crime d'une mère infanticide apparaît toujours comme un effroyable mystère, comme un abîme ! Le génie a beau y plonger, y porter sa splendide lumière... toujours on y entrevoit des profondeurs pleines de ténèbres et de terreur. — C'est ce qui m'a attiré vers ce sujet.

Les ouvrages immortels où figure Médée la montrent tous égorgeant ses enfants pour désespérer son mari ! Elle lutte entre son amour pour eux et sa haine contre lui ; son amour est immense : de là les admirables combats de la Médée d'Euripide ; mais enfin la haine est la plus forte, et elle les frappe pour le frapper ; c'est une vengeance d'épouse et d'amante.

J'ai pensé qu'on pouvait peindre en même temps, dans ce meurtre, une vengeance de mère. J'ai pensé qu'on pouvait faire sortir son attentat contre ses fils de l'excès de son amour pour eux.

De là, pour moi, la nécessité de peindre cet amour tout entier, dans toutes ses phases ; de là par conséquent une autre composition du personnage. Je l'ai donc présentée d'abord errante et proscrite avec ses enfants, mendiant pour ses enfants,

désespérée des souffrances de ses enfants, et j'ai fait luire à travers ce sombre tableau le souvenir de sa poétique jeunesse, afin qu'elle apparût à nos yeux entourée du double charme de l'amour dévoué et de la maternité tendre, avant de figurer si terriblement la passion et la maternité meurtrières.

Ensuite, et comme second aspect, au moment même où elle apprend la trahison infâme de Jason, je l'ai fait voir *désaimée* par ses fils comme par lui, jalouse d'eux comme de lui, délaissée par eux comme par lui et pour la même femme, de telle sorte que cette âme, ivre de douleur et de fureur, saisie à la fois par la jalousie maternelle et la jalousie conjugale, frappée dans tout ce qu'elle aime, torturée par tout ce qui devrait l'aimer, en arrivât par degrés à un tel excès de désespoir qu'elle nous y entraînât après elle, nous transportât, pour ainsi dire, de son même transport, et qu'au moment où elle frappe nous pussions dire : C'est effroyable, mais je comprends !... J'ai voulu, pour faire comprendre encore davantage, car le cœur n'est ému que de ce que la raison accepte, j'ai voulu donner un trait de plus à la physionomie de Médée. J'ai fait d'elle, en m'appuyant sur l'histoire, non pas une Grecque plus ou moins farouche, mais une véritable *barbare*. Les travaux si curieux des Allemands sur les religions sanguinaires de ces races de la mer Noire m'ont permis d'éclairer cette tragique figure d'une lueur nouvelle et sinistre, de la rendre à la fois plus terrible et moins atroce, d'expliquer enfin son crime en le rattachant au culte où elle a été nourrie, à la contrée dont elle est sortie : je lui ai donné ses dieux pour complices.

Deux autres causes m'ont encore attiré vers ce tragique sujet.

J'y ai vu une importante idée morale à dramatiser, et un côté intéressant de l'antiquité à mettre en relief.

Quand on étudie sérieusement les âges demi-historiques et demi-fabuleux du monde antique, un fait vous frappe : c'est que la société naissante repose alors presque tout entière sur deux personnages, toujours joints l'un à l'autre, car ils sont indispensables l'un et l'autre à l'œuvre sociale, et toujours ennemis l'un de l'autre, car ils représentent deux principes contraires et qui se combattront jusqu'à la fin du monde; ces deux person-

sont le *poëte* et le *héros*. Regardez et vous verrez qu'ils marchent toujours par couple : *Hercule* et *Linus*, *Thésée* et *Amphion*, *Jason* et *Orphée;* les uns, civilisateurs par la force, les autres, civilisateurs par la pensée; les uns combattant les bêtes farouches, desséchant les marais, exterminant les brigands... en étant un peu brigands eux-mêmes; les autres policant les mœurs, dictant les lois, établissant la famille, fondant la religion. Certes, ce sont là deux pouvoirs également utiles, deux pouvoirs frères; mais ce sont des frères ennemis! le héros, c'est-à-dire le corps, finit toujours par rencontrer comme adversaire l'âme, c'est-à-dire le poëte; et Hercule, brisant la tête de Linus avec sa lyre, représente au vif ce duel éternel qui fait le fond même de l'humanité!

La légende qui donne Orphée pour compagnon à Jason dans l'expédition des Argonautes me fournissait donc un élément à la fois trop poétique et trop historique pour que j'hésitasse à m'en emparer, d'autant plus que ce personnage d'Orphée me permettait de mettre en lumière l'idée morale que je voyais dans cet ouvrage.

En réalité, s'il fallait définir d'un mot la légende de Médée, je dirais : c'est le plus terrible chapitre de l'*histoire de la séduction* dans le monde! Qu'est-ce en effet que Jason, ce Grec, ce civilisé, s'en allant à la poursuite d'un trésor chez des peuplades sauvages, séduisant une fille de ces rudes contrées, se servant d'elle pour l'accomplissement de ses desseins, l'arrachant, déjà mère, à son pays comme à sa famille, et l'abandonnant ensuite, dès qu'il a mis le pied sur sa terre natale; qu'est-ce? sinon le symbole lointain et poétique de ces vils corrupteurs de nos jours qui, entraînant à Paris, du fond de nos provinces, les tristes victimes de leurs promesses, déshonorent notre société par leur cynisme et leur ingratitude impunie!... Et ne retrouvez-vous pas les traits de cette grande et malheureuse coupable qu'on appelle Médée dans ces pauvres filles séduites comme elle, abandonnées comme elle, désespérées comme elle, et, comme elle, meurtrières, par désespoir, du fruit de leurs entrailles! Seulement dans notre société, à défaut de la loi, fatalement indulgente pour le séducteur, la

conscience publique s'unit au cri d'anathème de ces malheureuses quand elles font remonter le crime jusqu'au véritable criminel, au corrupteur; quelquefois même les juges l'absolvent, elle, parce qu'ils n'ont pas le droit de le condamner, lui! Mais dans l'antiquité, ni la conscience ni la loi ne faisaient écho à ces légitimes indignations; il semblait donc impossible de faire retomber sur Jason une part du sang versé, sans altérer les mœurs antiques. Heureusement Orphée était là : Orphée, par son céleste amour pour Eurydice, devenait naturellement l'accusateur de la perfidie brutale de Jason; Orphée, par le caractère des chants si purs qui nous restent de lui, s'offrait de lui-même comme l'interprète poétique de la pensée morale que je voulais mettre en lumière, Orphée enfin représentant à la fois, comme tous les grands poëtes, son temps et l'avenir, avait le droit, dans mon ouvrage, d'aller au delà des idées grecques en restant Grec, de ressembler à un penseur moderne sans cesser d'être un personnage antique; j'en ai profité, et c'est grâce à lui que j'ai pu terminer le drame par ce mot qui le résume, par le cri de Médée à Jason : *Toi!*

Voilà ce que j'ai voulu faire; ai-je réussi? Je n'ose le croire, mais j'espère qu'on comprendra que je l'aie tenté.

MÉDÉE

ACTE PREMIER

Le théâtre représente une place aux portes de Corinthe. — A droite, un bois d'oliviers. — A gauche, une statue de Diane placée au seuil de son temple, que l'on n'aperçoit pas. — Au fond, une colline qui descend jusqu'à la ville.

SCÈNE PREMIÈRE

Au lever du rideau, CRÉON et le PEUPLE DE CORINTHE entourent ORPHÉE. — JASON est à gauche de Créon.

CRÉON, à Orphée.

Enfin, je te revois, mortel aimé des dieux,
Et Phébus-Apollon rend Orphee à nos yeux !
A peine une rumeur incertaine, étouffée,
Fit-elle dans ces murs courir le nom d'Orphée,
Que j'ai hâté mes pas, pour saluer en toi
Le bienfaiteur de ceux qui me nomment leur roi.

ORPHÉE.

Vénérable Créon, cher peuple de Corinthe,
Pour tant d'affection dans vos regards empreinte,
Que pourrai-je donc faire ou plutôt qu'ai-je fait ?

CRÉON.

Ami, ton seul retour est un premier bienfait ;
Nous t'appelions ! Demain, ma chère et douce fille

Quitte pour un époux notre toit de famille,
Et, pour cette union, mon prévoyant amour
A choisi dans le mois le quatrième jour,
Le jour cher à Vénus! Cependant les victimes
Ne semblent présager que désastres ou crimes...
Mais tu reviens, j'espère! En priant avec nous,
Tu vas des immortels détourner le courroux,
Car notre encens, nos vœux, les chants du coryphée
Ne montent jusqu'au ciel qu'avec la voix d'Orphée.

JASON.

Pour un joueur de luth, que d'honneurs, ô Créon!
Eh! que ferais-tu donc pour un guerrier?...

CRÉON.

 Jason,
Je sais ce que je dois à ton ardent courage :
Des pirates, toi seul, tu purgeas ce rivage,
Et les dragons détruits, les loups exterminés,
Les fleuves frémissants dans leur lit enchaînés,
Les monstres abattus, tout, à notre mémoire
Rappelle tes travaux, tes bienfaits et ta gloire ;
Mais nous devons bénir son nom comme le tien.

JASON, avec ironie.

Eh bien ! qu'il t'offre donc aujourd'hui son soutien!
Des sauvages tribus qu'il désarme la rage !...

ORPHÉE, avec calme.

Ami, je pourrais bien tenter ce grand ouvrage.

JASON, souriant.

Comment?... avec ta lyre ?

ORPHÉE.

 Et quelques grains de blé!

ACTE I.

JASON.

Tu parles donc toujours un langage voilé?

CRÉON.

Que veux-tu dire, ami ?

ORPHÉE.

Parfois, dans mes voyages,
Quand le sort me conduit chez des hordes sauvages
Qui vivent de la chasse ou bien de fruits grossiers,
Je leur offre en présents quelques pains nourriciers ;
A peine savourés, ils en désirent d'autres :
« J'en ai là des milliers pour vous et pour les vôtres, »
Leur dis-je, et jouissant de leur étonnement,
Je leur présente alors quelques grains de froment :
« Mettez ces grains en terre, et le sol de vos plaines
« Vous rendra plus de pains qu'il n'a reçu de graines.
« — Quand donc? demain?—Oh! non! il faut d'abord demain
« Briser, ouvrir, sarcler cette terre... » Soudain,
Les voilà travailleurs. — « Quitter la vie errante... »
Et bientôt la cabane a remplacé la tente. —
« Vous faire des outils... » Ils façonnent le bois,
Ils aiguisent le fer;... puis, un matin, je vois,
Quand des pleurs de la nuit les plaines sont couvertes,
Je vois du blé naissant pointer les têtes vertes !...
« Remerciez les dieux. » leur dis-je. — Et la maison
Voit s'élever près d'elle un autel de gazon,
Et de la piété, du travail, c'est-à-dire
Du petit grain de blé, naissent, grâce à la lyre,
Et l'amour du logis, et l'amour de la paix,
L'instinct de la famille avec tous ses bienfaits,
Le mariage enfin, cette première pierre
D'où part en s'étageant la cité tout entière !

JASON.

Illustre conquérant! voilà donc tes exploits?...

ORPHÉE.

Conquérant, tu dis vrai! je le suis! Que de fois,
Contemplant l'Hellespont du haut des monts tranquilles,
Et voyant au soleil étinceler ses îles,
Que de fois m'écriai-je : O durs rochers, et vous,
Peuples au cœur de fer, vous m'appartiendrez tous !
Lorsque la muse aura civilisé Corinthe,
Je m'élance à Naxos, à Délos, à Zacinthe,
Semant partout les lois et le blé, jusqu'au jour
Où devenus enfin maîtres à votre tour,
Hellènes, vous ferez pour le reste du monde
Ce qu'aura fait pour vous celui qu'un dieu seconde,
Et que la Grèce, assise au bord de ses deux mers,
Fanal éblouissant, luira sur l'univers!
Alors, Jason, alors la terre, aux jours de fête,
A l'égal du héros bénira le poëte,
Près des Pirithoüs, fiers vainqueurs des lions,
Placera les Linus, vainqueurs des passions,
Et la postérité peut-être osera dire
Que nous apprivoisions les ours avec la lyre,
Que les rocs nous suivaient, et qu'à nos seuls accents
D'eux-mêmes s'élevaient les murs obéissants !
Mais, que fais-je? mon cœur, emporté par la muse,
Se perd dans l'avenir... Revenons à Créuse...
Tu m'as parlé d'hymen ?

CRÉON.

Oui.

ORPHÉE.

Les dieux en courroux
T'épouvantent, dis-tu ?... Quel est donc son époux ?

ACTE 1.

CRÉON.

Ne le pressens-tu pas ?

ORPHÉE.

Non.

CRÉON, montrant Jason.

C'est lui !

ORPHÉE.

Je m'abuse...
Jason !

JASON, avec hauteur.

Sans doute !

ORPHÉE.

Lui ! lui ! l'époux de Créuse !

JASON, bas à Orphée.

Silence !

CRÉON, à Orphée.

Qu'as-tu donc, et quel trouble est le tien ?
Pourquoi cette pâleur sur ton front et le sien ?

ORPHÉE.

Roi, pour quelques instants permets-moi de me taire,
Et souffre cependant un conseil salutaire.
D'Apollon Lycien le prêtre vénéré
Rend, non loin de ces murs, son oracle inspiré ;
Soumets à ce grand dieu tes craintes légitimes ;
Et moi, je vais ici consulter les victimes,
Interroger le cœur des mortels, et mes yeux
Y liront le motif de ce courroux des dieux.

CRÉON.

J'obéis à ta voix.

Créon sort avec sa suite et le peuple.

SCÈNE II.

ORPHÉE, JASON.

ORPHÉE, allant vivement à Jason.
Qu'as-tu fait de Médée ?

JASON.

De ce nom odieux j'ai l'oreille obsédée ;
Elle a voulu partir, elle m'a quitté !

ORPHÉE.

Non !

JASON, avec hauteur.

Comment !

ORPHÉE.

De vos périls je fus le compagnon,
Je la connais ! Son cœur altier, mais magnanime,
T'aima jusqu'au délire et même jusqu'au crime ;
Elle a tout fait, tout fui, tout oublié pour toi,
A la face du ciel elle a reçu ta foi,
La Grèce la proscrit, et, dans sa vie amère,
Toi seul peux lui servir de soutien. Elle est mère,
Et ses fils n'ont que toi pour refuge... Non ! Non !
Elle n'a pu te fuir... et Thémis et Junon,
Et d'un trouble secret ton âme possédée,
Tout te dit avec moi : Qu'as-tu fait de Médée ?

JASON.

Demande-moi plutôt par quel enchantement
Cette barbare a pu me séduire un moment,
Et, si tu la connais, que ton âme s'étonne
Que Jason l'ait choisie et non qu'il l'abandonne !

ACTE I.

ORPHÉE.

Tu l'as abandonnée!... Où? quand? comment? Pourquoi?

JASON.

Pourquoi?... Ne sais-tu pas qu'elle traîne après soi
La malédiction, l'horreur et l'homicide,
Que son nom fait pâlir comme un nom d'Euménide,
Qu'une fatalité de meurtre la poursuit,
Que l'univers entier la repousse ou la fuit?
Contre elle Absyrte mort a soulevé la Thrace,
La mort de Pélias de la Grèce nous chasse;
A peine en quelque port sommes-nous descendus,
Que les peuples soudain se lèvent éperdus
Comme pour conjurer ou la guerre ou la peste...
Ah! c'en est trop! avec cette femme funeste
Je suis las d'affronter l'horreur de l'univers,
Je n'en veux plus!...

ORPHÉE.

Qu'entends-je! ô cœur dur et pervers!
C'est toi, c'est toi qui viens lui reprocher son crime!
Qui donc en fut l'auteur? Qui donc en fut victime?
Qui donc en eut le fruit? Quoi! tu vas sur les mers
Chercher cette barbare au fond de ses déserts;
Elle était pure, belle, heureuse, et son visage
Respirait la pudeur, la force et le courage!
Tu viens! tu la corromps avec ta passion,
Tu fais servir aux plans de ton ambition
Les aveugles transports qu'en cette âme fougueuse
Jetait d'un feu nouveau la puissance orageuse;
Et pour toi seul, enfin, quand, à force d'amour,
Elle a, derrière soi, tout brisé sans retour,
Qu'elle a trahi son père, abandonné sa mère,
Que, proscrite, elle a fui sur la terre étrangère,

Et que là, triste objet de fureur et d'effroi,
Dans ce vaste univers elle n'a plus que toi :
Alors, saisi soudain d'un vertueux scrupule,
Devant ce front souillé ta pureté recule,
Tu lui reprends ton cœur et l'appui de ton bras...
Non! tu ne le peux pas! tu ne le feras pas!
Plus elle est en horreur au ciel comme à la terre,
Et plus entre elle et toi le lien se resserre!
Les barbares, les Grecs, et Corinthe et son roi,
Tout l'univers entier peut l'accuser, hors toi !
Toi qui précipitas le premier dans le crime
Cet être que les dieux avaient créé sublime,
Toi qui fus le seul but de tout ce qu'elle fit,
Toi qui de ses forfaits tiras toujours profit,
Toi qui, de tous ses maux artisan ou complice,
En vivant du bienfait trahis la bienfaitrice.

JASON, avec emportement.

Devient-on criminel parce qu'on n'aime plus ?
Si mon cœur est coupable, accuses-en Vénus!

ORPHÉE.

Vénus ! .

JASON.

Oui! oui! Vénus! Déchire-toi, mon âme,
Et qu'éclate à leurs yeux mon indomptable flamme !

ORPHÉE.

Que dis-tu ?

JASON.

Loin de moi tous ces prétextes vains !
Non! ce n'est pas l'horreur des dieux et des humains,
Ce n'est pas le forfait, ce n'est pas l'anathème
Qui rompt mes premiers nœuds, c'est l'amour! J'aime! j'aime!

ORPHÉE.

Qui? Créuse?

JASON.

Oui, Créuse et sa jeune candeur,
Créuse et sa beauté, Créuse et sa douceur!
De ce transport nouveau l'impétueux caprice
T'indigne; mais quand donc, froid amant d'Eurydice,
Quand donc comprendras-tu qu'un même emportement
Fait bondir en nos seins le héros et l'amant;
Que c'est le même sang, chargé des mêmes flammes,
Qui bouillonnne en nos cœurs pour la guerre et les femmes?
Crois-tu que je pourrais terrasser les géants,
Combler dans les marais les abîmes béants,
Poursuivre les lions à coups de javeline,
Si je ne portais là, dans ma large poitrine,
Un cœur aussi terrible en ses rébellions
Que les torrents, les mers, la foudre et les lions!
Oui, pour te posséder, ô ma jeune maîtresse!
De larmes et de sang j'inonderais la Grèce.
Seul j'irais affronter mille serpents Pythons...
C'est la loi, nous aimons comme nous combattons!

ORPHÉE, avec amertume.

Tu dis vrai!... vous aimez, vous, les vierges vermeilles,
Comme l'ours montagnard les ruches des abeilles,
Comme le léopard les troupeaux bien nourris,
Ou comme le torrent aime les bords fleuris,
Pour souiller leurs trésors en sa course orageuse,
Et les rouler, fangeux, dans son onde fangeuse...
Mais Jupiter m'envoie, et j'accours..

JASON.

Toi!

ORPHÉE.

J'accours
Pour arracher Créuse à tes folles amours!
Pour découvrir aux yeux de la fille et du père
L'abîme où les conduit ton hymen adultère!

JASON.

Va donc! mais quand près d'eux ta voix m'accusera,
Par un exploit nouveau mon bras te répondra!
Ce matin est venu fondre sur cette plage
Le terrible Antestor! Je cours sur son passage,
J'entoure le géant du cercle de mes bras,
Je l'étouffe, et, demain, lorsque tu me verras
Apparaître aux regards d'Éphyre épouvantée,
Chargé du corps sanglant de ce nouvel Antée,
Il faudra bien enfin qu'au silence réduit,
De mes hardis travaux tu me laisses le fruit!

ORPHÉE.
Eh bien!...

<small>On entend une musique douce, et Créuse paraît sur la colline, suivie de jeunes filles qui portent des couronnes et des offrandes.</small>

Quels sont ces chants?

JASON.

Guidant les canéphores,
Créuse vient au bruit des cithares sonores,
De l'austère Diane implorer son pardon
Et le droit de passer sous les lois de Junon!

ORPHÉE.

Suis-moi près de Créon!

JASON.

Antestor me réclame!
Je pars pour mériter Créuse! Allons, mon âme!

C'est l'instant de montrer à ces peuples tremblants
Quel fils ma noble mère a porté dans ses flancs!
<p style="text-align:right">Ils remontent la scène.</p>

Créuse paraît suivie des Canéphores. On entend une douce musique; Créuse, une couronne à la main, va la déposer devant la statue de Diane, et récite les strophes suivantes, pendant que la musique continue à jouer doucement. Orphée et Jason sont sortis lorsqu'elle est entrée en scène.

SCÈNE III.

CRÉUSE, LA NOURRICE, CANÉPHORES.

CRÉUSE.

Déesse à la chaste ceinture,
Déesse au léger brodequin,
Reçois, avec ma chevelure,
Ces riants trésors du matin.
Ils croissaient dans une vallée
Que jamais encor n'a foulée
Le pied des troupeaux insultants;
La faux respecte ses corbeilles,
Et l'aile ardente des abeilles
Y voltige seule au printemps.

Semblable au vallon solitaire,
J'ai longtemps vécu sous tes yeux,
De mes jours n'ouvrant le mystère
Qu'aux seuls rayons venus des cieux :
Mais la vallée ombreuse et sainte
A vu paraître en son enceinte
Le coursier aux brûlants naseaux;
Et soudain, saluant son maître,
Sous les pieds se plut à lui mettre
Ses fleurs, ses tapis et ses eaux.

Pardonne, ô déesse! pardonne,
Si je déserte dans ce jour,
Pour la maternelle Latone,
Ta jeune et virginale cour.
L'amour parle, l'amour m'entraîne,
L'amour, dont la loi souveraine
Fait tout plier, excepté toi!
Ta mère a connu sa puissance,
Le monde lui doit ta naissance!
Pardonne-moi!... pardonne-moi!...

<center>La musique s'arrête, et Créuse s'adresse à sa nourrice.</center>

Chère nourrice, mets aux pieds de la statue
La fleur de mes cheveux par le fer abattue,
Et nous, au temple même, allons, avec nos vœux,
Déposer les fruits mûrs et les pains savoureux.

<center>Elles entrent dans le temple, au bruit de la musique qui recommence doucement et qui s'éteint peu à peu.</center>

SCÈNE IV.

La Nourrice seule; puis MÉDÉE, MÉLANTHE, LYCAON, qu'elle tient par la main.

<center>LA NOURRICE, déposant la chevelure au pied de l'autel.</center>

Hâtons-nous d'achever notre pieux ouvrage,
Et puis vers le palais...

<center>Apercevant Médée.</center>

Mais que vois-je?

<center>MÉDÉE.</center>

Courage,
Mes chers petits enfants, courage!... Encore un pas!
Nous approchons du port!

ACTE I.

LA NOURRICE.

Que de tristesse, hélas!
Mais que de majesté!... que de grâce!

MÉDÉE, à la nourrice.

Étrangère,
D'Éphyre foulons-nous la terre hospitalière?

LA NOURRICE.

Oui!

MÉDÉE, montrant le temple de Diane.

N'est-ce pas l'autel de Diane Artémis?

LA NOURRICE.

Sans doute.

MÉDÉE.

En franchissant ces murs chers à Thétis,
Il m'a semblé, de loin, sous les frais sycomores
Entendre murmurer un chant de canéphores.

LA NOURRICE.

C'est un hymne d'Orphée.

MÉDÉE, avec émotion.

Orphée! ô dieux!

LA NOURRICE.

Demain.
De la fille du roi se célèbre l'hymen.
Mais d'où connaissez-vous cette douce harmonie?
Car, si j'en crois vos traits, votre voix, l'Hellénie
Ne vous a pas vu naître...

MÉDÉE.

Il est vrai! cependant...
Je la connais!

LA NOURRICE, à part.

Sa voix tremble en me répondant.

MÉDÉE, à ses enfants, montrant la statue de Diane.

Déposez là ce voile à la céleste trame
Qu'Apollon a tissu d'un pur rayon de flamme.

Les enfants déposent un coffre ouvert aux pieds de Diane.

LA NOURRICE, regardant le voile.

Quel splendide présent!... Quel travail précieux!
Les dieux que nous servons sont donc aussi vos dieux?

MÉDÉE.

Ah! ne comparez pas nos déités aux vôtres!
Ce n'est pas de tels dons que réclament les nôtres :
Leur effroyable culte est un meurtre sans fin,
Et notre Vénus même a soif de sang humain!

LA NOURRICE, vivement.

Quelle est donc, justes dieux! cette sauvage terre?...
Parlez!

Médée fait un mouvement.

Mais non... je dois respecter ce mystère.
Reposez-vous ici!... Créuse va sortir,
Et Créuse aux douleurs sut toujours compatir.

Elle sort.

SCÈNE V.

MÉDÉE, MÉLANTHE, LYCAON.

MÉDÉE.

Orphée!... un chant de joie!... un doux chant d'hyménée!...
Naguère, aussi, naguère à l'autel amenée,

ACTE I.

Je crus... et maintenant... O Jason! cher Jason!
Es-tu mort? as-tu fui? Quelque sombre prison
Te retient-elle au loin? Où donc es-tu, mon maître?
Où donc es-tu?

<div style="text-align:center">MÉLANTHE, à sa mère.</div>

Je suis bien las.

<div style="text-align:center">MÉDÉE, avec douleur.</div>

Cher petit être!...
Tu me brises le cœur! Pas d'abri! pas d'appui!...
Ce rocher nu, voilà votre couche aujourd'hui!...

<div style="text-align:center">LYCAON.</div>

La faim nous affaiblit plus encor que la route.

<div style="text-align:center">MÉDÉE, avec désespoir.</div>

Ne pouvoir épuiser ses veines goutte à goutte,
Et leur dire : Prenez, buvez!... nourrissez-vous!
<div style="text-align:center">Avec résolution.</div>
Du courage pour eux!
<div style="text-align:center">Aux enfants.</div>
Mettez-vous à genoux;
<div style="text-align:center">Prenant au pied de la statue deux rameaux de suppliants.</div>
Prenez ces deux rameaux ornés de bandelettes.

<div style="text-align:center">LYCAON.</div>

Pourquoi donc?

<div style="text-align:center">MÉDÉE.</div>

Pour paraître, hélas! ce que vous êtes,
Des suppliants!

<div style="text-align:center">LYCAON.</div>

Et qui faudra-t-il supplier?

<div style="text-align:center">MÉDÉE.</div>

Celle qui, dans ce temple, est encore à prier...

LYCAON.

Que lui dirons-nous?

MÉDÉE.

Rien!... à votre seule vue,
Son âme, je le crois, doit se sentir émue :
Un jour d'hymen, quelle est la vierge de seize ans
Qui ne s'attendrit pas sur de petits enfants?
Apercevant Créuse.
La voici.
Médée fait un pas en arrière.

LYCAON.

Tu pars!...

MÉDÉE.

Non, mais que votre détresse
Sans nul appui d'abord à ses yeux apparaisse :
Pour des enfants tout seuls on a plus de pitié.
<div style="text-align:right">Elle se retire au fond.</div>

SCÈNE VI.

LES MÊMES, CRÉUSE.

CRÉUSE, parlant à ses compagnes, et une corbeille à la main.
Oui! je vais de ces dons consacrer la moitié...
Apercevant les enfants.
Oh! les deux beaux enfants! c'est peut-être un présage!
Pauvres petits! déjà suppliants! à votre âge!...
Tenez! prenez ces pains, ces fruits délicieux...
Ce qu'on donne aux souffrants, on le consacre aux dieux.
Mais comment êtes-vous venus sur cette terre?

LYCAON.

Dans un grand vaisseau.

ACTE I.

CRÉUSE.

Seuls?

LYCAON.

Non.

CRÉUSE.

Avec votre père?

LYCAON.

Notre père n'est plus avec nous.

CRÉUSE.

Et les dieux
De l'aspect d'une mère ont-ils privé vos yeux?
Je veux la remplacer.

LYCAON.

Nous avons notre mère,
Elle veille sur nous.

CRÉUSE, regardant Lycaon.

Douce et tendre chimère!
Dans ses traits, dans sa voix, mon cœur, plein d'un seul nom,
Mon cœur, qui le croirait? retrouve encor Jason!

Elle l'embrasse.

LYCAON.

Comme vous m'embrassez! vous m'aimez donc?

CRÉUSE.

Sans doute!

LYCAON.

Ma mère me l'avait dit...

CRÉUSE.

Votre mère?

10

LYCAON.

 Elle écoute.

Elle est là !

CRÉUSE.

 Pourquoi donc vous fuir?

LYCAON.

 Par amitié.
Pour les enfants tout seuls on a plus de pitié,
Dit-elle.

CRÉUSE.

 Un pareil mot! ô dieux, où donc est-elle?
Appelez-la!... Je sens que tout mon cœur l'appelle!

MÉDÉE, s'avançant.

Jeune fille, des dieux vos jours seront bénis,
Car les infortunés sont pour vous des amis.

CRÉUSE, à part, avec émotion.

Quel accent dans sa voix!... quel front de souveraine!
On voit une exilée, on devine une reine!

MÉDÉE, à ses enfants.

Présentez-lui ce voile aux splendides couleurs,
Ce don la touchera.

CRÉUSE.

 Parlons de vos malheurs,
Ils me toucheront mieux! Dites, infortunée,
Quelque parent cruel vous a-t-il détrônée?

MÉDÉE.

Mon malheur vient des dieux!

CRÉUSE.

 De quel dieu? d'Artémis?

ACTE I.

Je la prîrai pour vous, son culte m'est permis :
De Neptune? Il protége et Corinthe et mon père,
Nos offrandes iront apaiser sa colère...
Dites, quel est le dieu qu'il faut fléchir pour vous?

MÉDÉE.

Du dieu qui me frappa rien n'arrête les coups...
C'est l'amour!

CRÉUSE.

Quoi! l'amour! l'amour! Tout nous rassemble.
Parlez! jamais deux cœurs ne battront mieux ensemble.

MÉDÉE.

Hélas! l'amour pour vous est l'heureux fils du ciel,
Le dieu couronné, jeune, au sourire éternel ;
Pour moi, c'est l'envoyé des noires Euménides,
Et son front, pour parure, a des serpents livides.

CRÉUSE.

De l'amour je connais aussi les pleurs!

MÉDÉE.

Qui? vous?

CRÉUSE.

Oui, moi!

MÉDÉE, avec affection.

Comment! celui qui sera votre époux
N'est-il pas quelque ami de votre heureuse enfance?

CRÉUSE.

C'est un étranger, fort de sa seule vaillance.

MÉDÉE.

Comme moi!... Mais qui donc vous soumit à sa loi?

CRÉUSE.

Son malheur!

MÉDÉE.

Comme moi!

CRÉUSE.

Sa beauté!

MÉDÉE.

Comme moi!

CRÉUSE.

Son courage héroïque!

MÉDÉE.

Ah! malheureuses femmes!
Toujours même destin brisera donc nos âmes,
Et le récit des maux qui frappent l'une au cœur
Toujours des maux de l'autre est donc l'écho moqueur?

CRÉUSE.

En effet, entre nous, sous l'ombre qui vous cache,
Je sens comme une étrange et douloureuse attache.

MÉDÉE.

Moi de même!

CRÉUSE.

Eh bien, donc, ouvrez-moi votre cœur,
Et pour que je vous sauve éclairez-moi,... ma sœur!

MÉDÉE.

Que dire? Je vivais innocente, adorée,
Heureuse! Un jour, s'avance en notre âpre contrée
Un jeune homme cherchant sous ce ciel étranger
Ce que cherche un héros, la gloire et le danger.
Il demande mon père... Il entre... O misérable!
Dieux cruels! mal sacré! Vénus impitoyable!
A son premier regard, avant qu'il eût parlé,
Une stupeur muette au cœur me prend! Troublé,

Mon œil flotte au hasard : une âpre inquiétude
Me tourmente... mon corps fléchit de lassitude...
Je souffre!... Mais il parle!... et bientôt... et soudain
Un torrent de bonheur coule à flots dans mon sein !
Comme si quelque dieu m'eût jetée en délire,
Je sentais, malgré moi, ma bouche lui sourire,
Et, les yeux ardemment attachés à ses traits,
J'écoutais! j'aspirais! je regardais!... j'aimais!...

CRÉUSE.

Malheureuse!

MÉDÉE.

Dès lors, je n'eus qu'une pensée,
Son salut! Pour armer sa valeur insensée,
Il fallait dépouiller mon père... je le fis!
Trahir notre cité, nos dieux... je les trahis!
Mais que devins-je, hélas! quand, après sa victoire,
Il me dit tout en pleurs : Viens, je te dois ma gloire,
Viens! je t'aime! fuyons!

CRÉUSE.

Fuir le doux sol natal!

MÉDÉE.

Va-t'en, disais-je, va! Notre amour est fatal!
Viens! me répondait-il, ou bien je meurs! Dans l'ombre
Je m'élance à travers le palais vaste et sombre,
Mais avec désespoir il s'attachait à moi,
Me répétant : Je meurs si je repars sans toi!
O nuit! terrible nuit! nuit d'adieux et d'alarmes!
Je les parcourais tous, en les baignant de larmes,
Ces lieux, ces lieux aimés, où pendant dix-sept ans
Mes jours avaient coulé comme un jour de printemps;
Je m'attachais aux murs, aux meubles de famille,

10.

Je baisais à genoux mon lit de jeune fille,
Sanglotant et criant... Ah! pourquoi donc, pourquoi
Les dieux, héros fatal, t'ont-ils conduit vers moi?
Mais, hélas! quel surcroît d'angoisse et de misère,
Quand j'entrai dans la chambre où reposait ma mère!
Que je m'agenouillai, sans bruit, à ce chevet
Où près d'elle souvent mon sommeil s'achevait,
Et que tout à côté de sa tête si chère
Déposant mes cheveux en offrande... O ma mère!
Patrie!... amis!... parents!... être chers et sacrés,
Voyez, voyez mon sort, et vous pardonnerez!

<blockquote>Elle cache en pleurant sa tête dans ses mains.
Créuse cherche ce qu'elle peut faire pour calmer Médée, et, apercevant les enfants, elle les ramène près de leur mère ; les enfants l'embrassent tendrement.</blockquote>

CRÉUSE.

Dans leur amour pour vous cherchez votre courage!
Voyez! vous écartant les deux mains du visage,
Leur bouche va baiser la trace de vos pleurs.

MÉDÉE, les regardant.

C'est vrai! je suis ingrate!... Ah! chers consolateurs!
Ils comprennent qu'un dieu créa dans nos misères
Les baisers des enfants pour les larmes des mères!

<blockquote>Les embrassant.</blockquote>

Je me sens plus tranquille! Allez, allez, amis,
Déposez ces rameaux au temple d'Artémis!

LYCAON.

Oui, nous allons pour toi supplier la déesse.

<blockquote>Elle les embrasse de nouveau avec tendresse, et les enfants se dirigent vers le temple, où ils entrent.</blockquote>

MÉDÉE, les regardant s'éloigner.

Hélas!... ce dernier bien, leurs baisers, leur tendresse,
Je les perdrai peut-être!

ACTE I.

CRÉUSE.
O grands dieux!

MÉDÉE.
Ma douleur
Les lassera!... L'enfant a besoin de bonheur,
De joie!... Il n'est pas fait pour vivre dans les larmes,
Pour suivre et pour aimer les fronts chargés d'alarmes
Et les cœurs irrités par d'éternels combats...
Le malheur aigrit!

CRÉUSE.
Mais...

MÉDÉE.
Et puis je ne suis pas
Une fille des Grecs, je suis une barbare!
Ma tendresse elle-même est fougueuse, et s'égare
En transports dont l'ardeur effraye un cœur d'enfant...
Souvent je leur fais peur, même en les embrassant!

CRÉUSE.
Quel blasphème! des fils avoir peur de leur mère!

MÉDÉE, d'une voix sombre.
Oh! c'est mon châtiment! La céleste colère
Pour me frapper à mort en eux me frappera,
Et voilà les vengeurs qu'Érinnys choisira!

CRÉUSE.
Érinnys!

MÉDÉE, avec agitation.
N'ai-je point parlé des Euménides,
D'amours poussant au crime, et sur mes traits livides
N'avez-vous donc pas vu ce signe de l'enfer
Qu'au front du meurtrier imprime Jupiter?

CRÉUSE.
O ciel!

MÉDÉE.

Vous frémissez... Enfant!... Eh! que serait-ce
Si je vous révélais la terreur qui m'oppresse?
Faut-il parler?... Eh bien!... je le sens, je le vois,
Je ne suis pas au bout!... une secrète voix,
Quand j'ai franchi ces murs, m'a dit : Tremble, coupable!
Tremble! en ces lieux t'attend l'Euménide implacable!
Je sens courir dans l'air son souffle tout-puissant,
Et l'on respire ici comme une odeur de sang!

CRÉUSE.

Où vous égarez-vous? Quelle crainte insensée?...

MÉDÉE.

Ah! c'est qu'un doute horrible, une atroce pensée
Dans mon cœur, malgré moi, comme un éclair a lui.

CRÉUSE.

Comment?

MÉDÉE.

Connaissez-vous la jalousie?

CRÉUSE.

Oh! oui!

MÉDÉE, souriant tristement.

Vous, jalouse!... De quoi?

CRÉUSE.

Du passé.

MÉDÉE.

Dans votre âme
Mon secret peut descendre alors... vous êtes femme!
Eh bien, parfois un vague et douleureux soupçon
Me dit : Si son absence était un abandon?
Si, pendant qu'éperdue et mourant de détresse,

Sur sa trace, en pleurant, je parcourais la Grèce,
Pendant que chaque jour, au seul bruit de sa mort,
Je souffre des tourments plus grands que le remord,
Il vivait, lui, tranquille, aux pieds d'une autre femme?
S'il l'aimait! l'épousait!...

CRÉUSE.

Oh! ce serait infâme!

MÉDÉE.

N'est-ce pas?... Eh bien! donc, depuis que dans mon sein
Ce doute a pénétré, je n'ai plus qu'un dessein.
A travers les cités j'erre comme une louve,
Je les cherche...

CRÉUSE.

J'ai peur!

MÉDÉE.

Si jamais je les trouve!...

CRÉUSE.

Que leur feriez-vous donc?

MÉDÉE, avec une fureur croissante.

Ce que je leur ferais!...
Que fait le léopard, lorsqu'au fond des forêts,
Saisi d'une terrible et rugissante joie,
D'un bond, comme la foudre, il tombe sur sa proie,
Qu'il l'emporte en son antre, et que là, dépeçant
Membre à membre ce corps qui ruisselle de sang...

CRÉUSE, avec un cri d'horreur.

Ah!

MÉDÉE, avec dédain.

Que disiez-vous donc que vous étiez jalouse?

CRÉUSE, avec le plus grand trouble.

Pardonnez!... J'en conviens, votre fureur d'épouse,
Votre voix, vos regards, tout me glace d'effroi,
Et cependant vers vous je reviens malgré moi.

Avec une sorte de terreur.

Notre conformité de destin continue!...
Comme vous je déteste une femme inconnue!

MÉDÉE.

Vous!

CRÉUSE.

Par delà les mers elle a fui, je le crois,
Et pourtant son image est toujours devant moi.

MÉDÉE.

Votre époux l'aime encore?

CRÉUSE.

Oh! non! il me l'assure!

MÉDÉE.

Que vous importe alors?

CRÉUSE.

Toujours je me figure
Qu'en dépit des déserts, des mers et des remparts,
Elle va tout à coup paraître à mes regards!
Et que son art maudit, des philtres que j'ignore,
M'arracheront vivante à celui que j'adore...

MÉDÉE.

Quelles terreurs d'enfant!

CRÉUSE.

Si vous saviez son nom!

MÉDÉE.

Quel est ce nom fatal?

ACTE I.

CRÉUSE.

Vous le dire?... Oh! non! non!
Parlez, vous.

MÉDÉE.

J'y consens. Il est une merveille
Dont le récit peut-être a frappé votre oreille :
La toison d'or!

CRÉUSE, avec un commencement de crainte.

Eh bien?

MÉDÉE.

On vous parla souvent...

SCÈNE VII.

LES MÊMES, ORPHÉE.

ORPHÉE.

Venez, Créuse!

Apercevant Médée.

Vous!

MÉDÉE, avec un cri.

Orphée!

Courant à lui.

Est-il vivant?

ORPHÉE.

Vous!...

MÉDÉE.

Parlez!

ORPHÉE.

Écoutez!...

MÉDÉE.

Que veut-on que j'écoute?...
Un seul mot! un seul mot! Est-il vivant?...

ORPHÉE, éperdu.

Sans doute!

MÉDÉE, avec joie.

Il vit! il vit!...

CRÉUSE.

Qui donc?

MÉDÉE.

Mon époux!... mon héros!...
Leur père!... O mes enfants! plus de pleurs, de sanglots!...
Votre père est vivant!...

CRÉUSE.

Quel est-il?

MÉDÉE, avec orgueil.

Qui serait-ce,
Sinon l'orgueil, l'honneur, le soutien de la Grèce!

CRÉUSE.

Ciel!

MÉDÉE.

L'héroïque chef d'un peuple de héros,
Le vainqueur du dragon de Colchos!

CRÉUSE, avec un cri terrible.

De Colchos!...

MÉDÉE.

Celui dont la valeur par mon amour guidée... .

CRÉUSE.

Jason!... Vous êtes donc la terrible Médée!

MÉDÉE, se retournant vers elle.

Mais qui donc êtes-vous, vous-même?

ACTE I.

ORPHÉE, cherchant à l'arrêter.

 Au nom des dieux!

MÉDÉE, marchant sur Créuse qui recule.

A mon aspect pourquoi détournez-vous les yeux?
A mon nom seul pourquoi, muette, consternée?...
Je vois partout ici des apprêts d'hyménée!...
C'est le vôtre!... Et l'époux, où donc est-il?... Parlez!...
Je veux le voir aussi!... Qu'il vienne!... Vous tremblez!...

 Éclatant.

Ah!... je devine tout!... vous êtes cette femme
Dont mon cœur pressentait la perfidie infâme!...
Et le lâche Jason...

CRÉUSE, relevant la tête et avec énergie

 Arrêtez!... Devant moi.
Respectez le héros dont j'ai reçu la foi!...

MÉDÉE.

Tu l'aimes!

CRÉUSE.

 Oui, je l'aime! et demain le grand-prêtre
Le nomme mon époux!...

MÉDÉE.

 Lui! ton époux!... Peut-être!...

 La toile tombe.

ACTE DEUXIEME

Le théâtre représente une salle du palais de Créon. Au lever du rideau, Créon est assis, Créuse est appuyée sur son siège. A gauche, dans la muraille, l'image d'Apollon.

SCÈNE PREMIÈRE.

CRÉON, CRÉUSE, ORPHÉE.

CRÉUSE.

Sa femme! elle est sa femme!...

CRÉON.

 Enfant, assez de pleurs :
Que ta fierté du moins lui cache tes douleurs !
Et lorsque à son retour Jason verra Médée,
Qu'il ne te trouve pas de larmes inondée !

 A Orphée.

Et toi dont les accents si graves et si doux
Font tomber d'un seul mot mon peuple à tes genoux,
Viens ravir l'étrangère à leurs cris d'anathème.

ORPHÉE.

Médée?...

CRÉON.

 Oui ! la terreur que partout elle sème
Jette dans tous les cœurs des transports inconnus !
Ils errent, brandissant torches et glaives nus :
On dirait qu'ils ont cru voir, dans leur épouvante,
Sous les traits de Médée apparaître vivante

La sauvage Colchide, et ses monstres hideux,
Et ses divinités plus effroyables qu'eux!

ORPHÉE, avec calme.

Je saurai contenir cette foule en démence;
Mais de Jason d'abord attendons la présence.

CRÉUSE.

Hélas! reviendra-t-il?
A Créon.
Mon père! laissez-nous
Prier du moins pour lui quand il combat pour vous!
Se tournant vers Orphée.
Et vous, Orphée, au dieu qui tient l'arc et la lyre
Demandez le retour du protecteur d'Éphyre...

ORPHÉE.

Moi!

CRÉUSE.

Vous! Et que ce dieu, touché de notre effroi,
Ramène ici Jason... pour une autre que moi!

ORPHÉE, après lui avoir fait de la main un geste approbateur, se tourne du côté de l'image d'Apollon.

Dieu vainqueur de Python, Apollon sagittaire,
Apollon purificateur,
Prête ta force au bras qui défend cette terre...

CRÉUSE.

Et viens sauver notre sauveur!...

ORPHÉE.

Comme toi, Dieu puissant, il chasse
Les noires vapeurs des marais,
Et ta lumière, sur sa trace,
Perce les ombres des forêts!
Noirs sangliers, lions énormes,
Dragons aux effroyables formes,

Brigands, tyrans, géants difformes,
Monstres d'exterminations,
Sa main poursuit tout être immonde,
Et comme ta clarté féconde,
Ses flèches parcourent le monde
Pour le salut des nations!

CRÉUSE.

Ce jour même, pour notre empire
Il combat le fier Antestor,
Il combat... peut-être il expire...
O Dieu puissant, aux flèches d'or!...

SCÈNE II.

Les mêmes, un Corinthien, puis JASON.

UN CORINTHIEN.

Jason nous est rendu!

CRÉUSE, avec un cri de joie.

Dieux cléments!

LE CORINTHIEN.

Il arrive,
Et les mille clameurs que répète la rive,
Ces cris, ces voix, ces chants qui le suivent en chœur,
Tout dit que le héros revient encore vainqueur.

CRÉUSE, à part.

Toujours!

Jason paraît, suivi d'une foule de peuple.

JASON, au peuple.

Ephyréens, bannissez toute crainte!
Les chemins sont ouverts d'Éleusis à Corinthe!

ACTE II.

Et vous, pasteurs, marchands, laboureurs, matelots,
Retournez à vos champs, lancez-vous sur les flots,
Antestor est tombé !

Descendant en scène.

Loxias bénit mes armes,
O Créon ! et je viens...

Créuse se cache la tête dans les mains en pleurant.

Mais que vois-je !... Des larmes !
Orphée est abattu, Créon silencieux...
Qu'est-il donc arrivé ?

ORPHÉE.

Médée est en ces lieux !

JASON.

Médée !...

CRÉON.

Oui ! votre femme et vos deux fils !

JASON.

Médée !

CRÉON.

Elle accourt, de fureur et d'amour possédée !
Invoquant à grands cris et Thémis et Junon,
Épouse légitime, enfin !... et ce seul nom
T'enchaîne à son destin et rompt notre alliance !

JASON, *avec force.*

Du saint titre d'épouse invoquant la puissance,
Médée espère en vain s'en armer aujourd'hui ;
Ce titre pour toujours lui promet mon appui.
Ce titre pour toujours m'oblige à la défendre ;
Mais, ce devoir rempli, que peut-elle prétendre ?
Ses forfaits ont brisé notre hymen odieux,
Et je la répudie à la face des dieux !

CRÉON.

Et tes fils?

JASON, vivement.

Béni soit le dieu qui les ramène!
Car mon âme souffrait d'une incurable peine
En pensant que mes fils, des petits-fils de roi,
Erraient seuls, sans soutien, abandonnés par moi!
Mais, en me les rendant, la clémence céleste
Me permet d'expier un tort que je déteste.
Oui! je réparerai ce cruel abandon!

A Créuse.

Et si vous consentez qu'ils soient vos fils...

CRÉUSE, avec joie.

Moi!

ORPHÉE, avec véhémence.

Non!

Elle n'y consent pas! Non, l'hymen qui s'apprête
Ne peut pas s'accomplir!

JASON, marchant sur lui.

Misérable poëte!

ORPHÉE, avec calme.

Frappe, si tu le veux! c'est le sort des Linus
De mourir de la main des Hercule!...

CRÉON, arrêtant Jason.

Phébus,
Phébus respire en lui, Jupiter le protége,
Qu'il parle, je le veux!...

ORPHÉE.

Et! comment me tairais-je,
Quand je vous vois tous deux, vous, si chers à mon cœur,
Toi que j'honore en père, elle que j'aime en sœur,

Appeler sur vos fronts la colère éternelle?
Si, dans un jour d'hymen, pour l'épouse nouvelle
On craint tout... un oiseau qui crie en fendant l'air,
Une pierre qui tombe, un nuage, un éclair,
Oseras-tu braver pour ta fille chérie
Les malédictions d'une épouse en furie,
L'anathème vengeur d'une mère et les cris
De deux faibles enfants à ses baisers ravis!

JASON.

J'en atteste le ciel! si ta bouche...

ORPHÉE, avec véhémence.

 Il m'arrête,
L'aveugle! Il ne voit pas que dans cette tempête
C'est lui!... lui! que les dieux foudroiront le premier;
Que sur son propre cœur...

JASON.

 Penses-tu m'effrayer,
Grand prophète?

ORPHÉE.

 Malheur à toi, si tu me railles!
Ce n'est pas un vain cri, le cri de mes entrailles;
Ces agitations, ces angoisses du cœur,
Du châtiment prochain sont le noir précurseur!...
Erinnys me remplit d'un sinistre délire,
Et j'entends en mon sein vibrer l'hymne sans lyre!...

CRÉON.

Son accent m'épouvante!

ORPHÉE.

 Oui! ce peuple a raison!
Les voilà, tout gonflés de sang et de poison,

Les voilà, les noirs dieux de la noire Tauride,
Mars exterminateur, Saturne l'homicide !
Tous ! tous ! Ils viennent tous !... Je les vois !... je les sens !...
De la vapeur du meurtre ils infectent mes sens !
Et d'une mer sanglante inondant cette terre...
<center>A Créon.</center>
Ah ! je tombe à tes pieds !... Pitié ! pitié, mon père !
Pitié pour ce Jason qui ne voit pas son sort !
Pitié pour ton enfant trop jeune pour la mort !
Pitié pour ce pays qui de terreur palpite !
Pitié pour les deux fils de la pauvre maudite !
Pitié pour toi, sur qui vont retomber ces coups !
Père ! hôte ! souverain !... pitié ! pitié pour tous !

<center>CRÉON.</center>

Ah ! je cède à ta voix ! tu l'emportes !

<center>JASON.</center>

<center>De grâce !</center>

<center>CRÉON.</center>

Plus d'hymen !

<center>JASON.</center>

Entends...

<center>CRÉON.</center>

<center>Non !</center>

<center>CRÉUSE.</center>

<center>Par tes pieds que j'embrasse !</center>

<center>CRÉON.</center>

Je l'ai dit, plus d'hymen !

<center>JASON, avec emportement.</center>

<center>Et moi, je te dis, roi,</center>
Que tu m'en fis serment, que Créuse est à moi,
Que je l'aime, en un mot, entends-tu bien ? je l'aime !

ACTE II.

Et nul être vivant, fût-ce un père lui-même,
Ne pourra séparer son destin et le mien;
Car si tu refusais de nous unir!... eh bien!
Je l'enlève à tes yeux, par la force!... et ma rage
Dût-elle en tes États semer meurtre et ravage...

CRÉUSE, à Créon.

Oh! ne l'écoutez pas!...

SCÈNE III.

LES MÊMES; LA NOURRICE accourant.

LA NOURRICE.

La voici! la voici!

CRÉON.

Qui? Médée!

LA NOURRICE.

Oui, Médée!

CRÉON.

Où donc est-elle?

LA NOURRICE, montrant l'appartement de droite.

Ici!
De nos bras, malgré nous, elle s'est élancée!
Telle que la lionne en son antre forcée,
Elle courait sur nous, pâle, hors de raison,
Sanglotant et disant : Je veux revoir Jason!
Tantôt des pleurs amers inondent son visage,
Tantôt ce sont des cris d'anathème et de rage!
Elle embrasse ses fils, et puis ses yeux hagards
Soudain lancent sur eux de sinistres regards!

11.

ORPHÉE.

Vous l'entendez?... Eh bien, cette épouse en démence
Pourrait seule des dieux détourner la vengeance,
Seule affranchir Jason de son premier serment,
Seule assurer vos nœuds par son consentement.
A Jason.
Va donc lui proposer avec ton fier courage
L'abandon pour ses fils, pour elle le veuvage!

JASON, avec résolution.

J'y vais!

CRÉUSE.

Vous oseriez...

CRÉON.

Mais que lui direz-vous?

JASON.

Ce qui la convaincra!

LA NOURRICE, revenant.

La voici!...

JASON.

Laissez-nous!
Ils sortent tous.

SCÈNE IV.

JASON, puis MÉDÉE.

MÉDÉE, entrant éperdue.

Où donc est-il? Toi! toi!... Grands dieux, je vous rends grâce!
Ah! tout est oublié!... C'est lui!
Jason détourne la tête.
Quel front de glace!...

ACTE II.

Est-ce que mon époux ne me reconnaît pas?

JASON, avec impatience.

Moi!

MÉDÉE, avec amertume.

Peut-être mes pleurs au bruit de son trépas,
Six mois de désespoir, ce douloureux voyage,
Ont si profondément altéré mon visage
Que mes traits, maintenant, sont étrangers pour lui...

Avec une amère ironie.

Jason, je suis Médée!

JASON, après un moment de silence et d'une voix sérieuse.

Entre nous, aujourd'hui,
Toute parole est grave. Écoutez-moi!

MÉDÉE, froidement.

J'écoute.

JASON.

Le devoir qui m'amène est cruel et me coûte;
Mais l'amour de mes fils, mon intérêt pour vous,
La raison... me soutient!...

MÉDÉE.

Quoi! vous pensez à nous?

JASON.

Oui. Quel est votre sort? Le sort d'une indigente!
Vos fils n'ont pour soutien qu'une aumône outrageante.
Vos jours sont un long deuil, vos nuits un long effroi,
Et de tant de malheurs, quelle est la cause? Moi!

MÉDÉE.

Qu'importent ces tourments, si ces tourments s'apaisent
Dès que vous êtes là?

JASON.

Cependant ils me pèsent;
D'autant plus qu'en vos maux je ne puis rien pour vous,
Que l'implacable sort m'abat des mêmes coups,
Qu'impuissant contre lui, je parais son complice.
Un tel rôle est honteux, et je veux qu'il finisse.

MÉDÉE.

Vous savez pour cela des moyens?

JASON.

Tout-puissants!

MÉDÉE.

Ah!

JASON.

Tout dépend de vous!
<small>Après un moment de silence.</small>
Aimes-tu tes enfants?

MÉDÉE, avec passion.

Si je les aime!

JASON.

Eh bien, prouve-le donc!

MÉDÉE, vivement.

De grâce,
Comment?

JASON.

En terminant leur honte et leur disgrâce!

MÉDÉE.

Comment?

JASON.

En t'immolant aujourd'hui pour leur bien!

MÉDÉE.

Mais comment donc! comment!

ACTE II.

JASON.

En brisant un lien
Qu'à l'égal des forfaits le ciel semble maudire,
Auquel il attacha le crime et le délire,
Qui contraint nos enfants à fuir, à mendier...

MÉDÉE.

C'est ?

JASON.

Notre mariage !

MÉDÉE, froidement.

Ah! me répudier!

JASON.

Je le pourrais, nos lois n'en font pas un parjure;
Mais votre dévouement repousse cette injure :
Je veux qu'un désir libre, un mutuel effort
Jusqu'en nos nœuds brisés atteste notre accord.

MÉDÉE.

Mais je ne saisis pas, bien que je m'en efforce,
Ce que nous gagnerons à cet heureux divorce.

JASON.

Une fois désunis, nous sommes libres.

MÉDÉE.

Bien...
Mais après?

JASON.

Vous pouvez dans un nouveau lien...

MÉDÉE.

Ah! je n'y songeais pas! et si je ne m'abuse,
Vous aussi, vous pourrez...

JASON.

Moi, j'épouse Créuse.

MÉDÉE, toujours très-froidement.

Vous épousez Créuse?

JASON.

Et grâce à cet hymen,
Mes fils, en ce palais établis dès demain,
Dans le puissant Créon trouvent un second père.

MÉDÉE.

Quel plan ingénieux! Mais pourtant, moi, leur mère,
Quel sera mon destin? j'en ressens quelque effroi,
Car je ne vois pas bien ce que l'on fait de moi.

JASON.

Si vous y consentez, un rapide navire,
Tout chargé des trésors de l'opulente Éphyre,
A la voix de Créon, sur quelque bord lointain,
Chez un monarque ami vous conduira demain.

MÉDÉE.

Tout est prévu! Pourtant... encore une demande :
Où me conduira-t-on? Il est bon qu'on s'entende.
Est-ce auprès de mon père, et sur ces heureux bords
Dont j'ai ravi pour vous les célestes trésors?
Est-ce sur le Phagase, aux remparts de Méthone,
Dont le roi fut tué pour vous donner un trône?
Est-ce en Thrace, où la mer roule encore en courroux
Les ossements d'un frère assassiné pour vous?
Voyons, cherchez... avant de lancer le navire,
Cherchez quel bord lointain, quel solitaire empire
Ne maudit pas en moi ce que pour vous j'ai fait,
Ne nous reproche pas quelque commun forfait :
Car de notre union vous oubliez les causes
Peut-être... l'amour fait oublier tant de choses!
Ce qui fait de nos cœurs l'étroite liaison,

Ce n'est pas l'amour seul, c'est le crime, Jason!
Vous fûtes de moitié dans tous mes artifices,
Et nous sommes enfin moins époux que complices.

JASON.

Femme!...

MÉDÉE, avec une agitation croissante.

Si par mon art mon frère fut trompé,
Vous seul l'avez saisi, vous seul l'avez frappé!
Oh! ne dites pas non!... frappé seul, sans défense.
Et vous avez eu beau rechercher l'innocence
Dans les lustrations du temple delphien...
Le mourant... le mourant... rappelez-le-vous bien!
Recueillant dans ses mains le sang de sa blessure,
Nous le jeta fumant encore à la figure,
Criant... Soyez maudits! fratricides!... Et toi,
Tu crois qu'on peut dissoudre un tel hymen, tu croi
Que deux êtres, unis par un tel anathème,
Peuvent chercher l'amour ailleurs que dans eux-même,
Que leur cœur homicide et leur bras meurtrier
Avec un être pur peuvent s'associer,
Et qu'il suffit, pour rompre un joug comme le nôtre,
De me dire : Va-t'en, femme!... j'en aime une autre!

JASON.

Veux-tu sauver tes fils?

MÉDÉE.

Tais-toi! tais-toi! leur nom
Met le comble à ta honte!... Oui! que ta trahison
Me déchire le cœur, me chasse, me remplace,
Je le conçois, ce crime est commun à ta race!
Mais parler de tes fils et de leur sûreté,
Quand tu n'as dans le cœur que ta brutalité,
Et, mêlant leur candeur à tes plans d'adultère.

Abriter tes amours sous ton titre de père !
Voilà qui passe tout, et tu me fais horreur !...

JASON.

Eh bien ! brisons nos nœuds !

MÉDÉE.

Non ! je lis en ton cœur !
Non ! Je devine tout ! Si, dans ta haine ardente,
Tu ne me chasses pas ainsi qu'une servante,
Si, pour m'abandonner et suivre ton beau feu,
Tu viens me demander, à moi, mon libre aveu,
Ce n'est pas, comme ici tu veux le faire croire,
Pour mes bienfaits passés un reste de mémoire,
C'est qu'un ordre secret t'y force, et que ton roi,
Craignant les dieux vengeurs, t'impose cette loi !
 Mouvement de Jason.
C'est cela !... Je le vois à ta rage confuse !
Ah ! mon aveu te manque !... Eh bien ! je le refuse !

JASON, avec fureur.

Retombent donc sur toi tous les coups du destin !
Demain, l'ordre est donné, l'on te chasse !... Demain,
Tu pars, et moi je reste !

MÉDÉE.

Oh !...

JASON.

Je reste près d'elle !

MÉDÉE.

Jason !...

JASON.

Pour lui jurer une amour immortelle !
Les refus de Créon ne se soutiendront pas,
Il a besoin de moi pour sauver ses États.
Sa fille fléchira sa rigueur insensée.

ACTE II.

Et loin de ces remparts dès qu'on t'aura chassée,
On m'unit à Créuse, et les vents, dès demain,
Escorteront ta fuite avec nos chants d'hymen !

MÉDÉE, hors d'elle.

Tais-toi !

JASON.

Maintenant donc, accède ou bien refuse ;
Consens, ne consens pas, peu m'importe : Créuse
N'en deviendra pas moins ma femme. C'est à toi
De voir si du destin tu veux braver la loi,
Rendre à tes deux enfants un trône ou la misère,
Et mériter le nom de marâtre ou de mère !

Il sort par la gauche.

SCÈNE V.

MÉDÉE seule ; puis **MÉLANTHE** et **LYCAON**.

MÉDÉE, éperdue, marchant à grands pas.

Du sang ! du sang !... Briser... torturer son cœur !... oui !...
Quelque chose d'affreux... d'atroce... d'inouï !...
Un supplice inconnu de la nature humaine,
Enfin, qui soit égal, s'il se peut, à ma haine !

Au moment où Jason s'apprêtait à sortir du côté gauche, on a vu paraître au fond les enfants, qui n'ont pas osé s'avancer.

LYCAON, s'avançant avec crainte.

Mère !

MÉDÉE, durement.

Que voulez-vous ?

LYCAON, en tremblant.

C'est nous... tes fils... entends.

MÉDÉE.

Les enfants de Jason ne sont pas mes enfants.

LYCAON.

Tu ne nous aimes plus!

MÉDÉE.

Non!

LYCAON, pleurant.

Oh!

MÉDÉE.

Race funeste!
Laissez-moi! je hais tout... vous plus que tout le reste!
Parce qu'il vous créa, que je vous tiens de lui,
Que vous lui ressemblez!

LYCAON, avec crainte.

Oh! qu'as-tu donc?.

MÉDÉE, regardant l'enfant avec égarement.

Oui! oui!
Voilà ce front, ces yeux qui me versaient l'outrage!
Tu me poursuivras donc même avec ton image,
O Jason!... et tes fils...

Fondant en larmes et tombant assise.

Tes fils? Non! non! les miens!
O mes consolateurs!... mes amis! mes soutiens!
Venez! que je vous baise et vous rebaise encore!
Qui?..moi!...j'ai pu vous dire...O monstre! je m'abhorre!
Amis! pardonnez-moi!... la douleur m'égarait!
Je suis si malheureuse! O grands dieux! qu'ai-je fait?..

Avec le plus de tendresse possible.

Moi qui vous aime tant, qui n'ai que vous au monde!
Moi qui ne vivrais pas une heure, une seconde,
Si les dieux de mes bras vous arrachaient!... Moi! moi!
Vous haïr! vous chasser!... Misérable!... Et pourquoi?
Par haine contre lui? Folle et cruelle idée!...

ACTE II.

Qu'êtes-vous pour Jason, pauvres fils de Médée?
J'aurais brisé mon cœur sans effleurer le sien.
<small>Avec larmes.</small>
Est-ce qu'il vous connaît! est-ce qu'il connaît rien?
A-t-il donc maintenant autre chose dans l'âme
Qu'un souvenir, un nom, un amour... cette femme...
Sa Créuse...
<small>Poussant un cri comme frappée d'une idée subite.</small>
Créuse!... O ciel!...
<small>Avec joie et se levant.</small>
Mais oui! c'est là
Qu'il faut porter mes coups pour l'atteindre! voilà
Le chemin de son cœur!... son tourment! ma vengeance!
Allons! allons! du calme! Et vous, faites silence,
Transports qui troublez l'âme et l'empêchez d'agir,
C'est l'instant de frapper et non pas de haïr!

<small>LYCAON, à son frère.</small>
Viens! sa voix me fait peur!
<small>Ils sortent.</small>

SCÈNE VI.

<small>MÉDÉE, seule.</small>

Comment la frapperai-je?
Quelle arme?... Le poison?... Elle peut voir le piége!
Le poignard?... C'est plus sûr : le cœur guide les coups...
Et du poison, d'ailleurs, mon bras serait jaloux!
<small>A voix basse et montant progressivement.</small>
Oh! quelle volupté, quand le long du mur sombre,
Dans sa chambre, ce soir, j'entrerai comme une ombre,
Que je la verrai là, dans son lit, sous ma main,
Cette odieuse Grecque, et que, sur son beau sein

S'abattant tout à coup, l'impitoyable lame
Au fond de sa poitrine ira chercher son âme,
Qu'elle ouvrira les yeux et qu'elle me verra ;
Qu'à ses cris le palais soudain s'éveillera,
Qu'accourront éperdus, amant, parents, famille,
Et qu'ils verront debout sur le corps de leur fille
Médée !...

<small>Poussant un cri en apercevant Créuse.</small>

 Oh ! justes dieux ! c'est elle ! je l'entend !
Non ! ce n'est pas ce soir ! c'est là ! là ! dans l'instant,
Qu'en son sein palpitant... avec des cris de joie...
Euménides, merci ! vous m'amenez ma proie !

SCÈNE VII.

CRÉUSE, MÉDÉE.

<small>Créuse entre précipitamment et toute troublée.</small>

MÉDÉE.

Que viens-tu chercher ?

CRÉUSE.

Vous !

MÉDÉE.

 Je te cherche aussi, moi !

CRÉUSE, vivement.

Venez ! suivez mes pas ! fuyons !

MÉDÉE.

 Fuir avec toi !

CRÉUSE.

Tout le peuple envahit le palais de mon père !
Son amour pour Jason contre vous l'exaspère !

ACTE II.

MÉDÉE.

Tant mieux!

CRÉUSE.

Entendez-vous ce tumulte croissant?
On leur résiste encor, mais mon père est absent!
Mais c'est vous que poursuit leur fureur éperdue!
Qu'ils franchissent ce seuil, et vous êtes perdue!
J'accours...

MÉDÉE.

Pourquoi?

CRÉUSE.

Pourquoi? pour vous sauver!

MÉDÉE.

Vous! vous!
Me sauver!... Me sauver!...

Elle tombe sur un siége près de l'autel, en proie à un violent combat, froissant convulsivement son poignard pendant que Créuse parle.

CRÉUSE, vivement.

Venez, fuyez leurs coups,
Vous avoir tant coûté d'angoisses et de larmes,
Et vous voir égorger sous nos yeux, par leurs armes,
Dans nos propres foyers!... Si ce n'est pas pour vous,
Vivez pour nous, Médée... ayez pitié de nous!

MÉDÉE, après un long silence, avec le plus grand trouble.

Je le sens, et pourtant je ne puis le comprendre,
Je suis ébranlée... oui! Mais avant de me rendre,
Il faut voir si vos pleurs partent bien, en effet,
D'un cœur noble qu'émeut tout le mal qu'il a fait,
Ou si ce sont regrets de quelque âme hypocrite
Qui pleure son forfait, mais pourtant en profite,
Et joint le fruit du crime aux honneurs du remord.

CRÉUSE.

Quoi...

MÉDÉE.

Pas de mots! des faits! Mais écoutez d'abord,
Car c'est grave... pour vous!

Après un court silence.

Votre bras me protége,
Vous voulez me sauver? soit! Après, qu'en ferai-je,
De ces jours abhorrés qu'il vous plaît de chérir?
Toute ma vie à moi, c'est d'aimer ou haïr!
Et dans votre palais quand vous m'aurez cachée,
Quand à vos vils bourreaux vous m'aurez arrachée,
Que ferez-vous de moi?... Me rendrez-vous Jason,
En rejetant ses vœux comme une trahison,
Ou, brisant l'union par les dieux approuvée,
Me tuerez-vous, Créuse, après m'avoir sauvée?

S'attendrissant.

Oh! de grâce, écoutez! je vais faire pour vous
Ce que ne fit jamais ce cœur fier et jaloux...
Plus d'imprécations, de haine, de furie!
Je suis à vos genoux... je pleure... je vous prie!...
Vous savez, vous savez quels maux, quels attentats
M'a coûtés son amour : ne me l'arrachez pas!
Le ciel vous donne tout, le bonheur, la puissance,
Un père... une patrie, hélas! et l'innocence!
Moi! je n'ai rien que lui .. laissez-le moi!

CRÉUSE, éperdue.

Grands dieux!

MÉDÉE.

Eh bien! vous vous taisez, vous détournez les yeux...
Ah! par pitié pour vous, répondez!...

CRÉUSE.

Que vous dire,
Quand tout dans ma pensée est désordre et délire?

ACTE II.

Le dieu qui vous perdit veut me perdre à mon tour...
Je ne suis plus à moi, je suis toute à l'amour!...

MÉDÉE.

Créuse!...

CRÉUSE.

 De Vénus nous sommes deux victimes,
Que ses lois aient leur cours, voulût-elle des crimes!

MÉDÉE, sans la regarder.

Va-t'en!...

CRÉUSE.

 Si vous venez, si vous suivez mes pas..

MÉDÉE.

Va-t'en!...

CRÉUSE.

 Si je vous sauve!...

MÉDÉE, se retournant vers elle.

 Eh! ne vois-tu donc pas
Que c'est toi qu'il faudrait sauver?

CRÉUSE.

 Ciel!

MÉDÉE, avec une fureur croissante.

 Insensée!...
Où donc est ta mémoire?... Où donc est ta pensée?
Ne te l'ai-je pas dit, au temple, ce matin,
Que, si le sort jetait ma rivale en ma main,
Ma rage...

Créuse recule et fuit devant elle.

SCÈNE VIII.

Les mêmes; Le Peuple, au fond, paraissant tumultueusement avec CRÉON, JASON, MÉLANTHE et LYCAON.

LE PEUPLE.
A mort! à mort!...

CRÉON, au fond, parlant au peuple.
Redoutez ma colère!

MÉDÉE, à part.
Le roi!... Contenons-nous!

CRÉUSE, qui a couru à son père et d'une voix tremblante.
O mon père!... mon père!

CRÉON, avec tendresse et descendant en scène
Tu trembles? Qu'as-tu donc?... Qui peut t'épouvanter?
Descendant en scène et voyant Médée.
Toi!... toi!... qu'à leur fureur je venais disputer...
C'en est trop!... De ces murs, barbare, je te chasse!

MÉDÉE.
Me chasser!

CRÉON.
A l'instant!

MÉDÉE, à part.
Et ma vengeance!...
Haut.
Grâce!

CRÉON.
Non!

MÉDÉE.
Un jour, un seul jour pour chercher un soutien,
Un refuge à mes fils!

ACTE II.

JASON, *s'avançant vivement.*

Tes fils! oses-tu bien
Les nommer de ce nom, quand ta fureur jalouse
Les as sacrifiés à ton orgueil d'épouse;
Quand, par haine pour moi, répudiant pour eux
La royale amitié d'un prince généreux,
Tu veux plutôt les voir, impitoyable mère,
Exilés avec toi qu'heureux avec leur père!...
Ils ne partiront pas!

MÉDÉE.

Ciel! m'enlever mes fils!

JASON.

Je les enlève au sort des proscrits, des maudits,
Aux douleurs que sur eux tu veux faire descendre.
Ils ne te suivront pas!

MÉDÉE, *s'élançant vers ses fils, et les saisissant avec désespoir.*

Eh bien! viens me les prendre!

Cris et tumulte de la foule qui entoure Médée, et s'arme de pierres pour la chasser; vains efforts de Jason et de Créon pour les contenir.

UN HOMME DU PEUPLE.

Châtions! châtions ses insolents défis!

Orphée paraît, Médée va se réfugier vers lui.

SCÈNE IX.

Les mêmes, ORPHÉE.

ORPHÉE, *descendant entre elle et le peuple.*

Que celui d'entre vous qui n'aime pas ses fils
Arrache le premier ces enfants à leur mère!

Le peuple s'arrête.

12

Ah! vous avez encor pitié de la misère,
Avec autorité.
Vous! C'est bien. Rejetez ces instruments mortels!
Le peuple dépose les pierres.

JASON, à part.
Il m'impose à moi-même!

ORPHÉE, au peuple.
Et courez aux autels
Des dieux pour votre crime implorer l'indulgence!
A Médée.
Toi, ne crains plus rien!... va!
Le peuple se retire lentement.

MÉDÉE, à part.
J'ai trouvé ma vengeance!
La toile tombe.

ACTE TROISIÈME

Le théâtre représente une salle du palais de Créon. Au fond, à droite de l'acteur, un vestibule à colonnes qui occupe la moitié du théâtre et conduit au dehors. A gauche, sur le premier plan, une draperie s'ouvrant dans l'intérieur du palais. — Une statue de Saturne au fond, au milieu.

SCÈNE PREMIÈRE.

CRÉUSE, JASON, ORPHÉE, MÉLANTHE, LYCAON, LA NOURRICE.

Orphée est assis à gauche, les enfants au fond, sous le vestibule, avec la nourrice qui roule des guirlandes autour des colonnes.

JASON, *s'approchant d'Orphée qui semble rêveur.*

Allons, prépare-toi, poëte, et dans tes chants,
Pour notre heureux hymen, choisis les plus touchants.

ORPHÉE, *se levant.*

Votre hymen !... Quoi ! Médée a consenti ! Médée
A courbé devant vous sa tête intimidée !
A ses transports de rage et d'indignation
Succède tout à coup la résignation,
Votre hymen se prépare, et Médée elle-même
A tout ce qu'elle hait livre tout ce qu'elle aime ?

CRÉUSE, *lui montrant la nourrice qui entoure les colonnes de guirlandes.*

Regarde, ami ! déjà les guirlandes de fleurs
Prêtent aux sombres murs l'éclat de leurs couleurs.

Elle remonte vers les enfants.

JASON.

Son père, pour fléchir les dieux de la Tauride,
A voulu que leur roi, Saturne l'homicide,
Dans nos fêtes d'hymen eût sa place aujourd'hui.
Lui montrant la statue.
Et tu vois son image...

ORPHÉE, *se tournant vers la statue.*

Oui! je le vois! c'est lui!
Lui qui des premiers-nés veut le sang pour prémices,
Lui qui ne connaît pas de plus doux sacrifices
Qu'une mère immolant ses enfants de sa main!...
Quel sinistre témoin pour ton nouvel hymen!
Et tu dis que Médée y consent?

JASON.

Oui, sans doute!

ORPHÉE.

Seule, de son exil elle reprend la route?
Elle te rend ses fils?

JASON.

Son orgueil s'est soumis.
Dans les mains de Créuse elle les a remis.

ORPHÉE.

Quoi! sans conditions?

JASON.

Elle n'en fixe qu'une!

ORPHÉE, *vivement.*

Laquelle?

JASON.

Sa misère à la fin l'importune;
Un vaisseau chargé d'or, sur quelque bord lointain
L'emportant dès demain...

ORPHÉE.

Ah! seulement demain?

JASON.

Elle demande un jour pour choisir son asile.

ORPHÉE.

Un seul jour! Et depuis...

JASON.

Elle est calme, tranquille!

ORPHÉE.

Mais toi, peux-tu briser sans un secret effroi
L'hymen à qui tu dois ta gloire et tes fils!

JASON.

Moi?
Que mon âme à tes yeux s'ouvre donc tout entière!
Quelle est de tes discours l'éternelle matière?
Les bienfaits de Médée, et mon ingrat oubli...
Non, mon cœur jusque-là ne s'est pas avili,
Et parmi les héros je n'aurais pas pris place,
Si j'avais d'un ingrat l'âme perfide et basse!
Mais puis-je oublier, moi, que ces affreux bienfaits
M'ont poussé, sur ses pas, de forfaits en forfaits;
Que sans elle, aux déserts où l'Hypanis se cache,
Je mourais, j'en conviens, mais je mourais sans tache,
Et que si, du trépas sauvé par sa merci,
Mon nom est immortel, ma honte l'est aussi!
Oh! j'ai pu supporter cette union funeste,
J'ai pu subir, braver l'anathème céleste
Tant qu'au fond des déserts, en Colchide, j'errais!
Ce dur climat, ces rocs, ces neiges, ces cyprès,
Tout s'accordait avec notre sombre tendresse.
Mais quand je retrouvai le beau ciel de la Grèce,

Quand parmi les flots bleus de son limpide azur
M'apparut cette vierge à l'œil doux, au front pur,
Quand ma pensée, auprès de son chaste visage
Évoqua la barbare et sa sanglante image,
Alors, saisi de honte et comme de terreur,
Devant ces nœuds maudits je reculai d'horreur,
Et j'appris à haïr cette infernale amie
Qui m'avait tout couvert de gloire et d'infamie !

ORPHÉE.
Malheureux !

JASON.
Oh ! n'attends ni regrets ni remords !
Tel qu'un homme échappant du noir séjour des morts,
Avec ravissement, à travers sa paupière,
Sent tout à coup descendre un rayon de lumière,
Il me semble, en sortant de ce funèbre amour,
Que je remonte aussi vers la vie et le jour !
Et, comme si des dieux la clémence suprême
Affranchissait mon cœur du fatal anathème,
Tous les sentiments purs y rentrent à la fois ;
Mes fils me sont plus chers, je me plais à ta voix,
Leur sourire me charme et leur douleur m'attriste ;
Je me sens homme, époux, ami, père : j'existe !

ORPHÉE.
Un jour change souvent la joie en désespoir.

JASON.
Vénus veille sur moi ! Nieras-tu son pouvoir,
Toi qui dis que l'amour est une aile de flamme
Que pour monter vers eux les dieux donnent à l'âme ?...

ORPHÉE.
L'amour qui nous emporte aux célestes sommets
Ne vit que dans les cœurs qui ne changent jamais !

Oui, j'adore Vénus, et tout haut le proclame!
Mais je n'eus qu'un amour comme je n'ai qu'une âme;
Et tandis que Jason, sans remords ni regret,
Abandonne et maudit tout ce qu'il adorait,
Tandis qu'en son ingrat et barbare caprice
Il appelle la mort sur sa libératrice,
Moi, comme d'un trésor lentement amassé,
J'orne l'amour présent de tout l'amour passé;
Et si la mort venait ravir celle que j'aime...

JASON.

Tu mourrais!

ORPHÉE.

Non! j'irais affronter la mort même!
Oui! sans guide, sans arme, une lyre à la main,
J'irais du Phlégéton tenter le noir chemin!
La douleur donne à l'âme une force divine!
Et parmi les sanglots sortis de ma poitrine,
Ma bouche exhalerait de tels vers, et mes chants
La redemanderaient en accords si touchants,
Que Pluton même aurait pitié de mon supplice,
Et les enfers émus me rendraient Eurydice!
Voilà, voilà l'amour que bénissent les dieux!

SCÈNE II.

LES MÊMES, CRÉUSE.

CRÉUSE, descendant en scène avec les enfants.

Jason, voyez ces fleurs dont leurs doigts gracieux
Ont arrondi pour moi la flexible couronne!

JASON.

Quoi! leur affection, Créuse, vous étonne!

Eh! n'est-ce donc pas vous qui, d'un soin maternel,
Les avez recueillis mourants près de l'autel?
N'avez-vous pas hier consolé leur souffrance,
Séché leurs pleurs amers, et leur reconnaissance
N'a-t-elle pas ici guidé leur faible main?

CRÉUSE, aux enfants en leur montrant les fleurs.

De ces fleurs j'ornerai mon beau voile d'hymen!

JASON.

Quel voile?

CRÉUSE.

Ce tissu céleste et diaphane
Qu'ils m'offrirent hier au temple de Diane,
Et leur mère par eux me l'envoie aujourd'hui,
Pour mieux leur assurer mes soins et mon appui!
Oh! qu'elle soit sans crainte.

JASON.

Oui! servez-leur de mère!

CRÉUSE, aux enfants.

Chers enfants, le destin pour vous fut bien sévère :
Eh bien, consolez-vous, tous vos maux sont passés!

MÉLANTHE.

Quoi! nos corps par le froid ne seront plus glacés?

CRÉUSE.

Non!

LYCAON.

Nous ne fuirons plus à travers les ténèbres,
Tremblants et poursuivis de menaces funèbres!

CRÉUSE.

Non! les jeux, les plaisirs, l'un à l'autre enchaînés,
Rempliront chaque instant de vos jours fortunés,

ACTE III.

Et les riches habits, et les armes de guerre,
Et les chars éclatants...

LYCAON, à Mélanthe.

Quelle joie! ô mon frère!
Entends-tu bien?

ORPHÉE, à part.

La fleur se tourne vers le jour,
L'enfant vers le bonheur!

CRÉUSE, aux enfants.

Ainsi, dans cette cour,
Près de moi, vous restez sans crainte, sans détresse?

MÉLANTHE.

Oh! oui! sans vous, hier, nous mourions de tristesse.

JASON, à Créuse.

Vous l'entendez!

CRÉUSE, aux enfants, en leur tendant les bras.

Venez!

Les enfants se jettent dans les bras de Créuse, et forment groupe avec elle, tandis que Jason les regarde avec joie.

ORPHÉE, les regardant, et à part.

Pauvre Médée!... Hélas!
Envers toi tout les pousse à devenir ingrats,
Oui, tout, jusqu'à l'élan de la reconnaissance!

Allant aux enfants.

Enfants! et votre mère?

JASON, avec irritation.

Encore!

ORPHÉE, continuant.

En son absence
Vous ne l'aimez donc plus? Et sans un repentir,
Sans un regret, demain vous la verrez partir?

LYCAON.

Nous l'aimons toujours, mais...

ORPHÉE.

Mais..

LYCAON.

Créuse est si douce!

ORPHÉE.

Et votre mère... Eh bien?...

JASON.

Leur mère les repousse!

LYCAON.

Je ne dis pas cela...

JASON.

Non, mais je lis la peur
En tes yeux...

ORPHÉE, regardant Lycaon.

Moi je lis plus avant! Ciel vengeur!
Leur as-tu donc remis le soin de ta colère?
As-tu chargé les fils de châtier la mère?
Est-il dans tes décrets qu'ils soient ingrats?

JASON.

Amis,

Il réunit dans ses mains celles de Créuse et des enfants.

Venez, dans mon amour tous trois je vous unis.

Ils remontent tous la scène, et l'on voit au fond, sous le vestibule, Créuse et Jason se dire adieu avec tendresse.

SCÈNE III.

MÉDÉE, entrant par la gauche, et écartant la draperie.

Il les aime!...
 Regardant Créuse et Jason qui se disent adieu au fond en se séparant.
 Non! non! c'est Créuse qu'il aime!
Dieux! quel groupe charmant! Rien n'y manque, pas même
Dans un coin du tableau, pour faire ombre... à l'écart,
Cette Médée avec son sinistre regard!
Quelle dommage pourtant, si cette âpre mégère
De ces jeunes amours troublait le cours prospère!
Elle en est bien capable!...
 Avec force.
 Ah! je me fais horreur!
Déshonorer ma haine en cachant ma fureur!
Tromper! flatter! mentir!... Les lâches! leur colère
A forcé la lionne à ramper en vipère...
Eh bien! vipère, soit! Prenez garde au poison!...
Tout va bien!... D'un soldat l'heureuse trahison
Me rendra mes deux fils ce soir, pendant la fête!
Ce soir, au même instant, Créuse orne sa tête
De ce voile fatal imprégné par mon art
D'un venin plus mortel que cent coups de poignard..
Et m'enfuyant, vengée, avec mes fils!...

SCÈNE IV.

MÉDÉE, ORPHÉE.

ORPHÉE, au fond.
 Médée!...

MÉDÉE.
De quel trouble ton âme est-elle possédée?

ORPHÉE.

Un ordre rigoureux m'amène auprès de toi.

MÉDÉE.

Quel ordre?

ORPHÉE.

Le devin a fait trembler le roi.
Ta présence est fatale en ce jour d'hyménée.
Dit-il, tu vas partir!

MÉDÉE.

Après cette journée?

ORPHÉE.

A l'instant!

MÉDÉE.

A l'instant!... Et mes fils?

ORPHÉE.

En ces lieux
On les conduit!

MÉDÉE.

Pourquoi?

ORPHÉE.

Pour vos derniers adieux!

MÉDÉE.

Les perdre, eux! mes enfants! eux, mon trésor suprême!
Eux qui me sont plus chers que ma haine elle-même!

ORPHÉE.

Songes-y! pour eux-mêmes, hier, tu consentais
A partir seule!

MÉDÉE.

Non!

ACTE III.

ORPHÉE.

Tu l'as dit!

MÉDÉE.

Je mentais!
O toi dont la parole émeut les rochers même,
Viens vers Créon! Dis-lui qu'un châtiment suprême.
Terrible, et que ma voix peut seule prévenir,
Suspendu sur sa tête, est prêt à le punir!
Dis-lui...

SCÈNE V.

LES MÊMES, JASON, CRÉON, CRÉUSE, MÉLANTHE,
LYCAON, LA NOURRICE tenant les enfants.

MÉDÉE, courant à Créon.

Grâce!.. Mes fils!... rends-moi mes fils!

ORPHÉE, à Créon.

Mon maître.
Rends-les-lui, par pitié pour toi-même, peut-être!
Si les dieux immortels vengent la trahison,
Peut-être sur Créuse ils puniraient Jason,
Peut-être ils frapperaient cette tête si chère...
Au nom de ton enfant, protège cette mère!

MÉDÉE, à Orphée, tout en baisant le bas de son manteau

Oh! parle, parle encor!

ORPHÉE, à Créuse, lui montrant Médée.

Créuse, regardez!
Voyez ces yeux hagards et de pleurs inondés...

Vous connaîtrez ces pleurs et cette angoisse amère.
Vous serez mère un jour : priez pour cette mère!
Et tous trois, de Jason embrassant les genoux...

<small>Orphée, Créuse, Créon, Médée, font un mouvement vers Jason.</small>

JASON.

Arrêtez! Ses douleurs me touchent comme vous!
Si je voulais garder mes deux fils à Corinthe,
Ce n'était pas caprice ou rigueur, c'était crainte :
Un effroi dont près d'elle en vain je me défends
Me dit qu'elle sera fatale à nos enfants!
Mais vous le voulez tous, j'adoucis la sentence.

MÉDÉE, avec joie.

Ah!

JASON.

Et puissent les dieux absoudre ma clémence!

MÉDÉE.

Je t'absous, moi!

JASON, à Médée, lui montrant ses deux fils.

Voici tes deux enfants : l'un d'eux
Suivra, doux compagnon, ton destin hasardeux!

MÉDÉE.

Oh! sois béni!... Mais l'autre?...

JASON, vivement.

Il reste avec son père!
Qui me consolerait de te livrer son frère?...
Choisis donc!

MÉDÉE.

Moi! choisir! Est-ce que je le peux?
Est-ce qu'on fait deux parts de son âme?

ACTE III. 219

JASON, avec un accent marqué.

A leur vœux
De mes justes terreurs j'ai fait le sacrifice;
Mais choisis!...

MÉDÉE, avec désespoir.

Eh! lequel veux-tu que je choisisse?...
Le plus jeune?... Ils sont nés le même jour tous deux.
Le plus faible?... Je tremble également pour eux!
Le meilleur?... Tous les deux sont si bons!

Montrant un des enfants.

C'est Mélanthe
Qui, dans mes longues nuits d'angoisse et d'épouvante,
Près de moi, dans ma couche, accourait se serrer,
Aussitôt que, dans l'ombre, il m'entendait pleurer!

Montrant l'autre enfant.

Et Lycaon?... La neige un jour couvrait la terre,
Il ôta son manteau pour abriter son frère!
Et tu veux que je perde... ô Jason!... cher Jason!..
Laisse-les moi tous deux!

JASON.

Non!

MÉDÉE.

Pour toi-même!

JASON.

Non!

MÉDÉE.

Pour ta Créuse, au moins!

JASON, avec colère.

Encore cette ruse!
C'en est trop! Le fléau qui menace Créuse,
C'est toi! c'est ta présence! et, rebelle à ma voix,
Puisque ta volonté se refuse à ce choix...

A la nourrice qui tient les deux enfants.

Emmenez-les tous deux !
Créuse court aux enfants et les retient.

<p style="text-align:center">MÉDÉE, à Créon.</p>

<p style="text-align:center">O roi de cette terre !...</p>

<p style="text-align:center">CRÉON.</p>

Quand le père a parlé, le prince doit se taire.

<p style="text-align:center">MÉDÉE, avec désespoir.</p>

Oh ! déchire-toi donc, triste cœur maternel !
Déchire-toi, mon cœur, et que puisse le ciel
Leur rendre tous les maux que je souffre moi-même !
S'adressant aux enfants.
Chers enfants, vous avez entendu ce blasphème,
On m'oblige à choisir !... Ces hommes généreux,
Votre père..., ce roi soutien des malheureux,
Permettent qu'un des fils appartienne à la mère !...
Mais moi, ce choix cruel, je ne veux pas le faire,
Oh ! non ! le délaissé croirait à moins d'amour !...
Prononcez donc vous-même, et qu'en ce triste jour,
Celui qui de vous deux plaint le plus ma misère,
Que celui-là s'approche et parte avec sa mère !

<p style="text-align:center">ORPHÉE, à part, avec terreur.</p>

Ils ne s'approchent pas !...

<p style="text-align:center">MÉDÉE.</p>

<p style="text-align:center">Qu'attendez-vous ? Pourquoi</p>
Ces regards effrayés que vous jetez sur moi ?
Venez, enfants, venez !...
Les enfants restent immobiles.

<p style="text-align:center">ORPHÉE, à part.</p>

<p style="text-align:center">O châtiment terrible !...</p>

ACTE III.

JASON, avec force à Médée.

Ils ne le veulent pas !...

MÉDÉE.

Tu mens !... c'est impossible !...
Lycaon ! Lycaon !... ô mon enfant chéri !...
Viens à moi !... sur mon sein !... ce sein qui t'a nourri,
Ne crains plus les transports de ma folle colère,
Je serai douce !...

LYCAON, se détachant de Créuse.

Adieu, Créuse... Adieu, mon frère !

L'enfant va lentement vers sa mère, et, arrivé près d'elle, se cache en pleurant dans son sein.

MÉDÉE *le regarde en silence pendant quelque temps, puis se retournant vers Créuse.*

O monstre !... tu m'as pris le cœur de mes enfants !

CRÉUSE.

Grands dieux ! qu'osez-vous dire ?

MÉDÉE.

En vain tu t'en défends.
Eh ! ne vois-tu donc pas qu'il n'aime plus sa mère,
Qu'il ne me suit qu'avec une douleur amère,
Que son œil tout en pleurs te cherche avec regret ?...
Je ne l'accuse pas... Il est jeune, il souffrait,
Il ne veut plus souffrir !... Mais toi, cœur hypocrite,
Ravir son dernier bien à la pauvre maudite,
Séduire mes enfants, après avoir séduit
L'époux qui me doit tout, jusqu'au nom qui le suit,
Rendre les uns ingrats comme l'autre parjure,
Et me garder enfin pour dernière blessure
Ce supplice terrible, affreux, créé pour moi...
L'aspect de mes enfants m'abandonnant pour toi !
Ah ! c'est trop ! Dieux ! c'est trop !

CRÉUSE.

Que ces dieux me proscrivent
Si je...
<small>A Mélanthe, le poussant vers sa mère.</small>
Va!...

MÉDÉE.

Que m'importe à présent qu'ils me suivent?
Leur corps seul me suivra, mais leur cœur, leur amour,
Resteront avec toi! mais pleurant cette cour,
A tes côtés sans cesse ils vivront en idée...
Ce ne sont plus mes fils, ce sont les tiens!...

ORPHÉE.

Médée,
Écoute!...

MÉDÉE, <small>éperdue.</small>

Laissez-moi! laissez-moi! Partez tous!
Mon cœur ne veut plus rien, pas plus d'eux que de vous!
<small>A Créuse.</small>
Et puisque enfin c'est toi que leur âme préfère...
Tiens, prends-les!... montre-leur à bien haïr leur mère!
Dis-leur... Ah! je me meurs! Partez!... je vous défends!...
Mes enfants! mes enfants! j'ai perdu mes enfants!
<small>Elle va tomber en sanglotant au pied de la statue de Saturne.</small>

ORPHÉE, <small>à Jason, Créon et Créuse.</small>

Venez! l'isolement calmera sa colère!
<small>Ils s'éloignent tous lentement par le fond.</small>

SCÈNE VI.

MÉDÉE, <small>seule.</small>

<small>Après un long silence.</small>
Seule!... me voilà seule au monde!... Plus de père!...

ACTE III.

Plus d'enfants!... plus d'époux!... plus rien!...
<small>Elle s'arrête ; puis, après un long silence.</small>
Tu pleures, toi!
<small>Avec amertume et ironie.</small>
Et Jason?... Il triomphe! Oui! oui! grâces à moi,
Voilà de tous ses vœux la mesure remplie!...
Notre hymen lui pesait, c'est moi qui l'en délie!
Il voulait mes deux fils, je les lui rends! Ma main
L'unit à sa maîtresse!... Ah! je me fie en vain
A ce voile vengeur!... Dès ce soir, à Créuse
Sans doute quelque dieu révélera ma ruse,
Et tandis que, proscrite et chassée à grands cris,
Je fuirai, triste objet d'horreur et de mépris,
Jason, heureux époux, heureux prince, heureux père,
Jason, fier de ses fils et de leur jeune mère,
Jason, comblé d'honneurs, de gloire... Dieux d'enfer!
A mon aide!... du sang!... des pleurs!... des cris!... du fer!
Ce que je tenterai, je n'en sais rien encore!
Mais je veux qu'un forfait que l'univers ignore
Étende autour de moi sur ce sol frémissant
Un large voile noir, tout parsemé de sang!...
Je veux que ce Jason, et Créuse, et son père,
Mes fils même!... Mes fils?... Est-ce que je suis mère?
Est-ce que ce doux nom, ils ne le donnent pas
A celle qui me tue? Est-ce que les ingrats
Ne l'aiment pas en fils? Eh bien! race infidèle,
Soyez contents!... je veux vous unir avec elle!...
Oui, le voilà, le coup effroyable et vengeur
Qui va percer Jason jusques au fond du cœur!
Il les aime tous trois, qu'en tous trois il périsse!
<small>Avec désespoir.</small>
Périr!... eux!... de ma main!... Ah! songe à ton supplice,
Malheureuse! C'est toi que tu vas déchirer!.

C'est ta chair et ton cœur qu'il te faut torturer!
Tu mourras de leur mort!... Eh bien! soit, que j'expire,
Pourvu que Jason souffre un éternel martyre,
Et que par mon forfait lui créant des bourreaux,
Je déchaîne sur lui tous nos dieux infernaux!
O pâles déités de la sombre Tauride!...
Toi surtout, dieu sanglant du culte infanticide,
Saturne! écoute-moi!... Tes autels désolés
Aiment le sang des fils par leur mère immolés,
Eh bien! je t'offrirai cet affreux sacrifice!...
Mais, pour prix d'un tel coup, je te veux pour complice!
Attache à ce Jason un immortel vautour!
Double pour sa Créuse... oui... double son amour
Pour doubler ses regrets!... Rends-le bon! rends-le père,
Pour qu'il pleure ses fils comme pleure une mère!...
Et qu'enfin, seul, errant, fou d'horreur et d'effroi,
Il vive et meure aussi désespéré que moi!...

SCÈNE VII.

MÉDÉE; LYCAON, MÉLANTHE, paraissant au fond conduits par **LA NOURRICE.**

MÉDÉE, apercevant ses enfants.

Ciel! ô ciel! ce sont eux!... Saturne les amène!

LA NOURRICE, aux enfants.

Oui! Créuse le veut! venez calmer sa peine!
Médée!... écoutez-moi...

MÉDÉE, sans se retourner.
 Que veut-on?...

ACTE III.

LA NOURRICE, aux enfants.

Avancez,
Ne tremblez pas!

A Médée.

Ce sont vos enfants.

MÉDÉE, de même.

Je le sais.

LA NOURRICE.

Est-ce que vous pourriez quitter cette demeure
Sans leur dire un adieu?...

MÉDÉE, d'une voix sombre.

Des adieux!... Oui... c'est l'heure,
C'est l'heure des adieux!...

LA NOURRICE, aux enfants.

Enfants, parlez-lui, vous!

LYCAON, de loin :

Ton cœur est-il toujours irrité contre nous?

MÉDÉE.

O dieux!... leur voix!... leur voix si tendre!...

LA NOURRICE, à part.

Elle est émue!

A Médée.

Peuvent-ils s'approcher?

MÉDÉE, avec terreur.

Non! non!

LA NOURRICE.

A votre vue
Bientôt va les ravir le pouvoir paternel,
Le temps presse!... Jason les demande...

13.

MÉDÉE, avec un cri.

 A l'autel !
A l'autel, où déjà près de tout ce qu'il aime
Il s'enivre d'amour... d'orgueil...

Mouvement de la nourrice.

 Et mes fils même,
Ils brûlent de revoir celle qui les attend,
L'épouse de Jason, leur mère... Ils l'aiment tant !
Ah ! vous avez raison ! l'heure fuit... le temps presse !...
Qu'ils viennent !

LA NOURRICE, la regardant avec inquiétude.

Quel accent !

Elle remonte vers les enfants.

MÉDÉE, à part, sur le devant de la scène.

 Allons, pas de faiblesse !...
Que le père et les fils, frappés des mêmes coups...

LA NOURRICE, bas aux enfants qui descendent avec elle.

Tous les deux, en silence, embrassez ses genoux !

Les enfants s'approchent et prennent la main de leur mère qu'ils baisent.

MÉDÉE, sentant la main des enfants.

Leur main ! leur douce main !... C'est elle... elle me touche !
Je sens... je sens mon cœur défaillir... et ma bouche...
Ma bouche... malgré moi... se penchant vers la leur...
Avant de les frapper... Non ! c'est trop de douleur !
Loin de moi, noirs desseins ! loin de moi, haine impure !
Faut-il me torturer pour punir un parjure ?
Venez !... venez, enfants !... je pardonne !... en mes bras !...
Je le lis dans vos yeux, vous n'êtes plus ingrats.

Orphée paraît au fond.

Eh bien ! que ce Jason s'unisse à ce qu'il aime...
J'ai mon trésor aussi, moi... j'ai mon diadème :
J'ai retrouvé mes fils !

ACTE III.

ORPHÉE, courant à elle.

Va! pars!... Prends-les tous deux!

MÉDÉE.

Oh! sois béni! venez!...

Elle s'apprête à fuir avec ses fils, lorsqu'on voit passer sous les colonnes du vestibule une jeune fille et des esclaves qui courent en portant des torches et en poussant des cris.

ORPHÉE.

Quels sont ces cris affreux?

MÉDÉE, à part.

J'ai peur!...

LA JEUNE FILLE.

Créuse!...

ORPHÉE.

Hé bien!...

LA JEUNE FILLE.

Elle expire!...

MÉDÉE, avec un cri terrible.

Elle expire?...

A part.

Mon crime me saisit!

LA NOURRICE, à la jeune fille.

Qu'as-tu dit! quel délire!

LA JEUNE FILLE.

Elle expire, vous dis-je... un voile empoisonné!...

ORPHÉE, se retournant vers Médée.

Dieux!... un voile!...

MÉDÉE, éperdue.

Oui!... le mien! celui que j'ai donné!

ORPHÉE.

Malheureuse! sois donc ta première victime!
Que tes fils, arrachés de tes bras... par ton crime...

MÉDÉE.

Jamais!

> Médée saisit ses enfants et les entraîne vers la droite; mais elle est arrêtée par un flot de peuple qui entre en s'écriant: A mort!... Elle s'élance vers la gauche. Mais Créon entre, suivi d'un autre flot de peuple, et Médée se réfugie avec ses fils au pied de la statue de Saturne.

SCÈNE VIII.

Les mêmes, CRÉON, le peuple.

CRÉON.

Saisissez-les!

MÉDÉE, tenant ses enfants.

Si vous faites un pas!

CRÉON.

Saisissez-les!...

LE PEUPLE, s'élançant vers elle.

A mort!

MÉDÉE.

Vous ne les aurez pas!

> Le peuple s'élance sur elle et l'enveloppe de façon à la cacher entièrement au public. Mais tout à coup on entend deux cris plaintifs, le peuple s'écarte. Créon et Orphée reculent épouvantés, et l'on voit Médée au pied de la statue, seule, tremblante, éperdue, et un couteau sanglant à la main. Les enfants, étendus à terre, sont cachés au public. Jason paraît au fond, retenu par deux Corinthiens.

SCÈNE IX.

LES MÊMES, JASON.

JASON, au fond, retenu par deux Corinthiens.

Laissez-moi! de ma main il faut qu'elle périsse!

ORPHÉE, s'élançant vers lui.

N'approche pas!

JASON, l'écartant et s'élançant en scène.

Il faut qu'à l'instant son supplice...

Il arrive éperdu sur la scène, sans voir Médée qui est toujours au pied de la statue, au fond, et rencontre devant lui les cadavres de ses deux enfants. Poussant un cri d'horreur.

Ah! mes fils! morts aussi! Tous deux! tous deux!... L'effroi...
L'horreur!... Mes enfants!... morts!... Qui les a tués!...

MÉDÉE, s'élançant vers lui.

Toi!...

Jason reste pétrifié sous la malédiction de Médée. La toile tombe.

FIN DE MÉDÉE.

UN
RÊVE DE JEUNE HOMME

Hier, tu me demandais, ma sœur, à quoi je pense
Lorsqu'au bord de la mer, l'œil baissé, pas à pas,
Je marche à tes côtés, souriant en silence
A quelque objet charmant que tu n'aperçois pas.
Tu me prêtes déjà quelque belle maîtresse
Dont j'évoque partout le fantôme adoré ;
Que me diras-tu donc, si je te le confesse ?
Ce fantôme si cher à ma vive jeunesse,
Ce doux fantôme, c'est... la fille que j'aurai !

Une fille ! une fille !... Oh ! que j'aie une fille !
Moi, qui rêve toujours d'enfants et de famille,
J'ai passé bien des soirs à chercher de quel nom
J'appellerais ma fille !... Oh ! pas de fils !... Oh ! non !...
Avec plus de bonheur notre esprit se repose
Sur ce doux mot de fille !... Oui, oui, c'est quelque chose

De plus suave à l'âme, à l'âme ainsi qu'aux yeux !
C'est plus tendre, plus doux, cela vous aime mieux ;
Et ce que je demande au ciel, quand je le prie,
C'est que mon enfant m'aime avec idolâtrie...
Comme je l'aimerai !... Puis, quel ravissement,
Quand, assis le matin à son foyer fumant,
Son vieux Shakespeare en main, on relit *la Tempête*,
De voir tout à coup poindre au-dessus de sa tête
Une figure d'ange, un beau front d'Ariel,
Qui, sur vous abaissant deux yeux tout pleins de ciel,
Se penche à votre épaule, et puis avec mystère
Vous embrasse et vous dit tout bas : Bonjour, mon père !
Alors, sur son épaule on retient ce beau front,
Et l'on suit par dessous ce regard triste et long,
Et, sur ces beaux cheveux que tendrement on baise,
On promène la main, en lui disant : Mauvaise !
Ma fille !... tout mon cœur se trouble à ce seul nom !
Quand je deviendrai père, ah ! je serai si bon !
Qu'ai-je dit ?... elle est là... je la vois... elle existe !
Le caractère gai, mais le cœur plutôt triste,
Une douce allégresse en ses yeux brillera,
Si ce n'est cependant quand elle chantera...
La musique doit être une mélancolie !
Elle sera bien belle, oui, bien belle... et jolie !...
Elle aura des yeux bruns... non, plutôt des yeux bleus,
De grands yeux bleus bordés de cils noirs ! les cheveux
Toujours mis en bandeaux, pour dessiner sa tête !
Sans jamais faire un vers, son cœur sera poëte !
Elle aimera la Bible, et le Dante, et Milton !
Elle s'appellera... Je te dirai son nom
Quand je pourrai nommer celui d'une autre femme.
Comme sur son beau front on lira sa belle âme !...
Et sa taille si souple !... et ses bras !... et ses doigts !...

Et son charmant sourire!... et sa voix!... ah! sa voix!...
Mozart! Glück! Beethoven! divins rois des oreilles,
Oh! comme, en répétant vos touchantes merveilles,
En pleurs harmonieux son cœur débordera!
Dieu! sera-t-il heureux, celui qu'elle aimera!

ADIEUX DE JEANNE D'ARC

Adieu, vallons et pâturages !
Adieu, frais ruisseaux, verts gazons !
Adieu, solitaires ombrages !
Adieu, tranquilles horizons !
Je n'irai plus sous les vieux chênes,
Seule et rêvant ; je n'irai plus,
Au doux bruit des cloches lointaines,
Écouter le soir dans nos plaines
L'écho mourant de l'Angélus !

Jeanne s'en va, temple de la prière,
Où Dieu m'apprit à le bénir,
Jeanne s'en va, pauvre chaumière
Dont chaque pierre
Était un souvenir ;
Murs où naquit ma sœur, chambre où mourut mon frère.
Foyer, jardin, maison, et toi, ma pauvre mère,
Hélas ! Jeanne s'en va pour ne plus revenir !

L'ardeur qui loin de toi m'entraîne
Ce n'est pas, cher et doux pays,
Un vain désir de gloire humaine :
L'Esprit commande, j'obéis !

Celui qui descendit de la montagne sainte,
Celui qui, du milieu des flammes d'un buisson,
Interpella Moïse, et, gourmandant sa crainte,
 Lui dit : Marche vers Pharaon !
Celui qui, pour briser l'orgueil des idolâtres,
Choisit pour son champion l'humble fils de Béthlé,
Celui qui fut toujours propice aux pauvres pâtres,
Dans l'ombre des forêts celui-là m'a parlé !
 « Aux soins d'une main étrangère,
 « M'a-t-il dit, laisse tes agneaux ;
 « Demain, en d'autres champs, bergère,
 « Tu vas guider d'autres troupeaux.
 « L'acier d'une cotte de mailles
 « Pèsera sur ton faible sein,
 « Et le gant de fer des batailles
 « Chargera ta débile main.
 « Pour toi, jamais d'amour ! ton âme
 « Jamais d'une terrestre flamme
 « Ne brûlera, même à l'autel !...
 « Jamais tes yeux ne verront luire
 « De l'hymen le jour solennel,
 « Et nul enfant au doux sourire
« Ne s'épanouira sur ton sein maternel...
 « Mais libre par toi, ta patrie,
 « Relevant sa tête flétrie,
 « Enfin respirera, par toi,
 « Du joug de la race étrangère.

« Et ton humble main de bergère
« Couronnera ton jeune roi ! »

<center>Saisissant un casque.</center>

Le jour est arrivé, voici l'appel suprême !
 Ce casque me vient de Dieu même !
 En le touchant, en le pressant,
 Je sens à flots dans ma poitrine
 Courir une flamme divine ;
L'âme des chérubins a passé dans mon sang !

 Retentis donc, cri de la guerre !
 Coursiers, frappez du pied la terre !
L'Anglais épouvanté, devant mon œil en feu
 Disparaît du sol qu'il profane !
 Je ne suis plus la faible Jeanne,
Je suis la messagère et l'instrument de Dieu !

ÉCRIT SUR UN TOMBEAU

Ce corps est au tombeau comme un grain dans la terre,
Il ne se détruit pas, il germe!... Et quelque jour,
Comme l'épi nouveau jaillit de la poussière,
Ce corps s'élancera de sa couche de pierre
Pour aller refleurir dans un autre séjour !

GUERRERO

DRAME

EN TROIS ACTES ET EN VERS

PERSONNAGES

GUERRERO............................	MM. Beauvallet.
DAVALOS.............................	Guyon.
D. LOPEZ............................	Samson.
LE PRINCE...........................	Mirecourt.
LE DUC..............................	Marius.
ALMÉRA	Maillard.
LE TUEUR............................	Maubant.
OZORIO..............................	Robert.
ISABELLE............................	M^{me} Plessy.

La scène se passe au Mexique, vers 1809, à la fin de la guerre de l'indépendance, où le Mexique s'affranchit de la domination espagnole.

Ce drame a été joué au Théâtre-Français en 1845. Il obtint un brillant succès de première représentation, et le jugement de la presse lui fut très-favorable. Pourtant il n'attira pas le public. Qui avait tort? le public ou l'auteur? L'auteur. L'ouvrage était trop long et trop sévère, surtout à cause de sa longueur. Raccourci, tel que je le présente aujourd'hui, il renferme, je crois, la peinture d'une passion éminemment dramatique, et qui n'a pas été représentée sur le théâtre. On a peint l'ambition, la fureur du jeu, la fureur de l'amour, mais jamais, du moins que je sache, on n'a peint la passion de la guerre. Napoléon a dit: *J'aime la guerre en artiste.* Ce mot est significatif. Il y a, en effet, deux choses dans presque tous les grands capitaines : *le génie de la guerre,* qui fait d'eux des héros, des défenseurs de leur pays, quelquefois des bienfaiteurs publics; puis *l'amour de la guerre,* qui peut en faire des fléaux s'ils sont tout-puissants, des traîtres à leur cause ou à leurs principes

s'ils sont inactifs. Un grand général oisif est capable, je le crains, de tout bouleverser, ou de tout abjurer, pour faire une belle campagne. C'est là ce que j'ai voulu peindre dans ce drame : l'âme d'un homme de guerre supérieur, condamné à l'inaction, dévoré par l'inaction, perdu par l'inaction.

Mes juges de 1845 avaient trouvé que ce tableau ne manquait ni de nouveauté, ni de force : c'est ce qui m'a décidé à le joindre ici à celles de mes œuvres poétiques qui m'ont paru le moins imparfaites.

GUERRERO

ACTE PREMIER

Le théâtre représente une salle du palais du gouverneur, à la Véra-Cruz. Grande porte au milieu, deux portes à pan coupé, fermées par des rideaux.

SCÈNE PREMIÈRE

D. LOPEZ, D. ALMÉRA.

ALMÉRA.

Pourquoi, cher Don Lopez, le jeune vice-roi
Vient-il de Mexico dans Véra-Cruz? Pourquoi
Rassembler le conseil au palais de mon père?
Le rassembler soudain? le soir? avec mystère?
Mander les généraux; pourquoi?...

D. LOPEZ, souriant.

 Vous savez bien
Qu'en affaires d'État je ne sais jamais rien.

ALMÉRA.

Vous que le prince appelle à ses conseils intimes!

D. LOPEZ, souriant.

C'est pour cela.

ALMÉRA.

Son maître!

D. LOPEZ.

Une de mes maximes
Fut de lui bien apprendre à garder ses secrets.

ALMÉRA.

Est-ce qu'un Bolivar surgit dans nos forêts?...

D. LOPEZ.

Il en surgit toujours. Tel est le caractère
De cette interminable et furieuse guerre,
Qui, de la liberté relevant le drapeau,
Au joug du monde ancien dispute le nouveau;
Dont la fureur éclate en cent et cent provinces;
Qui compte autant de chefs que leurs tribus de princes :
Guerre qui durera trente ans, et finira
Par coûter l'Amérique aux rois de l'Alhambra.

ALMÉRA.

Ici, du moins, la paix semble vouloir renaître.

D. LOPEZ.

Halte d'un jour. Torrez et Castanos le prêtre
Sont tous deux fusillés; mais ces chefs belliqueux
Laissent un successeur plus redoutable qu'eux,
Un rude enfant du sol qui n'a pas dans les veines
Quatre gouttes de sang qui ne soient mexicaines...
Un visage cuivré...

ALMÉRA, avec agitation.

Taisez-vous, taisez-vous!

D. LOPEZ.

Un reste du vieux peuple exterminé par nous,

Et qui de ses aïeux reçut pour héritage
Le sanglant souvenir de trois cents ans d'outrage.

ALMÉRA, avec colère.

Ne parlez pas de lui !

D. LOPEZ, avec lenteur et l'observant.

Quelle agitation !
Un homme comme vous, de notre nation,
Honorer Guerrero d'une telle colère !

ALMÉRA.

Guerrero ! le voilà, ce nom qui m'exaspère.

D. LOPEZ, très-vivement.

Vous le haïssez donc ?...

ALMÉRA.

Si je le hais !

D. LOPEZ.

Alors,
Parlons vite de lui. D'où viennent vos transports ?

ALMÉRA.

Depuis cinq ans entiers je combats ce sauvage,
Et vous me demandez d'où peut venir ma rage !

D. LOPEZ.

Mais n'est-il pas défait ? fugitif ?

ALMÉRA.

Défait ! lui !
Quel bras l'a donc défait, et quand donc a-t-il fui ?
Il n'a plus de soldats : ses amis, cœurs vulgaires.
Se lassant de le suivre en de si rudes guerres,
L'ont lâchement quitté ; mais lui, qui l'a défait ?

Fugitif? comme Argas, dont Morillo disait :
Tremblez, il vient de fuir!... Mon Dieu, pour toute grâce,
Le rencontrer enfin seul à seul, face à face,
Et pouvoir le tuer, ou mourir sous son bras!
L'honneur même, l'honneur ne m'arrêterait pas!
Et, dût l'enfer punir un crime si farouche,
Je le poignarderais jusqu'en ma propre couche.

D. LOPEZ.

Quel affront de cet homme avez-vous donc reçu ?
Pourquoi...

ALMÉRA.

Pourquoi ?... C'est... c'est... qu'il m'a toujours vaincu
Dieu semble condamner certains cœurs à la haine !
Pour adversaire ici, toujours il me l'amène,
Toujours pour m'écraser sous ses nouveaux exploits !
Je le vaux en courage ; il m'a fait fuir cinq fois !
Je tombe entre ses mains ; son insolente audace
Me rend la liberté, la vie... il me fait grâce !
Me faire grâce, à moi, don Louis d'Alméra !...
Jamais, jamais ce cœur ne lui pardonnera !

D. LOPEZ, souriant.

Je serais plus clément, mais dans votre défaite
Guerrero n'est pour rien, c'est le sort qui l'a faite.

ALMÉRA.

C'est lui ! c'est son génie ! ah ! ne me flattez point !
Car, pour que ma douleur atteigne au dernier point,
Ce génie infernal, j'en reconnais l'empire,
Je le maudis tout haut, mais tout bas je l'admire,
Moi-même je me fais un dieu de mon vainqueur,
Nulle part il n'est grand comme en mon propre cœur.
Je voudrais être lui !

ACTE I.

D. LOPEZ.

Vous l...

ALMÉRA.

 Destin magnifique !
A peine à vingt-cinq ans, Bolivar du Mexique !
Tout ce peuple abruti s'endormait dans ses maux,
Il l'éveille ; il en fait un peuple de héros !
Grand comme Bonaparte aux plaines d'Italie,
Avec quelques soldats qu'il crée et multiplie,
Il défend un royaume, un monde, et Mexico
Baptise son sauveur du nom de Guerrero !

D. LOPEZ.

C'est vrai...

ALMÉRA.

 Ce n'est pas tout : car le jour qu'il se lève,
Il a deux armes, lui, la lyre avec le glaive,
Et pour vaincre, unissant le poëte au soldat,
La muse de Tyrtée auprès de lui combat.
Avez-vous entendu ses hymnes de bataille ?
Quel enivrant écho du bruit de la mitraille !
Quand sa troupe à grands cris lui demandait du pain,
Il lui chantait une hymne, elle oubliait la faim !
Ah ! cet homme a touché le but de tous mes rêves.
Même aujourd'hui fuyant, et de grèves en grèves
Portant son nom proscrit, sans armes, sans soldats,
Il ébranle ce monde au seul bruit de ses pas,
Et de ses vainqueurs même, écrasant la puissance,
Règne encore en ces lieux tout pleins de son absence !
Que je le hais !

D. LOPEZ, froidement.

 Allons, voilà qui va fort bien !

Pour son panégyrique, il ne vous manque rien,
Mais maintenant... Quel vice en ce héros se cache?

ALMÉRA, avec surprise.

Comment?

D. LOPEZ, froidement.

Ce diamant a sans doute une tache;
Quelle est-elle? Parlez.

ALMÉRA.

Je ne vous comprends pas.

D. LOPEZ.

Quoi!... Vous ne...

Entendant du bruit.

Mais le prince ici porte ses pas.

Silence!

SCÈNE II

Les mêmes, LE PRINCE, BRAGANCE, OZORIO.

ALMÉRA.

Le conseil!...

Le prince entre, suivi des membres du conseil; il s'assied au milieu, et leur désignant à tous des siéges.

LE PRINCE.

Messieurs, qu'on prenne place.

Tous les conseillers se rangent en demi-cercle, D. Lopez prend la dernière place, à droite.

A Alméra.

Où donc est votre père? et par quelle disgrâce
A ce conseil secret manque-t-il aujourd'hui.

Quand nous nous assemblons dans ce palais, chez lui,
Comptant sur le secours de son expérience?

ALMÉRA.

Ma sœur presque mourante exige sa présence.

LE PRINCE.

La séance est ouverte... Un puissant intérêt
Vous appelle, messieurs, à ce conseil secret.
L'Amérique en révolte osant braver son maître,
Ce n'est pas un pays, c'est un monde à soumettre!
De nos armes déjà le vigoureux effort
A comprimé l'élan des provinces du Nord;
Mais le foyer du mal est ici, sur ces plages,
C'est ici qu'entraînant les peuplades sauvages
Pour la première fois Castanos a jeté
Ce cri de trahison qu'ils nomment liberté!
C'est ici qu'Hidalgo fit de la croix un glaive;
C'est ici que grandit enfin et que s'élève
La race aux peaux de chèvre, aux mystérieux coups,
Ces sombres Llaneros qui, revoyant en nous
Les hardis cavaliers des premières conquêtes,
Nous appellent encor les hommes à deux têtes!
Depuis cinq mois pourtant, fugitif et défait,
Ce peuple semble mort, et le canon se tait;
Profitons-en! il faut de cette paix d'une heure,
Il faut faire un abîme où leur liberté meure,
Et tuer d'un seul coup le monstre quand il dort...
Mais quel arme employer? quel moyen? quel ressort?
Parlez, cher Don Lopez.

D. LOPEZ.

 Mon prince, une prière :
Permettez que ma voix s'élève la dernière.

LE PRINCE, à Alméra.

Parlez donc.

ALMÉRA.

Le salut pour nous, c'est la terreur!
Écrasez, foudroyez ce peuple et sa fureur,
Le sang éteindra tout!

LE PRINCE.

Votre avis, Don Bragance.

D. BRAGANCE.

Prince, un mot le résume, un seul : indépendance!
Ce peuple ne veut plus du titre d'Espagnol;
Il n'a qu'un cri, qu'un vœu : la liberté du sol!...
Et ce noble désir, quoi que l'on nous promette,
Ne se refoule pas à coups de baïonnette.
Hâtons-nous donc, vainqueurs, de leur tendre la main,
Et donnons aujourd'hui ce qu'ils prendraient demain.

LE PRINCE, à Ozorio.

A vous.

OZORIO.

Frappons! frappons les villes capitales.
C'est là qu'est le foyer de ces juntes fatales...

ALMÉRA, l'interrompant.

Les villes ne sont rien. Qui lasse les bourreaux?
Ces farouches pasteurs, ces rudes Llaneros,
Qui gardant, lance en main, leurs bœufs dans la broussaille,
Sont toujours à cheval, comme pour la bataille.
Inondez les forêts et les champs d'escadrons,
Triomphez des déserts, et nous triompherons.

LE PRINCE, à D. Lopez.

De tous ces sentiments lequel sera le vôtre,
Cher Don Lopez, lequel?

ACTE I.

D. LOPEZ, froidement.

Prince, ni l'un ni l'autre.

LE PRINCE.

Comment donc?

D. LOPEZ.

Le danger qui nous suit de si près
Ne part ni des cités, ni du fond des forêts;
Et le moyen sauveur que prescrit la prudence
N'est ni dans la terreur, ni dans l'indépendance.

LE PRINCE.

Où donc est-il?

D. LOPEZ.

Jadis conseiller de deux cours,
Le duc d'Albe, à ce nom je m'incline toujours,
Otant son chapeau.
Dans Bayonne, une nuit, seul avec Catherine,
Réglait des huguenots la sanglante ruine...
D'un seul mot il marqua leur but aux saints bourreaux
« Une tête de loup vaut trente louveteaux,
« Frappez les chefs. »

LE PRINCE.

Eh bien?...

D. LOPEZ.

Eh bien, sur cette terre,
Un seul homme est le chef, un seul nourrit la guerre,
Le peuple, tout entier dans un seul homme uni,
N'éclate...

LE PRINCE, l'interrompant.

Guerrero!...

D. LOPEZ, se levant vivement et allant se placer auprès du prince,
pendant que les autres conseillers l'entourent.

 Voilà votre ennemi!..

 LE PRINCE.

Mais comment le dompter?...

 OZORIO, vivement.

 Payer sa mort secrète?...

 ALMÉRA, vivement.

L'exciter par l'espoir à quitter sa retraite,
A lever une troupe, et des nôtres suivis...

 OZORIO.

Le surprendre?...

 ALMÉRA.

 Le vaincre?

 LE PRINCE à D. Lopez.

 Entre tous ces avis,
Quel est le vôtre?...

 D. LOPEZ, froidement.

 Aucun. Le tuer : pourquoi faire?
Acheter un des siens : qui voudra du salaire?
L'attirer dans un piége : eh! qui le trompera?
Le vaincre à ciel ouvert : qui donc s'en chargera?

 LE PRINCE.

Alors, que voulez-vous?

 D. LOPEZ.

 Ce que je... mais, Altesse,
Ce mot est mon secret, et ma vieille sagesse
Craint un peu, j'en conviens, les nombreux confidents.

OZORIO.

Prince, nous respectons ces scrupules prudents,
Et nous...
<p style="text-align:center">Il fait le geste de se retirer.</p>

D. LOPEZ, avec politesse.

Ce n'est pas moi, messieurs, qui vous en prie.

LE PRINCE.

Mais c'est le vice-roi qui vous en remercie.

OZORIO.

Nous nous retirons, prince.
<p style="text-align:right">Ils saluent tous et se retirent.</p>

SCÈNE III

LE PRINCE, D. LOPEZ.

LE PRINCE.

Eh bien, parlez enfin!...
Quel est donc votre espoir? quel est votre dessein?
De ce chef mexicain que prétendez-vous faire?

D. LOPEZ, froidement.

Un Espagnol.

LE PRINCE.

Quoi! lui! ce mortel adversaire!
Lui! notre ennemi né!... comment?

D. LOPEZ.

Je n'en sais rien.

LE PRINCE.

Avez-vous avec lui noué quelque entretien?

D. LOPEZ.

Je ne l'ai jamais vu.

LE PRINCE.

Quelque subtile trame,
Quelque fidèle agent vous a livré son âme?

D. LOPEZ.

Peut-être.

LE PRINCE.

Mais sur quoi fondez-vous vos projets?

D. LOPEZ.

Sur quoi, prince? Il est homme, et je suis Don Lopez.

LE PRINCE.

Expliquez-vous.

D. LOPEZ.

Il est, dans les grands chocs d'empire,
Un moment où du fer toute la force expire;
Alors vient un pouvoir mystérieux, sans nom,
Plus tranchant que le fer, plus fort que le canon,
Qui des longs *Te Deum* recherche peu la gloire,
Et ne remplit pas l'air du bruit de sa victoire,
Mais qui, marchant dans l'ombre et triomphant tout bas,
Conquiert tout un royaume en conquérant un bras,
S'empare d'un héros...

LE PRINCE.

Quelle est cette puissance?

D. LOPEZ, avec un accent marqué.

Qui du terrible Argas vainquit la résistance?

LE PRINCE.

Vous !

D. LOPEZ.

Et par quel moyen?

LE PRINCE, avec quelque répugnance.

Ah!... la corruption?

D. LOPEZ, vivement.

Non, dites ascendant et domination !
C'est une guerre aussi, guerre à nobles conquêtes,
Guerre qui ne convient qu'à de puissantes têtes,
Que d'entrer en combat avec quelque grand cœur ;
Et de soi seul armé, s'attaquant au vainqueur,
D'environner ses pas de savants artifices,
D'assiéger, de sonder ses vertus et ses vices :
Car un vice souvent dort dans une vertu ;
De surprendre en ce cœur, de gloire revêtu,
Quelque défaut caché, quelque passion sombre...
Et pénétrant alors, pas à pas, et dans l'ombre...

LE PRINCE, vivement.

Non, ne me parlez point, Lopez, de ce combat!
Lutter en soldat, soit...

D. LOPEZ.

Eh! que fait le soldat?

LE PRINCE.

Mais attirer un homme au vice qui dégrade !

D. LOPEZ.

Comme on attire un brave au fond d'une embuscade.

LE PRINCE.

Prendre un masque pour lire au cœur de l'homme fort!

D. LOPEZ.

Comme un déguisement pour entrer dans un fort.

LE PRINCE.

Acheter ses secrets, et, suborneur infâme,
Se cacher pour le perdre et pour tuer son âme!

D. LOPEZ.

Comme en un bois épais vous vous cachez souvent,
Afin de mieux tirer sur son corps; seulement
On meurt de votre coup, on vit de ma blessure ;
Toute la différence est là, je vous l'assure.

LE PRINCE.

Ah! le péril du moins excuse les soldats,
Mais séduire, corrompre!...

D. LOPEZ.

Eh! qui ne corrompt pas?
C'est notre ambition, l'instinct de la nature,
L'impérieux besoin de toute créature!
Nous sommes, Monseigneur, un peu nés du serpent;
Et depuis le flatteur, qui domine en rampant,
Jusqu'au volage amant qui cherche, en heureux maître,
Non des cœurs à chérir, mais des cœurs à soumettre;
De cette ardente soif chacun se sent gagner :
Car corrompre, c'est vaincre, et séduire est régner.

LE PRINCE.

Je ne puis, Don Lopez, vous cacher ma surprise;
Je ne vous croyais pas, quoique de vous l'on dise,
Si savant séducteur.

D. LOPEZ, souriant.

Je fus pendant cinq ans
Ministre aux sessions de nos représentants.

ACTE I.

LE PRINCE.

Avec ce front riant et cet œil impassible!

D. LOPEZ.

Il faut qu'un corrupteur ait l'air incorruptible.

LE PRINCE.

Et vous ne redoutez aucun échec?

D. LOPEZ, avec hésitation.

Aucun...
Mais rarement je cause une heure avec quelqu'un,
Sans qu'à notre entretien il perde quelque chose.

LE PRINCE.

Et comment le gagner? Avec l'or, je suppose.

D. LOPEZ.

L'or, Monseigneur? fermez, fermez votre trésor!
Ce sont les malheureux qu'on gagne avec de l'or.
Mais penseriez-vous donc, prince, qu'en fait de vice,
Souriant.
La Providence n'ait créé que l'avarice!
Nous avons sept péchés capitaux, Dieu merci!
Sans compter les véniels, qui comptent bien aussi;
Et tout consiste encore à faire croire à l'homme
Qu'il va devenir Dieu s'il veut manger la pomme.

LE PRINCE.

Mais amener à nous ce brave au cœur du fer,
Ce puissant chef guerrier!

D. LOPEZ.

C'est bien là qu'est le ver;
Son génie est son vice.

LE PRINCE.

Un si pur patriote!

D. LOPEZ.

On le croit... il le croit... mais, tout me le dénote,
Il ne l'est pas.

LE PRINCE.

Qu'est-il ?

D. LOPEZ.

Mouvement du prince.

Général! Je le dis :
Dans cette guerre, faite au nom de son pays,
Ce n'est pas son pays qu'il aime, c'est la guerre.
Né grand homme, il se plait dans cette ardente sphère
Où son génie éclate et grandit invaincu :
C'est une passion déguisée en vertu.

LE PRINCE.

Comment !.. qui vous a fait entrevoir ce mystère ?

D. LOPEZ.

Ses hymnes, mes agents, son surnom militaire.

LE PRINCE.

Son surnom ?

D. LOPEZ.

Un surnom, Altesse, est un portrait,
Le jugement d'un peuple exprimé par un trait :
Eh bien, les Mexicains, dans leur idolâtrie,
L'ont-ils nommé sauveur, père de la patrie ?
Non, ils l'ont appelé le guerrier !... Tout est là!
Vos pouvoirs, et je pars.

LE PRINCE.

En venir jusque-là ?

J'hésite.

D. LOPEZ.
Vain effroi !

LE PRINCE.
Flétrir ce magnanime !

D. LOPEZ.
Nullement; l'employer. Je veux qu'il soit sublime,
Mais à notre profit; c'est même au sien : il faut
Qu'on se vende une fois pour savoir ce qu'on vaut.
Parlons sans raillerie, et disons tout : mon prince,
Un tel homme conquis vaut plus qu'une province;
Le Mexique perd tout, l'Espagne gagne un Cid,
Mieux qu'un Cid, un Gonzalve; et la cour de Madrid..

LE PRINCE, résolûment.
Quels pouvoirs vous faut-il ?

D. LOPEZ.
Ah ! Eh bien, Excellence...
Sachez-le... du succès j'ai déjà l'espérance...
Il est ici !

LE PRINCE.
Qui donc ? Guerrero ?

D. LOPEZ.
D'aujourd'hui.

LE PRINCE.
Dans ces murs où sa tête est proscrite... lui ?

D. LOPEZ.
Lui.

LE PRINCE.
Pourquoi ?

D. LOPEZ, lentement.
Ce soir, malgré votre prière instante,
Le duc était absent.

LE PRINCE.

Pour sa fille mourante.

D. LOPEZ, avec un accent marqué.

C'est là qu'est le secret et peut-être l'espoir.
Sa fille meurt d'un mal qu'on ne peut concevoir ;
Et lui, sur son chagrin un tel mystère plane,
Qu'on doute si pour elle il tremble, ou la condamne !

LE PRINCE.

Qu'a de commun ce deuil avec nos intérêts ?

D. LOPEZ.

Guerrero dans ces lieux, des indices secrets,
Quelques mots d'Alméra, cette étrange souffrance,
Tout, jusqu'au médecin nourrit ma défiance.
Ce médecin nous cache un proscrit mexicain,
Et...

LE PRINCE.

Silence !... Le duc.

D. LOPEZ, regardant dans la coulisse.

Avec le médecin.

Pleins pouvoirs ?...

LE PRINCE.

Pleins pouvoirs.

D. LOPEZ, sortant.

Bien.

LE PRINCE, allant au duc qui entre.

Quel espoir vous reste ?

LE DUC, montrant le médecin.

J'attends...

Le prince fait un mouvement pour dire « je vous laisse » et sort.

SCÈNE IV

LE DUC, LE MÉDECIN.

LE DUC.

Parlez, monsieur.

LE MEDECIN.

Cet état est funeste...
Contre un mal inconnu que peuvent mes secours?...
Chaque organe observé promet vie et longs jours...
Mais le corps tout entier dit destruction lente.

LE DUC, avec angoisse.

Destruction! la mort est possible?...

LE MEDECIN.

Imminente.
Votre fille, demain, cette nuit, sans souffrir,
Peut fermer la paupière, et ne plus la rouvrir.

LE DUC.

Vous me trompez, le mal n'est pas si redoutable!
Mourir à dix-huit ans! je vous en rends comptable.

LE MÉDECIN.

D'une voix ferme.

Qui, moi, monsieur le Duc? Alors je parlerai!
Il est des jours, monsieur, où, par vous consacré,
Le médecin revêt un ascendant suprême,
Où son devoir l'élève au-dessus des rois même,
Où prêtre et juge, il peut, avec autorité,
Jusqu'au fond de vos cœurs chercher la vérité,
C'est quand la mort est là, présente, inévitable,

Et que de cette mort vous le rendez comptable...
Répondez donc, Monsieur, pourquoi meurt votre enfant ?

LE DUC.

Que dites-vous ?

LE MÉDECIN.

En vain votre effroi s'en défend.
Vous le savez. Quelle est cette étrange souffrance,
Sans exemple, sans loi, comme sans espérance ?
Brillante de beauté, d'éclat et de bonheur,
Forte par la jeunesse et forte par le cœur,
Mourir comme un enfant trop débile pour vivre !
Dans une promenade, en parcourant un livre,
Tomber soudainement dans un sommeil profond,
Y demeurer glacée, et la mort sur le front ;
Puis, sans effort, du mal quand la force est éteinte,
S'éveiller... voir... marcher... Mais, après chaque atteinte,
Se réveiller plus pâle, et succomber enfin,
Sans se plaindre, debout, et l'œil toujours serein !
Ah ! quand un tel fléau frappe une telle femme,
Laissez, laissez le corps, car le mal vient de l'âme.
Qui donc blessa son cœur ? Qui donc peut le guérir ?
Celui qui la frappa veut-il la voir mourir ?..
Parlez...

LE DUC.

Moi ?...

LE MÉDECIN.

Pardonnez ce langage un peu rude ;
Mais pour nous, observer est plus qu'une habitude,
C'est un devoir, monsieur : eh bien, depuis deux mois.
Depuis que le hasard m'offrit à votre choix,
Que de tristes secrets m'apprit cette demeure !
Est-ce un juge qui frappe, est-ce un père qui pleure ?

LE DUC.

Vous osez!...

LE MÉDECIN.

Étranger, je devais oser moins;
Mais c'est un titre aussi que tant de jours de soins,
Et dussé-je blesser un orgueil de famille,
Je le dirai : J'admire et j'aime votre fille.
Ce silence héroïque en un si jeune cœur,
Me remplit de pitié, d'estime et de douleur :
La voir, devant mes yeux, si touchante et si belle,
Mourir fatalement sans rien faire pour elle,
C'est plus que je ne dois, c'est plus que je ne veux !
Guérir ce que j'ignore, est plus que je ne peux !
Il faut que je la sauve, ou bien que je la quitte...
Choisissez.

LE DUC, après un moment de silence.

J'ai choisi. Que cet aveu m'acquitte :
Je suis père, monsieur, et je suis Espagnol,
Eh bien... il est un homme, un enfant de ce sol,
Par qui seul aujourd'hui meurt l'Espagne et ma fille.

LE MÉDECIN, avec inquiétude.

Quel est-il ?

LE DUC.

Qui chassa l'étendard de Castille?

LE MÉDECIN, avec agitation.

Son nom?

LE DUC.

Un nom maudit...

LE MÉDECIN.

Son nom?

LE DUC.

Guerrero.

LE MÉDECIN, avec un cri d'émotion.

Ciel !...
Guerrero !... lui !...

LE DUC.

Voilà notre ennemi mortel.

LE MÉDECIN.

Guerrero !... Juste Dieu !... Guerrero...

SCÈNE V

Les mêmes, ISABELLE.

Le rideau qui couvre une des portes latérales s'écarte, Isabelle paraît toute vêtue de blanc, et dit d'une voix faible.

ISABELLE.

Qui m'appelle ?

LE DUC.

Ma fille !... qu'elle est pâle !...

LE MÉDECIN.

O mon Dieu, qu'elle est belle !

ISABELLE.

Quel magique pouvoir m'éveille... quand je dors ?...
Un lourd sommeil pesait sur mon âme et mon corps,
Quel cri, traversant l'air, quel cri terrible et tendre
Jusqu'au fond de la tombe est venu me surprendre ?
Quelqu'un a prononcé le nom de Guerrero
D'une voix,... tout mon cœur en suit encor l'écho !

LE MÉDECIN, à part, avec émotion.

Mon Dieu !...

ISABELLE, regardant autour d'elle, et s'approchant du médecin.

Serait-ce vous, monsieur ?

LE MÉDECIN.

Oui, c'est moi-même !

ISABELLE, vivement.

Vous le connaissez !

LE MÉDECIN, d'une voix émue.

Oui !... mais... vous...

LE DUC, avec violence et éclatant.

Elle ! elle l'aime !...

LE MÉDECIN.

Elle l'aime !...

LE DUC.

Voilà ce mystère honteux !...

ISABELLE, avec force et dignité.

Ah ! je descends de vous, mon père, et je ne peux
Me laisser accuser d'une chose honteuse !

LE DUC.

Tu brûles de parler !... parle donc, malheureuse !
Parle, puisque tu peux le nommer sans mépris ;
Parle, enfin, puisqu'ici tes jours sont à ce prix.
Interrogez, monsieur, interrogez !

Il se jette sur un siége, en cachant son front dans ses mains.

LE MÉDECIN, avec respect à Isabelle.

Le puis-je ?

ISABELLE.

Interrogez.

LE MÉDECIN.

D'où vient le mal qui vous afflige?

ISABELLE.

Mon père, pour briser mon rêve en un moment,
Près de moi vint un jour et me dit brusquement :
Il est mort!... Je tombai!... Notre lutte funeste
Et les pleurs où je vis, hélas! ont fait le reste.

LE MÉDECIN.

Mais comment donc naquit votre amour? en quel lieu?

ISABELLE.

De ce coupable amour voici le simple aveu :
Ma mère, qui comptait le Cid en sa famille,
M'éleva jeune enfant, et plus tard jeune fille,
Au milieu des récits et des romanceros
Qui font de notre aïeul l'aïeul de tout héros.
A tous nos entretiens sa grande ombre présente
De ces lieux comme nous me semblait l'habitante;
Nous vivions avec lui... pour lui... je le voyais!
J'atteignis à seize ans,... et bientôt du palais
J'entendis chaque jour retentir les murailles
Du nom d'un fier jeune homme, invincible aux batailles,
Qui triomphait de tout, qui survivait à tout,
Et qui, lui seul, tenait tout ce peuple debout!
On ne parlait de lui qu'en raillant sa jeunesse,
En le rabaissant... mais... l'on en parlait sans cesse;
Et je ne sais comment, ces vains et faux mépris
De sa gloire à mes yeux agrandissaient le prix ;
Et jusqu'en leur courroux devinant son empire,
J'appris à l'admirer en l'entendant maudire!

Je voulus le connaître alors... et de ses jours,
Seule, exploits par exploits, remontant tout le cours.
J'étudiai sa vie et lus ses chants de guerre.
En les lisant, deux mots que j'ignorais naguère,
Deux mots purs comme lui, patrie et liberté,
Vibrèrent dans mon cœur noblement agité,
Et s'unirent en moi comme par alliance,
A ce beau mot d'honneur qui berça mon enfance.
Puis de mes deux héros mon cœur n'en fit qu'un seul :
Guerrero, revêtu des traits de mon aïeul,
Devint pour moi Rodrigue, et, moi, prière vaine,
Et moi je désirai de devenir Chimène.

LE MÉDECIN.

Quoi! vous n'aviez de lui connu que ses exploits?
Quand donc le vîtes-vous pour la première fois?

ISABELLE.

Dans un jour solennel, au grand amphithéâtre!
On célébrait la trêve; et la foule idolâtre...

LE DUC, se levant.

Isabelle!...

ISBELLE.

 Vous seul m'avez dit de parler...
Faut-il que je poursuive, ou dois-je tout celer?
Dites un mot.

LE DUC, avec effort.

 Poursuis.

ISABELLE.

 J'étais près de mon père.
La foule tout à coup se lève tout entière...
Et, partant comme un cri, mille et mille bravos

Réveillent de ces lieux les glorieux échos;
Les mains, les yeux, les voix, désignaient notre place;
Je me retourne alors... Debout et plein de grâce,
Paraissait près de nous, derrière notre rang,
Un jeune homme... grand... beau...

<div style="text-align:center">LE MÉDECIN, avec émotion.</div>

C'est vrai... c'est vrai... beau !... grand !

<div style="text-align:center">ISABELLE.</div>

Je m'écriai : c'est lui !... Ce cri venait de l'âme...
Il se tourna vers nous, et, voyant une femme,
Tint longtemps ses regards attachés sur les miens;
Et moi, sans le vouloir, mes yeux suivaient les siens.
Je le revis bientôt. Les hasards de la guerre
M'ayant aux Mexicains livrée avec mon frère,
Nous restâmes huit jours confiés à sa foi.
Alors je lus en lui, comme il put lire en moi;
Et, lorsque sa bonté nous rendit à mon père,
Je leur dis au retour, confiante et sincère,
Je veux porter un nom, le nom de Guerrero.

<div style="text-align:center">LE DUC, qui jusque-là s'était contenu, était assis, en proie à une vive agitation; se levant tout à coup, il s'écrie avec violence :</div>

Jamais! jamais!... Qui! moi! marquis de Ribero,
Moi, le duc de Luna, je donnerais ma fille
A ce vil indien!

<div style="text-align:center">ISABELLE.</div>

La plus noble famille
Ne doit pas dédaigner de s'ennoblir encor...

<div style="text-align:center">LE DUC.</div>

Un serf!...

<div style="text-align:center">ISABELLE.</div>

Qui crée un peuple et lui donne l'essor

LE DUC.

Un paysan sans nom!

ISABELLE.

Qu'a nommé tout un monde!

LE DUC.

Un gardeur de troupeaux dont la naissance immonde,
Peut prendre pour blason un bâton de bouvier!

ISAELLE.

Il est vrai; de ses droits j'oubliais le premier :
Guerrero n'était rien avant que d'apparaître
Le plus grand de son peuple et de son temps peut-être!

LE MÉDECIN, à part.

Voilà donc l'être aimé qu'il ne nommait qu'à Dieu!

LE DUC, à Isabelle.

Il faudra bien qu'enfin meure ce noble feu!

ISABELLE, avec douceur.

Moi, peut-être; mais non mon amour saint et grave.
Dieu n'efface jamais ce qu'en mon cœur il grave,
Et je ne ne puis pas plus ici vous obéir,
Que si l'on m'imposait la loi de vous haïr.

LE DUC.

Tu me braves encor... mais ma juste colère...
D'une réclusion prévoyante et sévère...

ISABELLE, avec dignité.

Une réclusion? qui donc veut-on garder?
Ce n'est pas moi, ce soin ne peut me regarder.
Mon père me connait, il sait bien qu'Isabelle
N'est pas femme à quitter la maison paternelle :

Non, ce n'est pas ainsi que se donne ce cœur,
Ce cœur pour qui l'amour est encor de l'honneur.
Si je quitte jamais ce séjour pour un autre,
Ce sera de l'aveu de ma mère et du vôtre;
De tous les miens suivie, à la clarté du jour,
Dans le saint appareil qui suit un noble amour;
Et non dans le mystère, et les ruses menteuses
Où vont s'envelopper les actions honteuses.
Ne craignez rien de moi, ni plainte, ni douleur;
Vous savez comme moi ce qui remplit mon cœur;
D'un autre époux jamais je ne serai la femme,
Car ce serait trahir mon serment et ma flamme;
Mais il ne m'obtiendra que de votre pouvoir,
Car ce serait manquer à mon plus saint devoir.
La lutte sera longue, et, je le crois, sévère,
Mais Dieu me soutenant, j'y suffirai, j'espère:
Et si quelqu'un succombe en ces cruels débats,
Du moins sera-ce un cœur qui ne se plaindra pas!

SCÈNE VI

Les Mêmes, ALMÉRA, entrant vivement.

ALMÉRA.

Mon père, vengeons-nous!

LE DUC, à son fils.

D'où vient cette colère?

ALMÉRA, violemment.

Venez, et vengeons-nous!

LE DUC.

Qu'as-tu?...

ALMÉRA.

Venez, mon père...
Il est là!...

LE DUC.

Guerrero?...

ALMÉRA.

Devant notre maison...

LE MÉDECIN, à part.

Le malheureux!...

ISABELLE, à part.

Pour moi!...

LE DUC.

Lui!...

ALMARA.

J'en aurai raison!...
Sans doute, s'il accourt, c'est par crainte pour elle,
Tant mieux, sa passion lui deviendra mortelle!

Il cherche à entraîner son père, le médecin le saisissant tout à coup, d'une voix forte, s'écrie.

LE MÉDECIN.

Vous ne sortirez pas...

ALMÉRA.

Que dites-vous?

LE MÉDECIN.

Je dis
Que nul ne sortira, que je vous l'interdis.
Vous! tuer Guerrero! Mon accent, mon visage,

Ne vous montrent-ils pas que, malgré votre rage,
Dix hommes comme vous ne sauraient m'empêcher
De défendre sa vie, et de vous l'arracher?

ALMÉRA.

Vous osez entre nous, ici, vous faire arbitre

LE MÉDECIN.

Je l'ose, monseigneur.

LE DUC.

De quel droit? A quel titre?

LE MÉDECIN.

Du droit de la pitié, de l'amour, de l'espoir,
Du droit de la nature, et du droit du devoir...
Du droit le plus sacré que bénisse la terre...
Et qu'ait créé le ciel... Je suis... je suis son père!...

TOUS.

Son père!...

ISABELLE.

Juste ciel!... c'est... vous qui... Serait-il?...
La force m'abandonne...

Elle tombe sur un fauteuil.

D. LOPEZ, sortant du cabinet de gauche.

Allons, je tiens le fil!

ACTE DEUXIEME

Une chambre très-simple, des armes suspendues, un brasero

SCÈNE PREMIÈRE

GUERRERO, seul.

Des cartes sont étendues devant lui, il tient un compas à la main, et mesure les distances.

Oui, voilà le vrai plan... terrible!... inattendu !
Regardant sur le côté.
Mais comment arriver? Là, ce fort défendu
Et vingt mille Espagnols qui me barrent la route!
Calculant sur la carte.
Voyons encore : ce soir je pars de la redoute...
Avec impatience.
Et j'arrive... j'arrive au fort... Toujours ce fort!
Non... pas d'autre chemin... non... et sur chaque bord,
Comme des murs de rocs qui montent jusqu'aux nues,
Les Andes élevant leurs cimes inconnues!...
Quoi!... rien à faire encor! enchaîné pour jamais!...
Je ne secouerai point cette éternelle paix.
Prenant un livre sur la table.
Ah! consultons le dieu!... Campagnes d'Italie!...
Quels prodiges! quels coups! contre lui tout s'allie...
Quatre peuples, trois chefs! il bat tout à la fois,

<div style="text-align:center"><small>Avec inspiration.</small></div>

Il traverse en deux jours... J'ai mon plan! je le vois.
Les Andes sont ici? J'escalade les Andes;
Je passe... par les airs avec mes vieilles bandes;
Et les pics surmontés, les abîmes franchis,
Après vingt jours de marche en ces sommets blanchis,
Comme la foudre alors du haut du ciel je tombe...
Je tombe sur la ville et j'en fais une tombe!
Ce sont quelques soldats qu'il m'en pourra coûter,
Mais on tressaillira, rien que de t'écouter,
O récit gigantesque! et toi, mon bien suprême,
Tu pâliras d'orgueil en t'écriant... « Il m'aime! »

SCÈNE II.

GUERRERO, DAVALOS, la main enveloppée.

<small>Guerrero cache ses plans en voyant son père.</small>

GUERRERO.

Vous, mon père?

DAVALOS.

Ton père est mécontent de toi.

GUERRERO.

Bannissez toute crainte, et fiez-vous à moi.

DAVALOS.

Dans ces murs ennemis chercher une retraite!

GUERRERO.

Nul ne sait du proscrit la demeure secrète.

DAVALOS.

Risquer de te voir prendre ainsi qu'un Llanero!

GUERRERO.

Est-ce qu'un Espagnol peut prendre Guerrero?

DAVALOS.

Bravade de jeune homme, emphase castillane,
Dont tu ris comme moi, mon fils; tout te condamne.
Trois hommes, cette nuit, ne te suivaient-ils pas?...
Et si je ne m'étais élancé sur leurs pas,
Si le vieil Ituriz ne m'eût prêté main forte...

GUERRERO, montrant la main de son père.

Ainsi, ce bras blessé?...

DAVALOS.

Sans doute, mais qu'importe?...
Si je meurs, mon pays ne perd qu'un homme en moi :
Mais toi, mon fils!... ta vie est-elle donc à toi,
Pour la sacrifier à ta vaine chimère?

GUERRERO.

De mon éloignement elle mourait, mon père.

DAVALOS.

Ton pays meurt aussi : brise son joug honteux,
Et pense à ta maîtresse après, si tu le veux.

GUERRERO.

Dans ce cœur né de vous, nous trouverons, j'espère,
Place pour le devoir et pour l'amour, mon père.

DAVALOS.

Mais cet amour lui-même...

GUERRERO.

Est sans but, je le sai...
Je sais que mon espoir est un rêve insensé;

A cet hymen je sais que tout dit anathème ;
Mais je sais encor mieux que j'aime, qu'elle m'aime,
Et qu'au dessus du choc des intérêts humains
Plane un pouvoir sacré qui réunit nos mains !

DAVALOS.

Comment ?..

GUERRERO.

Je vous le dis ici, du fond de l'âme,
Cette femme est à moi, je suis à cette femme.
Pourquoi ?... quand ?... Je ne sais ; mais le destin le veut.
Le nœud qui nous unit, est-ce un vulgaire nœud ?
Ce que j'offre à son cœur, sont-ce les pâles restes
D'une âme qui s'usa dans vingt amours funestes ?
Non, c'est un cœur entier, sans maître, sans lien,
Ardent comme le vôtre et pur comme le sien.
Je jurais de n'avoir pour maîtresse sur terre
Que l'âpre déité qui préside à la guerre :
Si nous nous sommes vus, aimés, choisis, cherchés,
C'est que Dieu sur nos cœurs a des desseins cachés,
C'est que ma mission est unie à ma flamme :
Cette femme est à moi, je suis à cette femme.

DAVALOS.

Qui donc parle ?... est-ce bien l'élu d'un peuple entier ?
De la dette du sang, lui, sanglant héritier,
Il aime !... et pour que rien ne manque à sa faiblesse,
Il aime une Espagnole, il aime une duchesse !

GUERRERO.

Ah ! cette noble femme est-elle ?...

DAVALOS.

 Écoute-moi :
Je la connais, l'admire et l'aime autant que toi ;

Et, quand de son amour j'appris les purs mystères,
Je m'écriai tout bas : mon Dieu!... leurs cœurs sont frères.
Mais elle est Espagnole et toi fils d'Indiens :
Tout est dit, ce seul mot a brisé vos liens.
Au lion dévorant s'il faut une compagne,
Va chercher une fille au fond de la montagne ;
Une fille de pâtre, à l'esprit aguerri,
Et contre l'Espagnol de haine bien nourri ;
Une fille semblable à ta vaillante mère,
Qui, le jour où du peuple éclata la colère,
Me dit : « Voici ton arme, » et me la prépara.
Mais la fille d'un duc!... cet amour te perdra.

GUERRERO.

Me perdre?... m'assurer dans mon œuvre immortelle !
Je ne combats jamais que l'œil fixé sur elle.
Depuis un an, depuis qu'elle vit seule en moi,
Ai-je oublié mon peuple? ai-je trahi ma foi?
N'ai-je point pas à pas parcouru cette terre,
Pour y ressusciter le souffle de la guerre?
Ici même... demain... ah!... que vienne demain ;
Qu'en un champ de bataille, une épée à la main,
Par le soleil levant j'entre dans la carrière,
Avec l'Espagne en face et mes pasteurs derrière,
Soyons deux contre dix en ce terrible jeu,
Que notre liberté du combat soit l'enjeu,
Et vous verrez alors si l'amant dans mon âme
A tué le guerrier !

DAVALOS.

 Oui !... la guerre !... ta flamme !...
Toujours des passions et jamais le devoir.
Hélas! je vois plus loin que je ne voudrais voir.
Ton nom est grand, mon fils, ta vie est éclatante.

De tout autre que moi tu dépasses l'attente ;
Mais je cherche ton cœur sous tes brillants hauts faits;
Et du libérateur, tel que je le rêvais,
Je ne reconnais pas la sainte et noble marque.
Enfant, je t'ai nourri des hommes de Plutarque ;
Tu pris bien leur génie... as-tu pris leur vertu?
Dans le fond de ton cœur portes-tu, nourris-tu,
Cet amour du pays, brûlant, aveugle, unique,
Qui tout entiers nous donne à la cause publique?
Ou, le soin de ta gloire échauffant seul ton cœur,
N'es-tu pas un guerrier plus qu'un libérateur?

GUERRERO.

Moi!... mon père!...

DAVALOS.

Pardonne un soupçonneux contrôle ;
Mais mon cœur est si fier de ton sublime rôle !
Sais-tu bien ce qu'en toi je retrouve, ô mon fils !
Tous mes souhaits comblés ! tous mes désirs remplis !
Je ne formais qu'un vœu lorsque j'étais jeune homme :
Délivrer mon pays !... et dans les murs de Rome,
Une nuit, à genoux sur le mont Palatin,
Au ciel je demandai ce glorieux destin.
Ah ! Dieu, qui m'entendit, combla mon espérance
Comme il créa le monde, avec magnificence !
Ce rôle que mes vœux lui demandaient pour moi,
Mon fils, ô mon cher fils, il te le donne à toi !
Toi! sauvant mon pays! non, jamais sur la terre,
Nul ne sut comme moi ce que c'est qu'être père !

GUERERO.

Des pleurs !... ah ! sous vos yeux, émule des Brutus,
Toutes mes passions deviendront des vertus !...

Il se jette dans ses bras, et l'embrasse.

DAVALOS, se dégageant.

Pas de faiblesse!... on vient. Quel homme ici s'avance?

GUERRERO.

C'est le ciel qui l'envoie achever ma défense...

SCÈNE III

Les Mêmes, UN PASTEUR.

GUERRERO, allant à lui.

Sont-ils prêts?

L'HOMME.

Pas encor; ni signal, ni lueur.

DAVALOS, à l'homme.

Quel est ton nom?

GUERRERO, à l'homme.

Réponds.

DAVALOS, l'interrogeant.

Votre nom?...

L'HOMME.

Le Tueur.

DAVALOS.

Un tel titre!...

LE TUEUR.

Je l'ai gagné, c'est ma conquête.
Pour vingt-cinq Espagnols dont on abat la tête,
On est nommé sergent, pour trente, brigadier,
Officier pour quarante, et je suis officier.

16.

DAVALOS.

Quoi! quarante Espagnols?

LE TUEUR.

Leur lâcheté féroce
A fait mourir mon fils dans un supplice atroce.
Ils l'ont brûlé vivant, et ma haine a promis
A chacun de ses pleurs dix têtes d'ennemis.

DAVALOS.

Mais qu'êtes-vous?

LE TUEUR, montrant Guerrero.

Son bras.

DAVALOS, à Guerrero.

Quel emploi te l'attache?

LE TUEUR.

Je n'ai pas de talent, moi, non; mais j'ai ma hache.
Je ne suis ni guerrier, ni grand homme... Je hais!...
Je conduis à cheval dans nos maquis épais
Avec mes vieux amis nos fiers troupeaux sauvages,
Et, lorsque Guerrero, pour quelques grands ravages,
A besoin de cent bras ne restant jamais court,
Il frappe sur la terre et le Tueur accourt.

DAVALOS.

Est-ce donc aujourd'hui qu'éclatera l'orage?

GUERRERO.

Au Tueur.

Il l'a dit, pas encor... Qui t'amène?

LE TUEUR.

Un message.

Tirant un papier.

Un inconnu...

DAVALOS, l'interrompant, à Guerrero.

Tais-toi !... des pas !

GUERRERO.

Non.

DAVALOS, à voix basse.

J'en suis sûr...
Le passage qui mène à ton réduit obscur...

GUERRERO, à voix basse.

Est ouvert ; et Gomez y veille avec cinq autres. .

DAVALOS.

Cours-y donc.

LE TUEUR, à Guerrero.

Je vous suis.

GUERRERO.

Si c'était un des nôtres.
Vous savez à quel mot nous nous reconnaissons.

DAVALOS.

Libertador !... Va donc, va !...

Guerrero sort avec le Tueur.

SCÈNE IV

DAVALOS, seul écoutant.

On frappe... Attendons...

Après un moment d'attente.
Maintenant.

Il va ouvrir.

SCÈNE V

DAVALOS, D. LOPEZ, OZORIO.

D. LOPEZ.

Le docteur Davalos.

DAVALOS.

C'est moi-même.
Mais pourrais-je savoir quelle faveur extrême ?...

D. LOPEZ.

Libertador!...

DAVALOS.

Mon fils se rend soudain ici.

Davalos sort.

SCÈNE VI

D. LOPEZ, OZORIO.

D. LOPEZ.

Ah! dans le nid de l'aigle enfin donc me voici!
Les apprêts se font-ils?

OZORIO.

Lupanoz y travaille.

D. LOPEZ, *se promenant avec agitation.*

Un grand jour!... Cette chambre est mon champ de bataille...
Souriant.
Bataille sans blessés, ni morts, bien entendu.

ACTE II.

OZORIO.

Mais comment donc le duc s'est-il enfin rendu?

D. LOPEZ.

Le prince a dit : « Je veux. »

OZORIO.

Ainsi ce don immense...

D. LOPEZ.

Que Guerrero l'accepte et mon œuvre commence.
Mais il nous laisse seuls ; examinons ces lieux ;
Souvent une maison, aux regards curieux,
Révèle les secrets de celui qui l'habite ;
Sa demeure est un livre où sa vie est écrite.

Regardant autour de lui.

Quel austère séjour!... Quelle simplicité!...
On me l'avait bien dit, c'est de la pauvreté...
Mais aux séductions nul désir ne la livre ;

Regardant sur la table.

Tout est propre... rangé!... rien à tenter... Un livre!

Ouvrant le livre.

Ce qu'on lit dit parfois ce qu'on pense... C'est bien...
Mais c'est trop peu... Quoi!... rien, sur cette table, rien.
Serai-je donc forcé, moi... d'estimer un homme?

Il continue à regarder la table ; avec joie, trouvant un papier.

Lisant.

Voici la trace. Une hymne... « Au nouveau dieu de Rome,
Au grand Napoléon!... » C'est étrange ;... ce nom
Se retrouve partout où résonne un canon...
En Europe et dans l'Inde, au Caire et sur ses plages,
Roi des chefs policés, et dieu des chefs sauvages.
Il vient... Attends-moi là.

SCÈNE VII

GUERRERO, D. LOPEZ.

GUERRERO entre vivement, puis s'arrête et reconnaît don Lopez.

　　　　　　　　　Don Lopez! Je suis prêt.
Partons.

D. LOPEZ, froidement.

　　　Asseyons-nous un moment, s'il vous plaît.

GUERRERO, avec dédain.

Votre meute a forcé le loup : faites curée.

D. LOPEZ.

Où sont donc les chasseurs et la meute altérée ?

GUERRERO.

Pas de vains jeux de mots, Don Lopez, brisons là.
Je suis proscrit; voici ma tête, prenez-la.

D. LOPEZ.

Proscrit? Rien de plus vrai, car voici votre grâce.

Il lui donne un papier.

GUERRERO.

Ma grâce!... L'Espagnol pardonner à ma race!
M'épargner! A quel prix ?

D. LOPEZ.

　　　　　　　　Que vous accepterez.

GUERRERO.

Dans quel espoir ?

D. LOPEZ.

　　　　　　　Qu'enfin vous nous estimerez.

GUERRERO.

Je ne pourrai payer une si lourde dette,
Je refuse.

D. LOPEZ.

Pourquoi?

GUERRERO, avec force en lui rendant la grâce.

Pourquoi je la rejette?
C'est pour vous écraser que je l'accepterais.
Avez-vous de l'Espagne oublié les forfaits?

D. LOPEZ.

Monsieur!

GUERRERO.

Oubliez-vous qu'hier à Carthagenes
Vous avez massacré douze mille indigènes,
Massacré lentement, massacré par le fer,
Parce que le canon aurait coûté trop cher!

D. LOPEZ, avec irritation.

Votre cause eut aussi ses attentats.

GUERRERO.

La vôtre
A bien eu ses vertus.

D. LOPEZ fait un mouvement, puis se remettant.

Laissons-les l'une et l'autre.
Et revenons au point qui cause nos débats.

GUERRERO.

Je vous ai déjà dit que je n'en voulais pas.

D. LOPEZ, froidement.

Peut-être...

GUERRERO.

Qui vous peut faire dire peut-être?

D. LOPEZ.

Un mot.

GUERRERO.

Lequel?...

D. LOPEZ.

Un nom.

GUERRERO.

Pourrais-je le connaître?

D. LOPEZ.

Isabelle!

GUERRERO.

Isabelle!... Ah!... respect à ce nom...
Ma vie est à vous, soit;... mais pour mon âme, non!

D. LOPEZ, froidement.

Vous l'aimez.

GUERRERO.

D'où vous vient... qui vous permet de prendre
Le droit de le savoir?

D. LOPEZ.

L'espoir de vous défendre.

GUERRERO.

Vous?

D. LOPEZ.

Oui, moi...

GUERRERO.

Nous marchons, je ne puis le nier.
De secrets en secrets.

D. LOPEZ, allant à la fenêtre.

Ce n'est pas le dernier.

GUERRERO.

Voyons.

D. LOPEZ, allant à la fenêtre.

Quel monument, ici, voit-on paraître ?

GUERRERO.

L'église.

D. LOPEZ.

Elle est déserte ; eh bien, ce soir, peut-être...
Au seuil de cette église, au pied de cet autel,
S'avancera, l'œil fier et bénissant le ciel,
Une jeune Espagnole appelée Isabelle...

GUERRERO, avec douleur.

Isabelle !

D. LOPEZ.

Auprès d'elle, et non moins noble qu'elle,
Celui que le ciel même a nommé son époux,
Marchant...

GUERRERO, éclatant.

Son nom ?

D. LOPEZ, l'observant.

Son nom ?

GUERRERO.

Quel est cet homme ?

D. LOPEZ.

Vous

GUERRERO.

Qui ? moi !...

D. LOPEZ, vivement.

Votre aveu seul manque à votre alliance.

GUERRERO, avec trouble.

Moi!... dans une heure!... ici!... Don Lopez, par prudence,
Ne jouez pas avec le cœur de Guerrero!

D. LOPEZ.

Ne calomniez pas le cœur d'un hidalgo!

GUERRERO.

Vous osez dire encor...

D. LOPEZ, froidement.

Je vous dis qu'à cette heure
La famille du duc s'assemble en sa demeure,
Qu'Isabelle est près d'eux, qu'un contrat est dressé,
Qu'un seul nom reste encor qui n'y soit pas tracé,
Et que si Guerrero prononce une parole,
Isabelle est à lui...

GUERRERO.

Comment! elle, Espagnole!...
Moi, Mexicain!...

D. LOPEZ.

Il est une puissante main
Qui veut à l'Espagnol unir le Mexicain.

GUERRERO.

Le duc me hait.

D. LOPEZ.

Il est une voix souveraine
Devant qui disparaît et s'éteint toute haine.

GUERRERO.

En un instant!...

D. LOPEZ.

Il est d'impérieuses lois
Qui brisent tout obstacle et contraignent tout choix.

GUERRERO.

Qui put dicter ces lois?

D. LOPEZ.

Le prince, notre maître.

GUERRERO.

Qui me vaut sa faveur?

D. LOPEZ.

Qui?... Don Lopez peut-être.

GUERRERO.

Et qui de Don Lopez m'aurait gagné le cœur?

D. LOPEZ.

Son admiration pour un héros vainqueur.

GUERRERO, avec ironie,

Monsieur, à votre tour, excusez mon audace.
Quel perfide calcul me couvre cette grâce?...

D. LOPEZ.

Perfide?

GUERRERO.

Vaut-il mieux dire habile?

D. LOPEZ, avec hauteur.

Comment?

GUERRERO.

Ne nous emportons pas et parlons froidement.
Vous me croyez, j'espère, assez de modestie

Pour douter du transport de votre sympathie :
Un ennemi mortel, à tous les miens fatal,
Dit qu'il me veut du bien, donc il me veut du mal.
De quel plan ténébreux tentez-vous la fortune?
Je ne le sais pas bien, mais de deux choses l'une,
Ou bien c'est une fable...

<p style="text-align:center;">D. LOPEZ, tirant un papier et le donnant à Guerrero.</p>

<p style="text-align:center;">Une fable?... Tenez...</p>

<p style="text-align:center;">GUERRERO.</p>

Ciel! de sa main! « Venez! » Elle m'attend!... Venez!...
<p style="text-align:center;">Avec force.</p>
Venez!... Je n'irai pas!... Si la haine cruelle
Veut unir mon destin à celui d'Isabelle,
C'est afin de nous perdre en nous réunissant ;
Les présents de vos mains ont une odeur de sang.
Votre astuce a surpris, par quelque sourde trame,
Ce billet tentateur à cette noble femme ;
Et forçant notre amour à s'armer contre soi,
Veut m'attirer par elle, et la perdre par moi.
Quand vous parlez de ciel, je vois l'enfer derrière...
Votre rôle est joué, seigneur Lopez, arrière!

<p style="text-align:center;">D. LOPEZ.</p>

Ne nous emportons pas et parlons froidement.
Je veux vous perdre?... soit, mais où, quand, et comment?
En menaçant vos jours?... Nous tenions votre vie,
Et seul j'ai défendu qu'elle vous fût ravie.
En gagnant votre cœur?... doutez-vous donc de vous?
En forçant Isabelle à vous tromper pour nous?...
Isabelle, qu'ici Guerrero seul accuse,
Aurait bravé la force, ou déjoué la ruse.
Osez-vous craindre encor quand elle ne craint rien?

Votre amour est-il donc moins vaillant que le sien?..
Et quand elle vous dit...

<div style="text-align:center">GUERRERO, avec agitation.</div>

<div style="text-align:center">Rester? partir? Que faire?</div>
<div style="text-align:center">Avec inspiration.</div>

Mon pays ! mon amour !... Oh ! Dieu même m'éclaire !
Appelant.
Mon père...

<div style="text-align:center">D. LOPEZ.</div>

Qu'avez-vous?

<div style="text-align:center">GUERRERO, appelant avec force.</div>

<div style="text-align:center">Mon père !</div>

SCÈNE VIII

Les Mêmes, DAVALOS, entrant d'un côté, OZORIO, de l'autre.

<div style="text-align:center">DAVALOS.</div>

<div style="text-align:right">Quel danger?</div>

<div style="text-align:center">OZORIO.</div>

Qu'est-ce donc?

<div style="text-align:center">GUERRERO, à son père.</div>

<div style="text-align:center">Savez-vous quel est cet étranger?</div>

<div style="text-align:center">DAVALOS.</div>

Un ami.

<div style="text-align:center">GUERRERO.</div>

Don Lopez, le conseiller ministre.

<div style="text-align:center">DAVALOS.</div>

Lui !

####### GUERRERO.
Savez-vous son but?

####### DAVALOS.
Quelque dessein sinistre!

####### GUERRERO.
Il vient, au nom du duc, ici me proposer.....

####### DAVALOS.
Quoi?....

####### GUERRERO.
La main d'Isabelle.

####### DAVALOS.
O ciel! toi l'épouser!

####### GUERRERO.
Et savez-vous, enfin, comment je fais réponse?

####### DAVALOS.
Si je le sais!... Mon fils répond qu'il y renonce.

####### GUERRERO.
J'accepte.

####### DAVALOS, avec force.
Toi! jamais!

####### GUERRERO.
Ah! calmez cet effroi!
Je suis digne de vous, et suis digne de moi.
A Lopez.
Tout est donc préparé?

####### D. LOPEZ.
Tout!

GUERRERO.

Isabelle espère?
Le duc m'attend? J'y vais; j'y vais avec mon père.

DAVALOS.

Avec moi? quel projet?...

GUERRERO.

Vous me reconnaîtrez.
Partons.

D. LOPEZ, voulant le suivre.

Bien.

GUERRERO, l'arrêtant.

Non, monsieur; vous, vous demeurerez,

Don Lopez fait un mouvement de surprise.

Vous, ôtage et captif jusqu'à ce que je rentre.
Vous avez affronté le lion dans son antre;
Malheur à vous, si c'est pour vous jouer de lui!
Un pouvoir redoutable ici veille aujourd'hui,
Et si je ne dois plus revoir cette demeure,

A son père.

Vous n'en sortirez pas. Partons.

D. LOPEZ, froidement.

Soit, je demeure.

Ils sortent.

SCÈNE IX

D. LOPEZ, OZORIO.

D. LOPEZ, les suivant des yeux, avec joie.
Allons, le jeu s'engage..., et j'ai le premier point.
A Ozorio.
Le duc ?

OZORIO.
Il est parti.

D. LOPEZ.
Parti !

OZORIO.
Ne craignez point.
De ses ordres chargé, son fils le représente,
Et son fils a dit oui.

D. LOPEZ.
Que Guerrero consente,
Et je réponds de tout : l'amour, le convainquant,
De l'autel, pas à pas, l'amène à notre camp...
Si je pouvais gagner un tel bras à l'Espagne !...
Mais il refusera, son père l'accompagne.

OZORIO.
Son père ?

D. LOPEZ.
Est son soutien, sa force à chaque pas.
Son père...

OZORIO.
Et son honneur, ne le comptez-vous pas ?

D. LOPEZ.

Je le compte, mon cher, puisqu'ici je l'achète!..

OZORIO.

Quoi, nulle âme, à vos lois, ne s'est jamais soustraite?

D. LOPEZ, souriant.

Si! dans les premiers temps, plus d'un fit son devoir.
Mais notre long succès donne à notre pouvoir
Un air d'éternité qui pousse à l'inconstance,
Car la fidélité n'est que de l'espérance...

OZORIO.

Quelqu'un.

D. LOPEZ.

Qui vient donc là?

SCÈNE X

D. LOPEZ, OZORIO, LE TUEUR.

LE TUEUR, entrant vivement.
Voyant Lopez et Ozorio.

Guerrer... Chez Guerrero
Que font ces Espagnols?

D. LOPEZ, à part.

C'est un chef Llanero.

LE TUEUR, à part.

Avançons; ils ne sont que deux, et j'ai mon arme.

D. LOPEZ, à part.

Je suis armé, c'est vrai, mais j'ai bien quelque alarme;
Nous ne sommes que deux.

LE TUEUR.

Du calme, sondons-les.

D. LOPEZ, à part.

Il s'approche, attendons.

LE TUEUR, tirant son couteau.

S'ils cherchent des délais,

Il s'approche de Lopez, et l'interrogeant.

Je frappe. Libertad?

D. LOPEZ, après un moment d'hésitation.

Libertador! (A part.) J'espère.

LE TUEUR, interrogeant.

Bolivar?

D. LOPEZ, à part, avec crainte.

Ah! diable!...

LE TUEUR, tirant à moitié son couteau.

Hein?

D. LOPEZ, vivement.

Guerrero...

LE TUEUR, avec confiance.

C'est un frère...

A voix basse.

Il était temps. Voici ma main. Où donc est-il?

D. LOPEZ.

Absent.

LE TUEUR.

Pour tout le jour?

D. LOPEZ.

Peut-être.

ACTE II.

LE TUEUR.

Le péril
Est terrible et pressant. Si vous pouviez l'attendre ?

D. LOPEZ.

Je le puis.

LE TUEUR.

Dieu dit oui.

D. LOPEZ.

Dieu ?

LE TUEUR.

Vous devez m'entendre.

D. LOPEZ.

Très-bien.

LE TUEUR.

Les peaux de chèvre à minuit paraîtront.

D. LOPEZ.

Combien ?

LE TUEUR.

Cinq cents.

D. LOPEZ.

Cinq cents !

LE TUEUR.

Les feux éclateront.

D. LOPEZ.

Où donc ?

LE TUEUR, vivement, à voix basse.

Sur le sommet de la haute colline,
Porte du Nord, à l'heure où le soleil décline.

D. LOPEZ.

S'y rendre?

LE TUEUR.

Je viendrai. Tuer ou mourir.

D. LOPEZ.

Oui,
Mourir ou tuer.

LE TUEUR.

Bien! le jour vengeur a lui.

Il sort.

SCÈNE XI

D. LOPEZ, OZORIO.

D. LOPEZ, se promenant avec agitation.

Tous nos projets sont morts, tous nos plans disparaissent!

OZORIO.

Comment donc?

D. LOPEZ, se remettant.

Du sang-froid, les incidents se pressent.
Allons lentement.

OZORIO.

Mais...

D. LOPEZ, vivement.

Quoi! tu ne comprends pas
Que Guerrero recrée un parti, des soldats,
Que ce sont les pasteurs qui sont les peaux de chèvres,
Que ce soir, à minuit, va partir de ses lèvres
Le cri dévastateur, le cri sombre et fatal :
Vengeance! et que ce feu servira de signal?

OZORIO.
Qui vous apprit?

D. LOPEZ, montrant les papiers sur la table.
Ces plans; j'ai deviné le reste...

A lui-même.
Mais que faire? comment parer ce coup funeste?

OZORIO.
Prenez-le.

D. LOPEZ.
Pris, il faut qu'il soit décapité.

OZORIO.
Tant mieux!

D. LOPEZ, avec impatience.
Tuer! toujours tuer!... En vérité,
Ils n'ont tous qu'un moyen, quand quelqu'un les arrête :
Pour lui fermer la bouche, ils lui coupent la tête.
Que me sert de le perdre? il faut le conquérir.
J'ai besoin d'un grand homme, et non pas d'un martyr.

OZORIO.
Regardant par la fenêtre.
Quel bruit? C'est Guerrero, don Luis..., Isabelle...

D. LOPEZ.
Isabelle et son frère!... est-il seul avec elle?

OZORIO.
La famille les suit.

D. LOPEZ.
Dans quel but?

OZORIO.
Les voici.

SCÈNE XII

Les Mêmes, ALMÉRA, ISABELLE, la famille
du DUC, GUERRERO, DAVALOS, l'homme de
loi, tenant le contrat.

D. LOPEZ.

Pourquoi donc en ces lieux ?...

GUERRERO, avec gravité.

Il le fallait ainsi.

A Isabelle.

Vous allez prononcer sur notre vie entière :
Ce contrat est signé par vous, par votre frère,
Mais, quoique de ce coup mon cœur doive saigner,
Ce n'est qu'en ces lieux seuls que, moi, je puis signer;
Car seuls ils vous diront vos devoirs et la chaîne
Où vous vous engagez, ô fille de Chimène !

ISABELLE.

Parlez.

GUERRERO, la conduisant devant un tableau.

Jetez ici les yeux sur ce tableau :
La vierge du Mexique, un glaive sans fourreau,
La Liberté !... Ces traits et ce vivant symbole
Nous disent, Isabelle, une triste parole.
Nous sommes ennemis : parmi les oppresseurs
Dieu vous fit naître, et Dieu m'a mis dans les vengeurs.
Épouser Guerrero...

ISABELLE.

C'est éteindre la lutte,
C'est assurer vos droits.

ACTE II.

GUERRERO.

Mais qu'on nous les dispute,
Ne mettrez-vous donc point mon devoir en oubli?

ISABELLE.

Pourquoi vous ai-je aimé? pour ce devoir rempli.

GUERRERO.

Mais si j'étais forcé par le destin contraire...
De marcher..., j'en frémis..., jusque sur votre frère...
Pourrez-vous bien ne pas m'accuser de ces coups?

ISABELLE.

Je ne l'accusais pas lorsqu'il marchait sur vous.

GUERRERO, avec émotion.

Ce n'est pas tout.

D. LOPEZ, regardant Alméra.

Son frère est bien pâle!..

GUERRERO, avec émotion lui montrant la muraille.

Isabelle,
Ce lieu vous donne encore une leçon cruelle :
Voyez comme il est nu, pauvre..., eh bien! de vos jours
Telle est l'austère image, ô noble enfant des cours!
C'est plus que le besoin, c'est plus que la misère,
C'est la proscription avec sa suite amère,
L'exil, la mort peut-être... Ah! sondez votre cœur :
S'il faiblit un moment, dites-le-moi sans peur.
Vous perdre ici serait une douleur extrême,
Mais voir vos pleurs demain, ce serait la mort même.

ISABELLE, souriant.

Signez.

GUERRERO, avec exaltation.

Noble!... Mais non... oh! non! si jeune encor!

Le front encor paré du diadème d'or...
<center>Elle détache son bandeau et le jette.</center>
Je ne... Que faites-vous ?

<center>ISABELLE, souriant.</center>

J'anéantis vos craintes.
Hésitez-vous encore, et sont-elles éteintes?...
Osez-vous apposer votre nom près du mien ?
Voyez, de la duchesse il ne reste plus rien ;
Je ne vois plus qu'un fils..., une fille..., leurs pères,
<center>Avec affection et regardant Alméra.</center>
Leurs pères..., et deux cœurs confiants et sincères...
Qui promettent au Dieu des célestes amours
D'être tout l'un pour l'autre, en tous lieux et toujours.

<center>DAVALOS, prenant le contrat avec élan.</center>

Je signe...
<center>Guerrero signe à son tour, Alméra les suit des yeux.</center>

<center>D. LOPEZ, regardant Alméra, à part.</center>

Quel courroux dans ses yeux je vois luire!

<center>ISABELLE.</center>

O mon frère, à l'autel !...

<center>ALMÉRA, éclatant avec violence.</center>

L'autel? Nous, t'y conduire!
Nous, rendre grâce à Dieu de ce fatal hymen!
Non! Le prince exigea l'abandon de ta main,
Nous avons en sujets subi notre sentence,
Mais nos cœurs tout au moins sont hors de sa puissance...
Et c'est au nom d'un père armé de tous ses droits,
Au nom de tous les tiens, qui parlent par ma voix,
Que, vengeant, comme chef, l'honneur de ma famille,
Ma voix te répudie et pour sœur et pour fille !

ACTE II.

D. LOPEZ, avec force à Alméra.

Monsieur !...

ALMÉRA, interrompant.

Monsieur, jadis pour le traître Bourbon,
Charles-Quint aux Luna demanda leur maison;
Mon aïeul à ces lois s'empressa de se rendre,
Il prêta sa maison...; puis... il la mit en cendre,
Satisfaisant ainsi, Castillan qu'il était,
Ce qu'il devait au prince, et ce qu'il se devait.
On parle en Charles-Quint, j'imite notre père!
Il vous faut de nos cœurs l'idole la plus chère,
Prenez!... mais nous rompons à jamais tout lien
Avec qui put souiller notre honneur et le sien.

GUERRERO, avec colère.

Souiller ?...

ISABELLE.

Ah! par pitié!...

ALMÉRA.

Tu fais honte à ta race,
Ta race te rejette!

GUERRERO, à Isabelle.

Ah! venez!...

ISABELLE.

Grâce! grâce!
Mes parents! mes amis!...

GUERRERO, arrêtant Isabelle.

Laissez-les.

ALMÉRA.

Plus d'appui!
Tu voulais cet esclave, eh bien! va, cours à lui,

Mais seule, sans parents, proscrite; et je te laisse
Dans tout ton déshonneur et toute ta bassesse!

<small>Isabelle veut l'arrêter, il recule avec tous les siens.</small>

<center>GUERRERO.</center>

Et moi, je fais serment que je vous jetterai
Tremblants aux pieds du trône où je l'élèverai!

<small>Alméra sort avec sa famille.</small>

<center>D. LOPEZ, sortant aussi, à part.</center>

J'ai trouvé.

SCÈNE XIII

ISABELLE, GUERRERO, DAVALOS.

<center>ISABELLE, tombant sur un siége.</center>

Je succombe!

<center>GUERRERO.</center>

 O douleur! douleur! rage!
Elle! moi!... sous mes yeux subir un tel outrage!...
Et n'oser la venger!... Pauvre enfant! que de pleurs!
Et c'est pour moi, mon Dieu! pour moi tant de douleurs!

<small>S'approchant d'Isabelle, et avec la plus vive douleur.</small>

Pardon!

<small>ISABELLE, qui s'était caché le visage, relève la tête, et d'une voix qu'elle cherche à affermir.</small>

 Nous n'avons pas mérité sa sentence,
Ami, mettons la main sur notre conscience.

Sommes-nous criminels? Pour former ce lien,
Trompiez-vous votre père? ai-je trahi le mien?
Ne croyions-nous donc pas suivre une noble route!
Ah! nous sommes tous deux bien malheureux sans doute;
Mais dignes du mépris et de ces mots cruels?...
Non!... Ne pleurons donc plus comme des criminels.

<center>GUERRERO.</center>

Que dites-vous?

<center>DAVALOS, avec élan.</center>

 C'est Dieu qui vous unit lui-même!

<center>GUERRERO.</center>

Quoi! votre amour pour moi brave cet anathème!
Elle pleure.
Et... Mais ces pleurs, ces pleurs que dans vos yeux je vois...

<center>ISABELLE.</center>

Je n'en verserai plus,... je le veux...; je le dois...
Elle éclate en sanglots.
Ah! c'est affreux!...

<center>GUERRERO, la prenant dans ses bras.</center>

 Viens là!... viens, toi que tout repousse
Dans leur orgueil jaloux, que mon bonheur courrouce,
Ils ne t'ont rien laissé que ce cœur.

<center>DAVALOS, s'approchant d'elle.</center>

 Et le mien!

<center>ISABELLE, à Davalos avec empressement.</center>

Oui, oui, bénissez-nous, servez-nous de soutien,
Que mon oreille entende une voix paternelle
Qui ne soit pas terrible en nommant Isabelle,

Et, tombant consolante en mon cœur interdit,
Couvre, en nous bénissant, la voix qui nous maudit.

GUERRERO.

Isabelle! Isabelle! être vaillant et tendre!
Tous deux pour t'adorer, tous deux pour te défendre!
Et...

SCÈNE XIV

Les Mêmes, LE TUEUR, deux Llaneros.

GUERRERO, courant à lui.

Toi!... Tout est-il prêt?

LE TUEUR.

Tout est prêt et prévu.

GUERRERO, avec un accent de triomphe.

A Isabelle.

Ah! relève la tête, un seul jour aura vu
Ta honte et ta grandeur, l'insulte et la vengeance!

ISABELLE.

Que dites-vous?

DAVALOS.

Comment?

GUERRERO.

La guerre recommence!...

DAVALOS.

Mon fils!...

GUERRERO.

Tirez le glaive et jetez le fourreau,
La guerre éclate!... Eh bien! suis-je encor Guerrero?

DAVALOS.

Mais...

GUERRERO.

Ce soir le départ, cette nuit la bataille,
Demain, la liberté!

DAVALOS.

Mais contre leur mitraille
Quels canons auras-tu?

GUERRERO.

Ceux que nous conquerrons.

DAVALOS.

Leur fort te foudroiera.

GUERRERO.

Leur fort? nous le prendrons.

DAVALOS.

Vous n'êtes que cinq cents pour la noble entreprise...

GUERRERO.

Tant mieux! Ce qui nous manque est ce qui m'électrise.
Nous tentons un combat de géants et de dieux?
Il nous faut accomplir l'impossible?... tant mieux!...
Impossible! impossible! effroi des cœurs vulgaires...,
Mais rêve des grands cœurs et but des grandes guerres,
Viens donc, et souffle-moi cette indomptable ardeur
Que l'espoir de t'atteindre allume dans le cœur!

DAVALOS, à part.

Toujours la guerre!

GUERRERO, à Davalos.

Adieu!... je pars... je pars pour elle.

ISABELLE, avec trouble.

Partir?... déjà partir!...

GUERRERO.

De la force, Isabelle!

ISABELLE.

Oui, partez. Nous avons échangé, vous et moi,
Nos trésors les plus chers... Vous emportez ma foi,
Je garde votre nom... Allez, et si la tombe...

GUERRERO.

Moi ne pas revenir!... Est-ce que l'on succombe
Quand on a pour égide au milieu du danger
Isabelle à revoir et son peuple à venger?
Ah! ne regrette pas la brillante couronne
Que pour t'unir à moi ton amour abandonne :
J'en vais conquérir une, ô jeune front charmant,
Que l'art ne forma point d'or ni de diamant,
Mais qui brillera plus sur ta beauté sereine
Que le bandeau royal sur le front d'une reine.

A son père. Lui montrant le fond.

Vous, mon père, à la tour du Nord, par ce chemin.
Nous nous retrouverons à la porte d'airain.

Davalos sort.

Aux deux Llaneros.

Vous, avec vos pasteurs, hors des murs de la ville,

Au Tueur.

Près du bois de palmiers. Toi, porte de Séville;

<p style="text-align:right">Aux deux Llaneros.</p>

Lui montrant la porte secrète.

Le départ, à minuit!... Va donc. Suivez ses pas.

A Isabelle.

Et maintenant, partons.

SCÈNE XV

Les mêmes, D. LOPEZ.

D. LOPEZ, entrant.

Vous ne partirez pas...

GUERRERO.

Don Lopez!...

D. LOPEZ.

Qui pourra vous sauver, je l'espère...

GUERRERO.

Me sauver!...

D. LOPEZ, montrant la porte par où est sorti Davalos.

Votre père est arrêté...

GUERRERO.

Mon père!..
A moi, mon arme!...

D. LOPEZ.

Un mot, et ce fer tombera.
On conduit votre père au vieux fort Cisnéra.

GUERRERO.

Dans cet affreux tombeau! dans ce lieu de torture!

D. LOPEZ.

Ses jours seront sacrés... Mais au moindre murmure,
Au premier cri vengeur qui de vos lèvres sort,
A votre premier mot de révolte... il est mort!...

<small>Guerrero pousse un cri de désespoir et tombe anéanti sur un siége, Isabelle court à lui ; la toile tombe.</small>

ACTE TROISIEME

Un jardin. Au fond, une haie; une barrière au milieu; plus loin la plaine. Sur le devant, à droite et à gauche, un banc; un bouquet d'arbres près d'un de ces bancs; une bêche appuyée sur ces arbres. A gauche, une maison.

SCÈNE PREMIÈRE

ISABELLE, MUNOS, puis GUERRERO.

ISABELLE.

Votre maître est sorti?

MUNOS.

Dès le lever du jour.

ISABELLE.

Toujours errant et seul! Que ce petit séjour,
Hélas! depuis deux ans a vu d'angoisse amère!
Désarmé par l'arrêt qui menace son père,
Oisif... Mais le voici.

Sur un geste d'Isabelle, Munos sort.

GUERRERO, paraissant au fond, la tête penchée sur sa poitrine;
il tient à la main une fleur sauvage.

Pauvre petite fleur!
Sur ton roc blanchissant tu t'élevais sans peur;
Tu te croyais bien sûre au pied de ton abîme,

GUERRERO.

Tu ne te doutais point qu'il n'est désert ou cime,
Où n'arrivent les pas de l'homme qui se fuit.
_{Avec accablement.}
Ah!...

ISABELLE, s'approchant de lui.

Tu reviens bien tard, ami.

GUERRERO.

Quel est ce bruit?...
_{Avec affection.}
Toi!... Pardonne... Au milieu des âpres solitudes,
J'avais oublié l'heure et les inquiétudes.

ISABELLE.

Tu te fatigues : vois, ton front est abattu...
Tes yeux sont tout brûlants. Tu souffres donc? Qu'as-tu?

GUERRERO.

Souffrir?... non, je suis bien.

ISABELLE, à part.

Toujours cette parole...
_{Haut.}
Ce matin, parcourant la légende espagnole,
J'ai vu quelques beaux vers que tu ne connais pas.
Si je te les lisais?...

GUERRERO.

Des livres? j'en suis las.
Je te rends grâce, amie.

ISABELLE.

Auprès de l'avenue,
Le vice-roi, ce soir, doit passer en revue
L'armée et les vaisseaux tout prêts pour le départ,
Les étendards déjà flottent sur le rempart;
Veux-tu venir les voir?

GUERRERO, avec quelque agitation.

Une flotte? une armée?...
Mieux vaut de ce jardin la paix accoutumée...
J'aime la paix.

ISABELLE.

Parfois j'ai vu tes noirs soucis
Aux sons de la musique un moment adoucis.
Veux-tu que je te chante?...

GUERRERO, l'interrompant et lui saisissant la main avec force.

Oh! tendre, tendre femme!
Je devrais... Laisse-moi, tu déchires mon âme.
Laisse-moi seul.

ISABELLE, à part.

Encore plus amer aujourd'hui!

Comme par inspiration.

Qui pourrait le calmer?... Oh! lui peut-être, lui!

Elle s'éloigne doucement.

SCÈNE II

GUERRERO, seul.

Il prend la bêche comme pour travailler ; mais, s'appuyant dessus,
il dit, après un moment de silence :

De mon premier combat voici l'anniversaire.
Ce jour même, à vingt ans, ayant pour adversaire
L'invincible Rosas, et mes calculs pour moi,
Du sort d'un peuple entier je décidais en roi!
Du haut d'un mamelon, je suivais la bataille ;
Tout paraissait perdu, quand soudain ma mitraille

Éclate sur leur gauche, et moi, moi m'élançant,
<p style="text-align:right;">Apercevant sa bêche, la saisissant vivement.</p>
L'épée en main... Voilà mon épée, à présent.
Allons, allons, laboure, ô cheval de charrue !
Infernale pensée... ah ! tu n'es pas vaincue !...
J'ai gravi des rochers, j'ai déchiré mes mains,
De sueur et de sang j'ai trempé les chemins,...
Et tu survis toujours dans ce corps que j'épuise...
Il faudra bien qu'enfin le travail te réduise !
Il va se mettre au travail quand l'horloge sonne... Il s'arrête et écoute.
L'heure sonne... Un... deux... trois... Trois heures seulement!
<p style="text-align:right;">Sa bêche lui échappe.</p>
Dieu ! que c'est long un jour !... Silence ! isolement !...
Et rien autour de moi que ces grands arbres sombres,
Qui s'élèvent tout droits, muets comme des ombres.
Cette eau qui dort... cet air sans un souffle de vent...
Ce vaste ciel désert sans un seul cri vivant...
<p style="text-align:center;">Frappant son cœur.</p>
La mort... le vide... et là, le désespoir !...

Il tombe accablé sur un banc. Isabelle reparaît au fond.

<p style="text-align:center;">ISABELLE.</p>

<p style="text-align:right;">Je tremble.</p>

Elle va s'asseoir près de lui, et lui prend la main.

<p style="text-align:center;">GUERRERO.</p>

Te voilà ?

<p style="text-align:center;">ISABELLE.</p>

Je reviens.

<p style="text-align:center;">GUERRERO.</p>

<p style="text-align:center;">Plus triste, ce me semble.</p>

<p style="text-align:center;">ISABELLE.</p>

Il est vrai, sans ton fils près de toi je revien.

ACTE III.

GUERRERO

Mon fils ? Pourquoi ?

ISABELLE.

Quel autre, hélas ! te fait du bien ?

GUERRERO.

Ah ! je suis un ingrat d'oser me plaindre encore ;
Je veux... je veux chasser tout ce qui me dévore...
Parlons de lui.

ISABELLE, souriant.

Toujours de lui ?... cœur inconstant !
J'en dois être jalouse.

GUERRERO.

Oh ! non ; je l'aime tant,
Parce qu'il est ton fils.

ISABELLE, souriant.

Et parce que tu l'aimes.

GUERRERO, avec un accent profond.

C'est vrai, je sens pour lui des tendresses extrêmes !

ISABELLE.

Vous autres conquérants, vous êtes tous ainsi ;
Ce qui vous perpétue est tout votre souci.

GUERRERO.

N'as-tu pas remarqué qu'il ressemble à mon père ?

ISABELLE.

Moins grave.

GUERRERO.

Vous riez ; mais, orgueilleuse mère,
Vous triomphez à voir son air d'homme de cœur.
Il a l'œil de mon père et ta ferme douceur ;

Et, lorsque dans mes bras je le presse, il me semble
Que tous trois sur mon cœur je vous étreins ensemble.

ISABELLE, à part.

Il se calme.

GUERRERO.

Est-il là ?

ISABELLE, souriant.

Non... N'est-il pas ton fils ?...
Sitôt qu'un tambour bat, que passent des fusils,
Ne faut-il pas soudain que ce guerrier y vole ?
Peut-être il a voulu suivre la banderole,
Et voir...

GUERRERO, avec irritation.

Ignore-t-on que Guerrero défend
Qu'on montre ni fusils, ni glaive à cet enfant ;
Qu'il doit, au lieu de fer, savoir tenir l'aiguille ;
Que c'est comme une fille, en vêtement de fille,
Et non comme un soldat qu'il doit être élevé ?

ISABELLE, avec stupéfaction.

Quoi !...

GUERRERO.

Tout, depuis deux ans, ne t'a-t-il pas prouvé
Qu'ils le condamneront comme moi, que leur haine
Le liera comme moi d'une éternelle chaîne,
Qu'ils le feront manœuvre et bêcheur comme moi ?
O torture !

ISABELLE.

Des pleurs, mon Dieu !

GUERRERO, avec amertume.

Des pleurs ! pourquoi ?
Que me manque-t-il donc ? et pourquoi pleurerais-je ?

ACTE III.

N'ai-je pas ce jardin? ce toit qui me protége?
Parvulus at felix; car je lis les latins :
Nouveau bonheur à joindre à mes heureux destins!
Tout le jour à mon gré je promène ma course
De la source au palmier, du palmier à la source!
Le matin, je vais voir le soleil se lever,
Et j'admire, le soir, l'astre qui fait rêver.
Du bonheur idéal n'est-ce point là l'image
Que chante le poëte et que cherche le sage?...

<div style="text-align:right">Éclatant tout à coup et jetant la bêche.</div>

Trop heureux laboureurs!... Dérision! transports!...
Loin de moi! loin de moi! misérables trésors!...

<div style="text-align:center">ISABELLE.</div>

Guerrero!

<div style="text-align:center">GUERRERO.</div>

 Qu'on me laisse!

<div style="text-align:center">ISABELLE.</div>

 A tes pas je m'attache.

<div style="text-align:center">GUERRERO.</div>

Me laissera-t-on?

<div style="text-align:center">ISABELLE.</div>

 Non, ce que ton cœur me cache,
Je te l'arracherai, te dis-je, il faut parler.

<div style="text-align:center">GUERRERO.</div>

Mon cœur n'a rien à taire et rien à révéler.

<div style="text-align:center">ISABELLE, avec fermeté.</div>

Espères-tu tromper deux ans de chaste flamme,
Ou n'oses-tu fier tes secrets à mon âme?
Je ne suis qu'une femme, il est vrai, mais je suis
La femme qui t'a dit : Exilé, je te suis.
Ouvre-moi donc ton cœur, à moi qui suis toi-même :

S'il est quelque remède à ta souffrance extrême,
Je saurai le trouver; s'il n'en est pas, eh bien!
Tu souffres... j'ai le droit de souffrir..., c'est mon bien.

GUERRERO, vivement.

Ne te souvient-il plus des chaînes de mon père?...

ISABELLE.

Un autre mal te tue, un mal plein de mystère,
Un mal dont on dirait que tu rougis tout bas...

GUERRERO, avec trouble.

Se remettant un peu.

Moi?... Comment de ton sort ne rougirais-je pas?
Qu'es-tu? Que seras-tu? la femme d'un esclave.
Comme ta race altière en triomphe et me brave!
Ton Alméra surtout, comme en nous rencontrant
Il semble dire: eh bien! voilà ce conquérant,
Ce héros qui devait...

ISABELLE.

Non; d'autres coups te frappent.
Parfois de tels pensers des plus grands cœurs s'échappent,
Mais ils n'y vivent pas : parle, parle sans fard.
La femme de Brutus se blessa d'un poignard,
Afin que de sa foi son courage fît preuve;
Moi, du fer sur mon corps je n'ai pas fait l'épreuve,
Car je sais qu'Isabelle est digne de savoir
Tout ce que son époux est digne de vouloir.

GUERRERO, entraîné.

Entendant du bruit.

Je n'y résiste plus... écoute... Qui s'avance?

SCÈNE III

Les Mêmes, LE TUEUR.

ISABELLE.

Un pasteur.

GUERRERO, reconnaissant le Tueur.

Toi!...

LE TUEUR.

Moi-même.

GUERRERO.

Après deux ans d'absence!

LE TUEUR.

Le sang de mon fils crie encore.

GUERRERO.

M'avoir fui !

LE TUEUR.

Ce pays était mort, et toi mort comme lui.

GUERRERO.

D'où viens-tu ?

LE TUEUR.

De me battre.

GUERRERO.

Et depuis lors?

LE TUEUR.

Je tue.

GUERRERO.

Quel est ton chef ?

LE TUEUR.

Un homme, et non une statue;
Bolivar.

GUERRERO.

Quoi! tu viens des bords sanglants du Sud ?
Et que fait Bolivar ?

LE TUEUR.

Il bat le vieux Bermud.

GUERRERO.

Et Riberos ?

LE TUEUR.

Il bat Don Diaz.

GUERRERO.

Et Tornile ?

LE TUEUR.

Il bat Gusman.

GUERRERO.

Tous! tous!

LE TUEUR.

Toi seul es inutile.

GUERRERO, avec hauteur.

Tueur !

LE TUEUR.

Pas de courroux. C'est grave, écoute-moi.

GUERRERO.

Que veux-tu ?

LE TUEUR.

Bolivar m'envoie ici.

GUERRERO.

Pourquoi ?

ACTE III.

LE TUEUR.

Madrid est envahi, Napoléon y règne.
Frappons notre ennemi pendant que son flanc saigne.
Tremblant pour son pays, par Bolivar pressé,
Tout l'accable... Parais..., il succombe.

GUERRERO.

Insensé!...
Ce peuple est endormi.

LE TUEUR.

Réveille-le.

GUERRERO.

Cent hommes
Ne se lèveraient pas à l'instant où nous sommes.

LE TUEUR.

Frappe le sol du pied, la guerre en va sortir.

GUERRERO.

Me faire parricide, et mon père martyr!
Jamais! jamais!...

LE TUEUR.

Ta cause!

GUERRERO.

Et mon père?

LE TUEUR.

Ta cause!

GUERRERO.

Mais mon père sur qui leur haine se repose,
Mon père qu'ils tueront à mon premier élan.

LE TUEUR.

Hé bien! un homme mort...

GUERRERO.
Bête fauve, va-t'en.

LE TUEUR.
Tu refuses ?

GUERRERO.
Va-t'en.

LE TUEUR.
Soit donc : trahis ta cause...
Ton goût est d'arroser ta plate-bande... arrose.
Pendant vingt mois entiers l'on s'est passé de toi,
L'on s'en passera bien encore. Adieu. Pour moi,
Je dirai que j'ai vu le chef de la grande œuvre,
Transformé, cœur et corps, en jardinier manœuvré.

<div style="text-align:right">Il sort.</div>

SCÈNE IV

ISABELLE, GUERRERO.

GUERRERO.
Oisif ! oisif !

ISABELLE.
Cet homme attaquer Guerrero !

GUERRERO.
Que m'importent les cris de ce vil Llanero ?

ISABELLE.
A ta gloire insulter !

GUERRERO.
Ce n'est rien que ma gloire.

ISABELLE.

Comment !

GUERRERO.

Éclate donc, triste et fatale histoire!...
Et toi, qui sans frémir m'interroges ici,
Voici mon cœur ouvert... Viens donc et plonges-y!

ISABELLE.

Je tremble.

GUERRERO.

Dans mon sein se débat et m'accable
Une passion sombre, égoïste, coupable.

ISABELLE.

Coupable! Juste ciel !

GUERRERO

Mon père est enchaîné,
L'esclavage avilit mon peuple infortuné,
Eh bien! ce que je pleure et qui me desespère,
Ce n'est pas seulement mon pays et mon père:...
C'est mon essor brisé, c'est ce repos de mort,
C'est ma part d'autrefois dans les grands coups du sort,
Disons tout, c'est la guerre enfin, j'aime la guerre !
Au cri de liberté, je me levai naguère,
Mais la poudre en mon sang passa dans le combat,
Je partis patriote et je revins soldat !
L'homme devient si grand sur les champs de bataille!
Vivre au sein de la mort, défier la mitraille,
Dompter la faim, la soif, la peur, et ressentir
L'ivresse du joueur, l'extase du martyr!...
Et voilà le destin du vulgaire profane,
Du soldat... Mais le chef, l'âme qui guide et plane,
Le général qui voit, qui tient dans son pouvoir
Mille bras pour agir, mille cœurs pour vouloir,

Qui seul présent partout, et roi de la carrière,
Se sent vivre à la fois dans une armée entière,
Qui, semblable au soleil sur l'orage roulant,
Domine du regard ce tumulte sanglant,
Le gouverne,... et se dit à chaque ordre qu'il donne :
Du sort de l'univers je dispose, j'ordonne,
Je suis Dieu pour une heure!... Oh! qui vous a goûtés,
Sublime enivrement, sanglantes voluptés,
Vous appelle et vous suit partout d'un cœur avide,
Et vous laissez dans l'âme un insondable vide.

ISABELLE.

Et moi ?

GUERRERO.

N'accuse pas ma tendresse et ma foi :
Sans toi, je serais mort; je me tuais sans toi !
Un serrement de main, un regard, un sourire,
Ont cent fois en mon sein apaisé mon délire;
Mais le démon fatal s'est réveillé cent fois.
Pour vaincre son pouvoir, pour étouffer sa voix,
A genoux, j'implorai l'assistance suprême;
J'invoquai les vertus, l'honneur, les vices même....
Ainsi que les vertus, les vices m'ont trahi!

ISABELLE.

Quoi! par l'amour du jeu, quand soudain envahi...

GUERRERO.

Eh bien! le jeu, le jeu, ce fléau sans remède
Qui détruit tout, dit-on, dans le cœur qu'il possède,
Qui fait que l'on n'est plus ni père, ni mari,
Que l'on n'est que joueur, le jeu n'a pas tari
Un seul des pleurs amers où ma douleur se noie :
J'ai perdu sans regret, et j'ai gagné sans joie,

Et dans ces passions où je me suis sali,
J'ai trouvé le dégoût sans rencontrer l'oubli !

ISABELLE.

Malheureux !

GUERRERO.

Ce n'est plus une ardeur refrénée,
C'est toute ma jeunesse en mon sein déchaînée !
Depuis un mois surtout, depuis qu'en débarquant,
Cette armée a changé notre ville en un camp,
Je ne me connais plus ! ces canons que l'on roule,
Ces pas sur le pavé, ces clairons, cette foule,
Et cette odeur de poudre au loin remplissant l'air,
Tout m'enivre ! La nuit au cliquetis du fer,
Dans les destins du monde en espoir je m'élance !...
Mûri par la contrainte et deux ans de silence,
Mon génie énergique éclate en vastes plans ;
Ce sol ne suffit plus à mes desseins brûlants :
Je franchis l'Atlantique, et pour mon but sublime,
Je vais, je vais parfois jusqu'à rêver un crime !...

ISABELLE.

Un crime !... Toi !... Comment ?

GUERRERO.

N'insiste point, tais-toi !
Mais sur ton noble cœur presse-moi, soutiens-moi,
Réunis ce que j'aime et ce que je vénère,
Parle-moi de mon fils, parle-moi de mon père,
Et tous trois m'abritant dans vos bras protecteurs,
Mes anges, sauvez-moi des démons tentateurs !

SCÈNE V

Les Mêmes, D. LOPEZ, au fond.

D. LOPEZ, à part, au fond.

Allons!... De lui dépend tout notre sort peut-être !
Il faut qu'il soit à nous.

<div style="text-align:right">Il ouvre la barrière et entre.</div>

ISABELLE.

<div style="text-align:center">Qui donc ici pénètre ?</div>

Don Lopez !

GUERRERO.

Lui !

D. LOPEZ, approchant

Lui-même.

GUERRERO.

<div style="text-align:center">Ici, vous !...</div>

D. LOPEZ.

<div style="text-align:right">Autrefois,</div>

Auprès de vous déjà je suis venu deux fois,
L'une pour vous sauver, l'autre pour vous remettre

Montrant Isabelle.

Un trésor qui valait un souvenir peut-être.

GUERRERO.

Et la troisième fois, qui vous guide ?

D. LOPEZ.
Un devoir.

ISABELLE, à part.
Éloignons-nous.

Elle s'éloigne ; D. Lopez, qui le voit, fait un mouvement de satisfaction.

GUERRERO.
Parlez.

D. LOPEZ.
Le prince doit ce soir
Présenter à l'armée, aux yeux d'un peuple immense...

GUERRERO.
Son général futur, je le sais.

D. LOPEZ.
Je le pense.

GUERRERO.
Je sais même son nom.

D. LOPEZ.
Je ne crois pas.

GUERRERO.
Pourquoi?

D. LOPEZ.
Il m'importe.... passons... Mais notre vice-roi
De ses troupes d'abord fait ici la revue.

Désignant la plaine qui est derrière la haie.

GUERRERO, avec agitation.
Près de cette maison?

D. LOPEZ.
Oui, dans cette avenue.

GUERRERO.

Je m'éloigne.

D. LOPEZ.

Pourquoi?

GUERRERO.

Qu'aurais-je à faire ici?

D. LOPEZ.

De ces jeux belliqueux n'avez-vous nul souci?
Quel spectacle plus beau pour un homme de guerre?

GUERRERO.

Certe, et pour les enfants : mon fils n'en manque guère.

D. LOPEZ.

Est-ce vous qui parlez, vous, le triomphateur?

GUERRERO.

Vous vous en étonnez, vous, pacificateur?

D. LOPEZ, après un court silence.

Vraiment, vous me charmez par votre indifférence.
Vos maux... que je rêvais... troublaient ma conscience.

GUERRERO, souriant, à mi-voix.

Je ne la croyais pas si facile à troubler.

D. LOPEZ.

Mais, tranquille, serein, vous semblez étaler
Sur vos traits...

GUERRERO, avec hauteur.

Viendrait-on épier mon visage?

D. LOPEZ.

Non. Mais à ce bonheur, heureux de rendre hommage...

ACTE III.

GUERRERO.

Mon bonheur se suffit, et n'a pas plus besoin
De l'encens du flatteur que de l'œil du témoin.

D. LOPEZ, à part.

Ne pourrais-je arracher un seul cri de son âme?
Haut.
Pardon... Peut-être ici trop de zèle m'enflamme.
A part.
Ils tardent bien !
On entend une musique militaire et des instruments de guerre. A part.
Enfin !

GUERRERO, avec un léger tressaillement.

 Qu'entends-je ? quels accords ?

D. LOPEZ, négligemment.

Ah! quelque régiment qui va joindre son corps.
Il feint de s'éloigner de quelques pas, et observe Guerrero. La musique
continue.

GUERRERO, écoutant, et à part.

Ce bruit m'émeut toujours.

D. LOPEZ, l'observant.

 Son regard étincelle !
La musique s'approche.

GUERRERO, écoutant avec plus d'attention et à voix basse.

Je connais cette marche.

D. LOPEZ.

Il pâlit.

GUERRERO, toujours à part.

 Oui, c'est celle
Que l'ennemi jouait à mon premier combat.

D. LOPEZ, à part.

Il pâlit, j'en suis sûr.

<div style="text-align:right">La musique s'approche toujours.</div>

GUERRERO, à part.

Malgré moi mon cœur bat,
A ce grand souvenir de ma première gloire !

D. LOPEZ, à part.

C'est le moment... Allons !

<div style="text-align:center">Il descend d'un pas vers Guerrero, et s'adressant à lui.</div>

Quel beau chant de victoire !
C'est le chant des dragons de Rosas Montaigu.

GUERRERO, avec un cri étouffé.

Rosas ! c'était leur chef !... c'est lui que j'ai vaincu !
Ah ! le grand jour renaît tout entier !

<div style="text-align:center">La musique éclate avec plus de force. Don Lopez s'approche encore plus de Guerrero.</div>

D. LOPEZ.

Que naguère,
On vous eût vu frémir à ces accents de guerre !

GUERRERO, se contenant.

Oui, naguère !

D. LOPEZ, regardant par-dessus la haie.

Je vois flotter les étendards.

GUERRERO, à part.

Je voudrais les revoir !

D. LOPEZ, avec une sorte d'exaltation.

Leurs larges plis épars
Semblent à ces beaux chants se bercer dans la plaine..

<div style="text-align:center">A Guerrero.</div>

Quel spectacle ! Et penser qu'il vous agite à peine...

ACTE III.

Que vos rivaux vaincus s'approchent... qu'ils sont là!...
<center>Avec énergie.</center>
Qu'un coup d'œil vous rendrait... Les voilà! les voilà!
La musique éclate avec force.

<center>GUERRERO, emporté malgré lui.</center>

Ah! dût sous moi la terre entr'ouvrir ses entrailles,
Il le faut!

<center>D. LOPEZ, à part.</center>

Hennis donc, ô cheval de batailles!

<center>GUERRERO, s'élançant du côté des troupes.</center>

Grand souvenir!

<center>D. LOPEZ, l'arrêtant.</center>

O ciel! est-ce vous qui parlez?

<center>GUERRERO, revenant à lui, et avec véhémence.</center>

Qu'ai-je dit? qu'êtes-vous? qu'est-ce que vous voulez?
De quel droit dans mon cœur osez-vous donc descendre?
Qui vous permet de voir, de soupçonner, d'entendre,
De parler?

<center>D. LOPEZ.</center>

Ah! laissons ce langage emprunté;
Plus de voile entre nous, place à la vérité!
J'ai vu, j'ai vu jaillir le sang de la blessure,
Et je viens en sauveur pour guérir la torture.

<center>GUERRERO.</center>

Loin de moi!

<center>D. LOPEZ.</center>

Votre cri ne m'a rien révélé :
Je vous savais trop grand pour être consolé.
L'aigle a besoin du ciel, je le rouvre à ses ailes.

<center>GUERRERO.</center>

Vous!

19.

D. LOPEZ.

Où vont ces vaisseanx? ces troupes, où vont-elles?
Le savez-vous?

GUERRERO.

Oui! oui!

D. LOPEZ.

Dès demain, s'élançant...

GUERRERO.

Sur notre Bolivar!...

D. LOPEZ.

Oui! Peut-être... en passant...
Pour un jour! Il suffit, pour dissiper sa bande,
Qu'en quelque port voisin notre flotte descende!...
Mais quand les révoltés, au seul bruit de nos pas,
Se seront dans leurs bois dispersés sans combats...
Alors... alors,... rêvez, inventez une guerre
D'où peut-être naîtra le salut de la terre,
Pour laquelle César n'eût pas été trop grand.

GUERRERO, malgré lui.

Laquelle?

D. LOPEZ.

Pour rival, cherchez un conquérant
Dont le nom... Mais je n'ose en dire davantage...
Je rêvais un grand chef devant un grand ouvrage...
Mais je vous blesserais en poursuivant... Pardon :
Je m'arrête et me tais.

GUERRERO, avec force.

Où marchent-ils?

D. LOPEZ.

Non!... non!

ACTE III.

GUERRERO.

Répondez, où vont-ils?

D. LOPEZ.

Il faut que je réponde ?

Avec énergie.

En Espagne, sauver la liberté du monde!

GUERRERO, avec un cri involontaire.

En Espagne !

D. LOPEZ.

Pour elle, on y meurt aujourd'hui !

GUERRERO.

Ciel!.. en Espagne!.. contre...

D. LOPEZ.

Achevez... Contre lui[1] !
Contre l'homme invaincu, contre la grande épée
De tout sang libre et pur incessamment trempée.

Guerrero tressaille.

D. Lopez, plus vivement.

Je me disais : Il n'est qu'un génie indompté,
Qu'un fils de la nature et de la liberté,
Qui puisse de sa chute accomplir la merveille.
Pour lutter contre lui notre Europe est trop vieille;
Nos chefs civilisés, nos généraux muets,
Tremblent tous devant lui, disciples ou jouets.
Il faut que des forêts d'un nouvel hémisphère,
Le hardi nourrisson d'une sauvage terre,
S'élançant dans sa force et dans sa majesté,
Arrive...

1. On sait qu'en effet l'Espagne en 1809 était travaillée à la fois par ces deux terribles guerres, et qu'elle avait tout ensemble pour adversaires Bolivar en Amérique, et Napoléon en Europe.

GUERRERO.
Juste ciel!

D. LOPEZ.
Quel combat! D'un côté,
Le géant de la guerre et de la tyrannie;
De l'autre, ô liberté, brûlant de ton génie,
Ton jeune et fier David, qui, vengeur et soutien,
Sauve le nouveau monde en délivrant l'ancien!

GUERRERO.
O mes rêves!

D. LOPEZ.
Déjà sur vos pas, par avance,
Mon esprit m'élançait,... je me trompe,... s'élance.
Vos vingt mille soldats..

GUERRERO, malgré lui:
Vous n'en avez que dix.

D. LOPEZ.
Dix mille autres sont prêts dans le port de Cadix.

GUERRERO.
Vingt mille hommes!

D. LOPEZ.
Aux cris : Il arrive!... il arrive!...
Le peuple tout entier, accouru sur la rive...

GUERRERO.
Le peuple?

D. LOPEZ.
Il vous connaît.

GUERRERO.
Comment?

D. LOPEZ.
 Par ses revers.
GUERRERO.
Il ne lui faut qu'un chef pour vaincre l'univers!
D. LOPEZ.
Il vous crie : En avant! il vous suit en délire!
GUERRERO.
J'en fais des combattants...
D. LOPEZ.
 Des héros! Votre lyre.
Votre lyre frémit... Vers Madrid élancé,
Vous marchez sur César...
GUERRERO.
Se réveillant tout à coup.
 Je l'attaque... Insensé!...
Et Bolivar!... Moi!... moi!... le combattre!... moi, traître!
Attaquer mon pays!...
D. LOPEZ.
 Pour le faire renaître.
Le roi, libre par vous, délivrera ce sol,
Et des Américains, vous, sauveur espagnol...
GUERRERO, *éclatatant avec énergie.*
Tentateur, loin d'ici!... Je vois vos stratagèmes...
Vous voulez me corrompre avec mes vertus mêmes,
Et votre art infernal, déguisant l'attentat,
Derrière le héros me cache l'apostat!...
Je reconnais bien là votre odieuse race...
Loin d'ici!... Quel espoir vous guidait sur ma trace?
Que vouliez-vous? scruter, mesurer mes douleurs?...
Eh bien, regardez-les... Oui, je souffre,... je meurs...

Mais je descends de ceux dont pas un seul ne bouge,
Quand vous les étendez sur des lits de fer rouge,
Et dût le ciel vingt ans prolonger mon malheur,
Je ne fléchirai pas.

<blockquote>D. LOPEZ, à part.

Le trait est dans le cœur.</blockquote>

S'éloignant.

Laissons-le seul.

SCÈNE VI

<blockquote>GUERRERO, seul, se promenant avec agitation.</blockquote>

A moi, m'offrir ce pacte infâme !
Mais il se croyait donc déjà sûr de mon âme !
Ah ! d'indignation tout mon cœur a saigné !...
Allons, ne te mens pas,... tu n'es pas indigné ;
Tu pleures... il est vrai, mais des larmes de rage.
Quel tableau !... quel destin !... Déjà sur le rivage
Je me voyais armant, sauvant, affranchissant,
Et dans la grande Europe enfin apparaissant !...
Malheureux ! toi, marcher sur Bolivar, ton frère !...
Pour un jour... un seul ! Puis après ?... Quel adversaire !
Lui !... Devant ce grand nom je me sens frissonner !...
Lui !... l'attaquer !... le vainc... Je n'ose terminer...

<blockquote>A voix basse, après un moment de silence.</blockquote>

Si c'était mon destin pourtant ?... Que sont les hommes ?
Des instruments ! Si Dieu, Dieu, par qui seul nous sommes,
Comme il l'élut jadis, m'élisait aujourd'hui ?
Il est grand, mais ma cause est plus grande que lui.

Armé pour elle, armé du glaive de l'apôtre,
Représentant d'un monde et défenseur de l'autre...
Que dis-je? les sauvant tous deux par mes exploits...
Oui, tous deux, car Lopez a dit vrai cette fois;
L'Espagne ne peut rien refuser à ma gloire :
Tout mon pays renaît sauvé par ma victoire !

<center>Avec douleur.</center>

Et je reviens... A moi !... mon père !... mon honneur !...
Ciel ! le germe du crime est à peine en mon cœur,
Et déjà le poison en tout mon sang se glisse,
Et du vil corrupteur ma passion complice,
De ses sophismes même infectant ma raison,
Au nom du dévouement prêche la trahison !...
Ah ! je t'étoufferai, voix fatale et puissante !...
Si cette gloire au moins n'eût pas été présente !...
Mais la tenir ! n'avoir qu'à s'avancer d'un pas,
Et, s'arrachant le cœur, dire : Je ne veux pas !
Non, les enfers n'ont point de pareille torture !
Le crime,... la vertu,... la gloire,... le parjure,
Se disputent cette âme éperdue et sans loi...
O mon père !... mon père !... à moi !... veille sur moi !...

<center>Il tombe accablé sur le banc. D. Lopez a paru au fond,
pendant les derniers mots.</center>

SCÈNE VII.

GUERRERO, sur le devant, D. LOPEZ,
OZORIO, paraissant au fond.

<center>D. LOPEZ, bas à Ozorio.</center>

Quoi ! Davalos a fui de notre forteresse ?

OZORIO.

Il accourt vers son fils.

D. LOPEZ.

Il accourt?... Qu'il paraisse,
Et tout serait perdu... Dans le fond d'un cachot
Qu'on le plonge, et qu'il meure!...

Ozorio sort.

Allons, le dernier mot.
Lorsque le vase est plein, il suffit d'une goutte,
Il déborde, et le ciel met exprès sur ma route...

S'approchant de Guerrero.

Guerrero...

GUERRERO, relevant la tête.

Que veut-il?

D. LOPEZ.

Je viens pour vous.

GUERRERO.

Pour moi!

D. LOPEZ.

Partez!... partez!...

GUERRERO.

Partir?

D. LOPEZ.

Éloignez-vous.

GUERRERO.

Pourquoi?

D. LOPEZ.

De Bolivar, dit-on, vous cachez l'émissaire.

GUERRERO.

Que m'importe?

D. LOPEZ.

Alméra, votre haineux beau-frère,
Seul chef de la revue, et prompt à se venger,
Alméra vient ici pour vous interroger...

GUERRERO, avec colère.

M'interroger!...

D. LOPEZ.

Partez, évitez sa présence.
Enflé de sa nouvelle et superbe espérance,
Fier du commandement...

GUERRERO, avec un cri de rage.

Il commande!... lui! lui!

D. LOPEZ.

Si vous nous refusez, qui choisir aujourd'hui?...
Apercevant Alméra qui paraît au fond, suivi de quelques soldats.
Mais partez... Ciel! trop tard!...

GUERRERO.

Tant mieux! comme une proie,
Le ciel même en ce jour à ma fureur l'envoie!

SCÈNE VIII.

LES MÊMES, ALMÉRA, au fond, avec quelques officiers.

D. LOPEZ, souriant, à part.

La goutte d'eau.

ALMÉRA, à ses officiers.

Courez! ni pitié, ni merci!...
Saisissez, amenez Guerrero...

GUERRERO, allant à lui.

Le voici!...
De quel droit osez-vous...?

ALMÉRA.

C'est lui qui m'interroge!

GUERRERO.

Et vous me répondrez.

ALMÉRA.

Qu'à ce point je déroge!...

GUERRERO, avec ironie.

Déroger! et mon rang?... Ne vous souvient-il pas
D'Isabelle, héritière et fille de Lunas?

ALMÉRA.

Autrefois, sous ce nom, je connus une fille
Qui fit tache à l'honneur de sa noble famille
En oubliant son rang pour un aventurier.
Est-ce elle?

GUERRERO.

Si pour frère elle avait un guerrier
Que vainquit quatre fois l'aventurier vulgaire,
Qui, lion dans la paix, agneau pendant la guerre...

ALMÉRA, malgré lui, avec colère.

Se reprenant.

Malheureux! Je réponds à cet homme, je crois.
Ah! d'un prompt châtiment...

ACTE III.

GUERRERO.

Oui! voilà les exploits
Qui vous mériteront votre grandeur future.
Ce rang...

ALMÉRA,

Que je l'obtienne, et ma vengeance est sûre!

GUERRERO.

O fureur!...

ALMÉRA.

Vous deviez, vous en souvenez-vous,
Aux pieds de notre sœur nous humilier tous?

GUERRERO.

Taisez-vous!

ALMÉRA.

Vous deviez, d'une main souveraine,
La créer en un jour princesse et presque reine!...

Regardant autour de lui avec dédain.

Est-ce là le royaume à son orgueil promis?

GUERRERO.

Rien!... rien!

D. LOPEZ s'approche de Guerrero pendant qu'Alméra regarde autour de lui, et lui remettant le brevet de général.

Tenez.

GUERRERO, lisant.

O ciel!...

ALMÉRA.

Mes hautains ennemis
Tomberont, disiez-vous, écrasés sous ma gloire?

GUERRERO, froissant le papier entre ses mains.

La vengeance!

D. LOPEZ, bas à Guerrero.

Acceptez.

GUERRERO, à part.

Le crime!

D. LOPEZ, bas.

La victoire.

ALMÉRA.

Levez-vous donc, grand homme, écrasez-nous enfin!

GUERRERO, d'une voix éclatante.

Don Lopez de Silva, comte d'Albéracin,
Allez dire à celui qui règne et me désigne
Qu'on assemble l'armée et que Guerrero signe.

ALMÉRA.

Que veut dire?...

GUERRERO, lui montrant le papier.

Alméra connaît-il cette main?

ALMÉRA.

La main du vice-roi.

GUERRERO.

Bien. Et ce parchemin?

ALMÉRA.

Que vois-je? Le brevet de général suprême!

GUERRERO.

Le mien.

ALMÉRA, à D. Lopez.

Que dit-il?

D. LOPEZ.

Rien que la vérité même.

GUERRERO.

C'est à vous d'obéir, à moi de commander.
Vainement votre orgueil s'indigne, il faut céder;
Toujours vous fléchirez sous moi, c'est votre rôle.
Il manquait à ce titre un nom, une parole,
Je résistais encor,... c'est vous qui le scellez,
C'est vous qui me nommez général.

ALMÉRA.

Ciel!

GUERRERO, à D. Lopez.

Allez!

Se retournant vers Alméra.

Je vous l'ordonne, allez; votre chef vous l'ordonne.

ALMÉRA, brisant son épée.

Meurent avant ma haine, et l'Espagne et le trône!...

Il sort avec D. Lopez.

SCÈNE IX

GUERRERO, seul.

Je revis, je triomphe! Orgueil, vengeance, exploits,
Tous mes nobles instincts satisfaits à la fois!...
Respire enfin, mon cœur! Pensée, ouvre tes ailes,
Et vous, vastes desseins, conquêtes immortelles!...

SCÈNE X

ISABELLE, GUERRERO.

ISABELLE.

Tu t'es vendu !

GUERRERO.

Toi ! ciel !

ISABELLE.

Oui, vendu !

GUERRERO.

Dis vengé !

ISABELLE.

Ce n'est point par vengeance.

GUERRERO.

On m'avait outragé,
J'outrage !

ISABELLE.

Ce n'est point pour cet outrage infâme.

GUERRERO.

Je te rends tes honneurs.

ISABELLE.

Ce n'est pas pour ta femme.

GUERRERO.

De mon père captif je délivre le bras.

ISABELLE.

Ce n'est pas pour ton père... Ah! ne profane pas
Ces nobles sentiments qui sont encor ton culte,
Le devoir, la tendresse et l'horreur de l'insulte,
En les faisant servir de prétextes au mal !
C'est la soif des combats, c'est ton instinct fatal...

GUERRERO.

Hé bien! soif des combats, vengeance, amour, n'importe!
Quel motif me conduit et quel élan m'emporte,
Mon âme n'en sait rien et n'en veut rien savoir.
Mais je sais que le glaive est là, que du pouvoir
Le sceptre d'or m'attend et que je vais le prendre.

ISABELLE.

Tu ne le prendras pas.

GUERRERO.

 Qui peut me le défendre?

ISABELLE.

Moi.

GUERRERO.

 Toi.

ISABELLE.

 Te crois-tu donc sans devoirs envers moi ?
Et n'ai-je en ta pensée aucun titre sur toi ?
Je ne te parle point de rang ou de richesse,
D'honneurs quittés... un cœur vraiment plein de tendresse
Croit n'avoir rien perdu quand il a tout donné...
Mais c'est pour ta vertu qu'à toi je m'enchainai :
Ton honneur m'appartient aussi bien qu'à toi-même;
Tu n'en peux disposer sans mon aveu suprême,
Et tu n'as pas le droit, quoi qui te fasse agir,
De m'imposer un nom dont je puisse rougir!

GUERRERO.

Isabelle!

ISABELLE.

J'affronte et menace et colère...
Je sens que je te sauve!... O dieu! Qu'oses-tu faire?.
Déshonorer ton nom!

GUERRERO.

L'illustrer!

ISABELLE.

Devenir...

GUERRERO.

Un des dieux de ces temps et des temps à venir!...
Le sort en est jeté,... que le sort s'accomplisse!
Est-ce que je suis fait pour vivre en ce supplice!...

ISABELLE.

Mais trahir!

GUERRERO.

Pour subir le mépris des Lunas?

ISABELLE.

Mais trahir!... trahir!... Car tu trahis!... Ne crois pas
Des sophismes menteurs! Vois ton forfait en face!
Tu vas plonger ton bras dans le sang de ta race!
Ah! je tombe à tes pieds,... écoute mes sanglots.
Tu m'aimes, tu l'as dit... Respecte mon héros,
Rends-moi, rends-moi mon dieu, ne brise pas l'image
Que de toi dans mon cœur imprima ton courage,
Rends-moi mon Guerrero!

GUERRERO, l'écartant, mais d'une voix faible.

Non.

ACTE III.

ISABELLE.

Ne m'écarte pas,
C'est ton bon ange, ami, qui s'attache à tes pas;
La voix qui te conseille émane du ciel même,
C'est la voix de la femme aimée et qui nous aime.
Tu crois, tu crois courir à la gloire, au bonheur,
Non, à d'affreux tourments tu condamnes ton cœur!
Tu peux bien en un jour souiller ta renommée,
Rompre ta foi, changer de drapeaux et d'armée,
Combattre le pays que ton bras défendait,
Faire enfin hardiment tout ce qu'un traître fait,
Mais tu ne peux pas, toi, prendre l'âme d'un traître..
Ton honneur étouffé, mais tout prêt à renaître,
Demain...

GUERRERO.

Je ne veux plus de mon horrible sort,
Je n'en veux plus.

ISABELLE.

Demain l'inflexible remord!

GUERRERO.

C'en est fait,... j'ai promis... L'annonce en est semée,
Et le prince au palais m'attend avec l'armée.

ISABELLE.

Ils t'attendent, dis-tu? Eh bien donc, marches-y.
La gloire, la vertu t'attend près d'eux aussi.

GUERRERO.

Comment?

ISABELLE.

Merci, mon Dieu! je l'arrache à l'abîme.
Jadis quand un monarque avait commis un crime,

Il assemblait son peuple, et, seul, se présentant,
La corde au cou, vêtu d'un sac de pénitent,
Pieds nus,... il confessait son forfait à voix haute,
Et demandait à Dieu le pardon de sa faute...
Eh bien! cours au palais où le prince t'attend,
Et là, devant la foule et le ciel qui t'entend,
Du haut du dais superbe élevé pour ta gloire
Et qui te servira de trône expiatoire,
Dis-leur ton attentat, dis-le leur tout entier,
Sans voile, sans détour, sans te justifier,
Sans rien cacher des pleurs qui gonflent ta poitrine;
Déchire, foule aux pieds ce contrat de ruine,
Et, transformant ainsi l'apostat en martyr,
Cours surpasser ta gloire avec ton repentir!

GUERRERO.

Noble cœur!

ISABELLE.

Leur courroux nous proscrira sans doute,
L'exil va nous chasser errants de route en route,
Et notre enfant, frappé d'un arrêt éternel,
N'aura plus pour abri que le sein paternel,...
Mais nous lui laisserons, ce qui vaut mieux encore,
Un nom sans tache, un nom que tout le monde honore,

GUERRERO, troublé et détournant les yeux.

A ces accents, mon cœur à peine se défend.

ISABELLE.

Ta main tremble,... des pleurs... J'amène notre enfant...

Elle fait un pas pour sortir, on entend un coup de canon.

Ciel! quel bruit!

GUERRERO.

Le signal!

ISABELLE.

Fuis, fuis, ferme l'oreille!

GUERRERO.

Le signal, le canon!

ISABELLE.

Viens! fuis!

GUERRERO, éclatant.

Ah! je m'éveille!...
Je m'éveille à ta voix, noble et vieux compagnon!

ISABELLE, avec désespoir.

Guerrero!... j'en mourrai!...

GUERRERO, s'élançant.

Dieu m'appelle!

ISABELLE, l'arrêtant.

Non! non!
Je m'attache...

GUERRERO.

La guerre!

ISABELLE.

Écoute-moi.

GUERRERO.

La guerre!

Guerrero s'éloigne.

ISABELLE, éperdue, en s'attachant à lui.

Par pitié pour mon fils!... pour moi!... pour votre père!..,

Guerrero la repousse.

Vous nous déshonorez... Ici, toujours, partout...
Vous nous déshonorez!

GUERRERO.

La gloire expiera tout!...

Guerrero va pour s'élancer au dehors.

SCÈNE XI

Les Mêmes, DAVALOS, paraissant au fond.

GUERRERO, avec un cri de stupéfaction.

Mon père!

ISABELLE, avec un cri de joie.

Lui!... C'est Dieu qui le ramène!

DAVALOS, s'élançant vers Guerrero.

Aux armes!

GUERRERO, stupéfait.

Comment!

DAVALOS.

N'entends-tu pas au loin ces cris d'alarmes,
Le canon qui tonne?...

GUERRERO.

Oui!

DAVALOS.

Ce sont mes compagnons!
Nous avons tout brisé, chaînes et cabanons!
Le peuple à notre voix se soulève... Il t'appelle!

GUERRERO.

Il m'appelle!

DAVALOS.

Viens! viens!

ACTE III.

GUERRERO, éperdu.

O mon père!... Isabelle!

Les embrassant tous deux.

Mes sauveurs! Mes sauveurs!

Saisissant une arme.

Aux armes!

Avec un cri de joie.

Racheté!

Et la guerre... la guerre avec la liberté!

Il s'élance au dehors avec Davalos. — Isabelle tombe à genoux.
La toile tombe.

FIN DE GUERRERO.

DISCOURS DE RÉCEPTION

A. L'ACADÉMIE FRANÇAISE

DISCOURS DE RÉCEPTION

A L'ACADÉMIE FRANÇAISE

Deux motifs m'ont engagé à publier ce discours à la suite du recueil de mes lectures à l'Académie. D'abord il en est l'épilogue naturel, puis on y trouvera exposées théoriquement les idées sur la poésie et le style que j'ai essayé d'appliquer dans mes vers.

Messieurs,

Un de nos écrivains les plus distingués se félicitait, avec un juste orgueil, le jour de son entrée dans cette enceinte, de n'avoir jamais eu auprès de vous d'autres solliciteurs que ses ouvrages.

Je suis encore plus heureux que lui, Messieurs; car si mes divers travaux ont pu attirer votre attention, j'ai eu, pour les faire valoir à vos yeux, un avocat dont je suis bien plus fier que de ces travaux mêmes, un patronnage qui me touche autant que l'honneur de votre choix, je

veux dire le souvenir de mon père. Oui, je l'avouerai ; ce qui m'a peut-être été le plus sensible dans mon élection, c'est de penser que je ne la devais pas à moi seul, c'est d'en partager le succès avec ce protecteur toujours invisible et toujours présent, et de pouvoir enfin lui payer, grâce à vous, quelque peu de ce que je lui dois. Tous, en effet, nous avons pour devoir impérieux de soutenir, autant que nous le pouvons, le nom que nous a laissé notre père ; et un grand moraliste appelle ce devoir *la dette du fils*. Eh bien! cette dette, il me semblait, quant à moi, que je ne l'aurais jamais payée tout entière, tant que je ne serais pas monté à ce fauteuil. Jugez donc, Messieurs, si c'est du fond de l'âme que je vous remercie, puisque l'honneur que vous m'avez fait n'est pas seulement pour moi la plus glorieuse des récompenses littéraires, mais encore une véritable joie de conscience et de cœur.

La vie des poëtes est généralement plus féconde en émotions qu'en événements, et en vous parlant aujourd'hui, Messieurs, de l'écrivain que vous regrettez, de l'auteur de *Louis IX*, je n'aurai à vous retracer aucune de ces grandes catastrophes politiques qui élèvent la biographie à la hauteur de l'histoire. La poésie, l'art dramatique, le style, voilà le seul sujet de ce discours ; mais permettez-moi pourtant d'espérer que, dans ce sanctuaire des lettres, le récit d'une existence toute littéraire aura son intérêt et peut-être même son enseignement.

Les débuts de M. Ancelot furent faciles et heureux. Il arrive à Paris, jeune, gai, spirituel, assez pauvre pour être forcé de gagner par son travail tous les plaisirs de la richesse, assez riche pour échapper à toutes les angoisses de la pauvreté, ayant enfin du pain et du temps, le rêve idéal du poëte ; je veux dire du poëte à vingt ans : plus

tard, hélas! on demande un peu plus. M. Ancelot avait fait, au sortir du collége, une pièce de théâtre comme on les fait au collége ; il eut le bonheur de la perdre dans un naufrage, ce qui l'obligea à en faire une seconde, un peu meilleure, mais pas bien bonne, ce qui le détermina à en écrire une troisième. Cette troisième hérita de ses deux aînées ; car les travaux non publiés ne sont pas perdus : ils enrichissent et fortifient les œuvres qui suivent, à peu près comme ces sœurs dévouées qui augmentaient la fortune de leur frère en se faisant religieuses. *Louis IX* en fut la preuve ; et si ce premier ouvrage de M. Ancelot parut avec tant d'éclat, c'est qu'il n'était pas le premier.

Il n'est personne de nous qui n'ait pensé quelquefois à la révolution qui s'opère dans la vie d'un jeune homme, le jour où il obtient un grand succès au théâtre. M. Ancelot connut toute la joie de cette sorte de métamorphose. Le 5 novembre 1819, il était, en se levant, un obscur employé au ministère de la marine, riche de douze cents francs d'appointements ; et le soir, à minuit, il s'appelait l'auteur de *Louis IX*, c'est-à-dire qu'il avait des admirateurs, des amis, même des ennemis, bonheur qui d'ordinaire n'arrive que plus tard, mais qu'il posséda lui, tout de suite. Ces utiles ennemis le grandirent en l'attaquant. Leur animosité maladroite présenta le simple auteur d'une pièce de théâtre comme le poëte d'un grand parti ; on lui apprit qu'en écrivant sa tragédie il avait voulu embrasser la défense de l'autel et du trône. Le roi, qui le crut, offrit au jeune auteur une pension, qu'il accepta, et des lettres de noblesse, qu'il refusa. Il y avait quelque mérite dans ce refus, car on recherchait encore les titres... dans ce temps-là ; il y avait encore de la vanité, voire même des préjugés... dans ce temps-là ; tandis qu'aujourd'hui... oh! mon Dieu, aujourd'hui on ne tient guère à ce qu'un sou-

verain vous donne de lettres de noblesse : on se les donne
soi-même.

M. Ancelot ne s'arrêta pas à cet heureux début ; interrogeant tour à tour l'histoire d'Angleterre et l'histoire de France, les chroniques italiennes et les annales de la Russie, il ajouta chaque année, pendant dix ans, un succès nouveau, c'est-à-dire une tragédie nouvelle, à sa première tragédie.

La tragédie, je le sais, n'est pas en grand honneur auprès de certains esprits : elle a pourtant un mérite assez rare : c'est qu'elle a déjà été condamnée à mort deux ou trois fois, et qu'elle vit toujours.

Je me rappelle avoir assisté, vers 1830, à quelques premières représentations des ouvrages de l'école nouvelle. Quels transports, même avant le lever du rideau ! On déifiait Shakspeare, on attaquait Racine ; on criait : *Mort à la tragédie !* Qu'a-t-il fallu pour la faire renaître ? Un interprète digne d'elle. C'est qu'en effet la tragédie, tout aussi bien que la comédie et le drame, a sa raison d'être dans notre propre nature. Si la comédie et le drame représentent dans leurs tableaux le vrai et le réel, la tragédie se propose un autre objet qui ne nous est pas moins nécessaire, l'idéal. L'homme avec ses travers ou ses sentiments égoïstes ne lui suffit pas ; il lui faut l'homme et le héros, comme dans le *Cid*, ou l'homme et le citoyen, comme dans *Horace*, ou l'homme et le martyr, comme dans *Polyeucte*, ou l'homme et le prophète, comme dans *Joad*. La terre est le domaine de la comédie et du drame ; mais la tragédie, elle, a toujours besoin d'un coin de ciel. Quand elle représente nos passions, nos passions, s'idéalisant sous ses pinceaux, doivent y prendre je ne sais quoi de divin, tout en restant humaines. Il faut qu'aux accents de la muse tragique nous

nous sentions tout ensemble élevés au-dessus de l'homme, et cependant plus hommes que jamais; et je ne saurais mieux comparer l'impression produite en moi par les grandes œuvres de Sophocle ou de Corneille qu'à celle d'un homme qui, enlevé par un aérostat dans les plaines lumineuses de l'éther, contemple notre globe avec d'autant plus d'émotion qu'il plane et vogue au-dessus de lui, et qu'il emporte, au milieu des splendeurs sereines de l'infini, le souvenir de cette petite terre où l'on souffre et où l'on aime !

Seulement, de même qu'il est fort difficile de diriger un ballon, à cause de l'élément où l'on navigue, de même la conduite d'une tragédie est chose très-malaisée, parce qu'il n'y a pas là de terrain solide et fixe pour y poser des règles. En effet, les personnages que reproduit la muse tragique se rattachent généralement à des époques historiques fort anciennes, ou se perdent même dans les lointains fabuleux de la mythologie; d'où il suit que, séparé d'eux par une longue suite de siècles, le poëte ne trouve plus autour de lui aucune trace de leurs mœurs, de leur civilisation, de leurs usages, de leurs passions. Comment donc les peindra-t-il ? S'il s'agit de héros historiques, les récits, les témoignages du passé pourront lui venir en aide, et quoique la science moderne, avec ses incessantes découvertes de correspondances et de manuscrits, nous refasse les grands hommes tous les vingt ans, le poëte peut, pour les peindre, sortir de son siècle et se transporter dans le leur ; mais quand il est question d'un personnage des temps héroïques ou mythologiques, que parti prendre? Il n'y a pas de mémoires contemporains ou de lettres authographes qui nous représentent fidèlement Phèdre, Oreste ou Myrrha; où donc le poëte moderne cherchera-t-il son modèle pour les représenter?

21

Interrogera-t-il son propre cœur, ou imitera-t-il seulement les poëtes anciens? Fera-t-il abstraction de toutes les idées, de tous les sentiments dont les progrès de la civilisation ont enrichi l'humanité, et qui l'animent, lui aussi? ou bien, rattachant son œuvre à son siècle, cherchera-t-il à y intéresser ses contemporains en faisant entrer quelque chose du cœur humain de son temps dans les personnages des temps passés?

Trois hommes de génie semblent s'être chargés de répondre à cette question : ce sont Eschyle, Sophocle et Euripide. Tous trois ont traité un sujet antique, même pour eux : le meurtre de Clytemnestre par son fils. Voyons si ce qu'ils ont fait ne nous dira pas ce que nous avons à faire.

Eschyle commence, et dans son œuvre, un peu rude comme son époque, ce meurtre nous apparaît comme l'exécution d'une sentence, et d'une sentence divine. Pas d'hésitation de la part du fils, pas de pitié! Sa mère a tué son père; elle doit mourir, et lui seul doit la frapper. Ce n'est pas un assassin, ce n'est pas même un vengeur; c'est quelque chose de plus inflexible encore et de plus froid : c'est un juge.

Sophocle vient ensuite, et, quoique peu d'années le séparent de son maître, le temps a marché pendant ces années, et avec le temps l'art, et avec l'art l'âme humaine, qui a déjà des instincts de délicatesse, et, si je puis m'exprimer ainsi, des nuances nouvelles de moralité. Le sentiment public fait hésiter Sophocle devant cette terrible vengeance; il se sent comme forcé de la racheter en prêtant au meurtrier des doutes, des anxiétés; bien plus, il cherche à atténuer le crime en le répartissant entre deux personnages, et à côté d'Oreste, qui frappe, il crée Électre, qui conseille et qui dirige. Il n'a pas osé faire peser

la responsabilité d'une telle action sur le fils tout seul.

Vient enfin Euripide, et voilà qu'avec lui, c'est-à-dire avec son époque, la résolution parricide se complique encore plus d'angoisses, d'incertitudes, de terreurs, de remords; et déjà commence à nous apparaitre l'image du fils vengeur tel que le conçoit le monde moderne, le fantôme de ce pâle Hamlet, qui succombe sous le poids de la punition dont il est l'instrument.

Eh bien! ne vous semble-t-il pas, Messieurs, que ces illustres maîtres nous ont tracé la route? Ne nous disent-ils point par leur propre exemple : Voulez-vous être vraiment poëte : inspirez-vous des idées de votre époque! Si en effet l'artiste met quelque vie dans ses ouvrages, d'où la tire-t-il, sinon de son propre cœur? Et ce cœur, de quoi est-il formé, de quoi s'émeut-il, de quoi s'indigne-t-il, sinon de ce qui forme, de ce qui émeut, de ce qui indigne les hommes de son temps? Certes il ne s'agit pas ici de prêter à Antigone ou à Oreste, à Hécube ou à Ariane, les subtilités de sentiment et les délicatesses fugitives de passion que la mode crée et détruit chaque jour et dans chaque pays. Non, ce ne serait pas les agrandir, ce serait les défigurer! Mais, nés de l'imagination, ces êtres poétiques appartiennent à l'imagination; représentations idéales de certains sentiments généraux, l'amour, l'amour maternel, la jalousie, la vengeance, ils doivent, pour en rester les modèles vivants, profiter de tous les grands développements que la marche des âges a ajoutés à ces sentiments mêmes; c'est-à-dire que, flottant dans les vastes et communes régions de la poésie, au-dessus de toutes les petites circonscriptions de lieux et de temps, ils doivent vivre de la vie des siècles et non de la vie des jours, demeurer antiques en devenant modernes!

C'est ce que Racine a si merveilleusement réalisé dans le personnage de Phèdre ; Phèdre est toujours grecque par le tour, par l'image, même quand elle est chrétienne par le cœur ; et s'il est vrai qu'Hippolyte ressemble un peu trop à un jeune seigneur de la cour de Louis XIV, c'est encore là une leçon que le poëte nous donne, en montrant dans le même ouvrage ce qu'il faut faire, et, que sa grande ombre me pardonne, ce qu'il faut éviter.

M. Ancelot, qui, lui, me pardonnerait, j'en suis sûr, de l'avoir oublié un moment pour la tragédie, puisa ses inspirations dramatiques à une autre source que les récits mythologiques ou légendaires ; entraîné, sans doute, par le mouvement général qui portait alors les esprits vers l'étude de l'histoire, il tira, comme nous l'avons dit, tous ses sujets des annales du moyen âge ou de la renaissance; seulement, par un contraste assez singulier, quoiqu'il fût très-classique, à ce qu'il croyait, il suivit, non pas le grand art du XVIIe siècle, mais la brillante école d'un poëte étranger, qui a apporté dans la tragédie historique plus d'imagination que de profondeur ou de vérité. En effet, il y a diverses manières de traduire l'histoire sur la scène, et Schiller représente, à cet égard, toute autre chose que Corneille ou Racine, et même que Shakspeare.

Shakspeare n'a qu'un but, la peinture des caractères ; ce qu'il cherche dans les événements, ce sont les hommes, et il lui suffit d'une page de Plutarque pour faire revivre Jules César, Coriolan et Brutus, comme il n'a besoin que de quelques lignes de légendes pour créer Otello, Hamlet et Roméo.

Tout autre est le système de nos grands tragiques : l'objet de leurs drames historiques est la mise en lumière d'une idée morale. Fénelon reprochait à Corneille de n'avoir pas représenté Auguste assez simple de langage et de

mœurs : c'est que Corneille visait plus haut qu'à mettre Suétone en vers ; il voulait peindre l'âme du vieil empereur aux prises avec sa première tentation de clémence ; et si *Britannicus* et *Cinna* sont peut-être les chefs-d'œuvre de notre scène, c'est qu'ils nous montrent, l'un, comment un despote sort du crime, et l'autre, comment il y entre !

Schiller, lui, n'atteint ni à la vérité historique de Shakspeare, ni à la profondeur morale de Corneille ; ce n'est pas qu'il n'en sache beaucoup plus en histoire que le premier, et en philosophie que le second ; mais son génie l'entraîne malgré lui vers les situations théâtrales et les rencontres pathétiques. Pour obtenir un effet de théâtre, il ne craindra pas de réunir, dans des scènes fort belles sans doute, mais impossibles moralement, impossibles historiquement, Marie Stuart et Élisabeth, Guillaume Tell et Jean le Parricide, Philippe II et le marquis de Posa. Bien plus, par une nouvelle infidélité qui tient encore à son imagination, il fait presque toujours de ses divers personnages des êtres semblables à lui ; ils sont poétiques comme Schiller, éloquents comme Schiller, passionnés comme Schiller ; seulement cette poésie, cette éloquence, cette passion sont si sincères dans le grand artiste allemand, qu'elles communiquent à ses personnages une vie qui n'est pas la leur, mais qui est de la vie cependant ; c'est comme un flot de son sang qu'il leur infuse, et qui, tout étranger qu'il leur soit, n'en anime pas moins leur visage et n'en fait pas moins battre leur cœur.

Tel est le système qu'à son insu peut-être, et avec les différences qui séparent le talent du génie, M. Ancelot a suivi dans la composition de ses tragédies historiques. *Ébroïn, Fiesque, Olga, Elisabeth*, et, plus tard, *Maria Padilla*, se recommandèrent vivement à l'attention publique par une piquante variété de sujets, par une recherche

heureuse de situations dramatiques, par une habile com-. binaison d'effets de théâtre; et, sur la foi de tant de succès, M. Ancelot, en 1829, marchait d'un pas égal à la fortune, à la gloire et à l'Académie, quand tout à coup éclatent deux révolutions : l'une politique, l'autre littéraire. La première emporte tout l'édifice de fortune du pauvre poëte, supprime sa pension, lui ravit son emploi, disperse ses admirateurs; la seconde fait tomber la forme même de l'art qu'il cultivait; et à trente-cinq ans, dans toute la force du talent et dans toutes les joies de l'espérance, il voit renverser à la fois les deux objets de son culte : le trône et la tragédie! Le coup était cruel; M. Ancelot le soutint avec une énergie véritable. On lui brisait sa plume de poëte tragique dans la main : il se fit poëte satirique; on l'exilait du Théâtre-Français : il se réfugia au Vaudeville; et tandis que tant d'écrivains s'épuisent en efforts impuissants pour se créer une existence littéraire, il prouva, lui, qu'à force de talent et de volonté on peut s'en créer deux. J'avouerai même que, soit sympathie pour le courage qui a dicté son volume de poésies, soit que le poëte, exalté par son malheur, exaspéré par l'injustice de ses ennemis, ait trouvé dans sa souffrance des accents que sa muse heureuse ne connaissait pas; j'avouerai, dis-je, que ses satires me semblent supérieures à ses tragédies, même pour le style. Certes, l'auteur de *Louis IX* est véritablement habile dans l'art d'écrire; mais son talent ne révèle-t-il pas plutôt un poëte qu'un écrivain dramatique? La langue du poëme, de l'ode, de l'épître, est une langue écrite; la langue du théâtre doit être à la fois une langue écrite et une langue parlée; l'élégance, l'harmonie, la propriété des termes, la richesse du coloris y sont des qualités indispensables, mais insuffisantes; il y faut, avec tout cela, et peut-être avant tout cela, le son

de la voix humaine. Lisez *le Misanthrope, Athalie, Britannicus ;* ne croyez-vous pas entendre la parole même de l'homme? Comme ce langage est vivant, et pourtant poétique! Comme il s'imprègne profondément du caractère de chaque personnage, tout en gardant la marque du génie du poëte! Comme l'ont senti... par quel art merveilleux, je ne puis le dire; comme l'ont senti que c'est toujours Joas ou Athalie, Alceste ou Célimène qui parle, et que pourtant c'est toujours Racine ou Molière qui les fait parler! L'écrivain de génie, au milieu des personnages qu'il anime, est tout à la fois lui et eux. M. Ancelot n'a dérobé, ce me semble, à nos maîtres que la moitié de leur secret; mais cette moitié lui a suffi pour assurer à ses tragédies un rang très-distingué. Mais dans ses épîtres et satires, il se montre vraiment poëte, parce qu'il y est vraiment homme. C'est son âme elle-même qui parle; il est ému, blessé, indigné. Ses vers à M. Paul Duport sur le vaudeville, ses vers à sa sœur sur leurs souvenirs d'enfance, et surtout son épître à l'ingénieux auteur de *Picciola*, sont remarquables par une vigueur d'accent, une sincérité chaleureuse, et souvent une familiarité énergique, qui font vibrer les mots de sarcasme comme des mots partis du cœur. Quand on est jeune, l'injustice humaine vous arrache des larmes; quand on devient vieux, elle vous fait sourire. Démocrite, qui rit toujours, n'est peut-être autre chose qu'Héraclite... à cinquante ans. M. Ancelot arriva assez vite à cette phase de gaieté triste et de scepticisme railleur qui lui a inspiré plusieurs de ses morceaux les plus piquants, et aussi quelques-unes de ses plus amusantes boutades. Il avait pour habitude d'écrire chaque matin douze vers, ni plus, ni moins. Un de ses amis lui dit un jour : «Douze vers!... douze vers!... Mais enfin s'il vous en vient un treizième qui soit bon?—

Eh bien! répondit-il, tant pis pour lui !... » Ce mot nous peint à merveille un côté de l'esprit de M. Ancelot, esprit plein de saillies, d'imprévu, et qui, on le comprend, trouva très-bien sa place dans cette carrière de vaudevilliste où j'ai hâte de le suivre, car il y fut entraîné par une influence aussi touchante que légitime.

La révolution de juillet avait renversé sa fortune; ses satires et ses épîtres, toutes poétiques qu'elles fussent, n'étaient guère propres à la relever, et la gêne, que dis-je? la pauvreté le menaçait. Heureusement la Providence avait placé près de lui un de ces soutiens dont notre prétendue force virile a tant besoin, et *elle* lui dit, car on devine de qui je veux parler, elle lui dit avec ce mélange d'émotion et de bon sens pratique qu'on ne trouve guère que chez les femmes : « Nous voilà pauvres, et notre fille grandit. Pourquoi n'emploieriez-vous pas votre esprit à lui faire une dot? — Je n'ai pas d'esprit!... — Par exemple! — Non, vous dis-je, je n'ai pas d'esprit, je n'ai que du talent, ou tout au plus un peu de génie. — Qui peut le plus peut le moins. — Mais que voulez-vous que je fasse? — Des nouvelles, des contes. — Des contes! En prose !... » Cet... *en prose* disait tout. Il refusa, non par une crainte chimérique de son incapacité, mais par orgueil de poëte. Il lui semblait que c'était déroger que d'écrire des nouvelles, et que ses filles aînées, ses œuvres tragiques, ne lui pardonneraient jamais de leur donner de telles sœurs d'un second lit. Mais il avait affaire à ce qu'il y a de plus heureusement obstiné au monde, une mère qui veut assurer l'avenir de son enfant; cette mère imagina donc d'écrire elle-même une nouvelle, et la signa du nom de l'auteur de *Louis IX*. La nouvelle eut un grand succès; on en fit au signataire des compliments qui, pour être en prose, ne lui en plurent pas moins. Elle s'en aperçut, et

un soir elle lui raconta un sujet de vaudeville. Le sujet était ingénieux ; la tête de l'auteur dramatique se monta, et séance tenante ils se mirent à disposer ensemble la marche et l'ordre des scènes, si bien que, quand la soirée fut finie, le plan était achevé. Mais ce plan, ce n'était pas tout de le faire, il fallait le remplir. Elle lui proposa alors d'écrire, elle, les rôles de femmes, pendant qu'il écrirait, lui, les rôles d'hommes. L'offre lui sourit, et de cette association résulta, dans leur œuvre, un mérite tout particulier, une sorte d'accord du genre masculin et du genre féminin, qui charma le public et ouvrit à M. Ancelot toute une carrière nouvelle de succès. En effet, c'est alors qu'il eut le mérite de créer ce que l'on a nommé depuis la *comédie en poudre*, c'est-à-dire la peinture dramatique des mœurs de la Régence et du règne qui l'a suivie. Voilà pourtant où les révolutions conduisent les poëtes ; on commence par chanter Louis IX, et on finit par chanter Louis XV ; enfin, c'était toujours de la littérature monarchique ;... c'était surtout de la littérature fort agréable, car *Madame du Barry, le Régent, Madame d'Egmont, Madame du Châtelet,* sont autant d'ouvrages charmants à voir, charmants à lire, où le soin d'une exécution toute littéraire s'allie heureusement à la vivacité du mouvement théâtral, et qui font grand honneur à M. Ancelot, quoiqu'il les ait composés en partie avec des collaborateurs.

Cette sorte de création en commun, qu'on appelle la collaboration, occupe aujourd'hui une grande place dans l'art dramatique français ; quelques esprits sérieux s'en étonnent ou s'en effrayent ; pour moi, j'ai dû une amitié trop précieuse à ce genre de travail pour ne pas voir avant tout son heureuse influence sur les écrivains et sur le théâtre modernes. Il faut le dire, le théâtre n'est plus

ce qu'il était; le public est devenu tout ensemble mille fois plus facile et mille fois plus exigeant. Écrivez votre pièce en prose ou en vers, en un acte ou en cinq ; qu'elle se passe en dix ans ou en un jour, dans l'histoire ou dans la Fable, dans la fantaisie ou dans la réalité, peu importe au spectateur! il vous permet tout, même d'être régulier, même d'être vertueux ; mais en revanche, il vous demande impérieusement de le faire rire, pleurer ou penser. Là-dessus, pas de quartier; vous aurez beau vous écrier que votre pièce est construite selon toutes les règles de l'art, que votre style est d'une pureté académique; il vous renverra à l'académie, qui ne vous recevra pas toujours, et pour lui il s'en tient à la définition de Molière dans *la Critique de l'École des Femmes* : la seule règle dramatique, c'est de plaire. Mais cette règle, combien devient-elle plus difficile à observer par cela même qu'elle est la seule, et que l'on a pour juge ce public parisien à la fois si avide d'émotions et si délicat. Il faut, pour le satisfaire réellement, une réunion de qualités très-diverses, et il y a peu d'esprits, même parmi les plus distingués, en qui cette réunion se rencontre. Les uns ont l'imagination qui invente, et manquent de l'art qui dispose et développe ; les autres rencontrent des mots heureux, et ne peuvent pas conduire une scène; ceux-ci font parler à merveille leurs personnages, et ne savent pas les faire agir ; ceux-là ont de la sensibilité et n'ont pas de goût, cette qualité précieuse qui ne donne pas les succès, mais qui empêche les chutes. Eh bien! que toutes ces intelligences distinguées, mais incomplètes, restent isolées, et, après quelques essais malheureux, elles tomberont dans le découragement ou dans la stérilité agitée; elles iront grossir le nombre de ces esprits inquiets qui, sentant ce qu'ils valent et ne comprenant pas ce qui leur manque, épuisent

toute leur vie en efforts impuissants, et finissent par se
consumer dans le chagrin, la misère et quelquefois la
haine. Mais qu'ils s'unissent au contraire, et, par cette loi
admirable qui fait qu'en association un et un font trois,
leurs qualités se fortifieront, leurs défauts s'atténueront, et
leur vie deviendra à la fois utile pour les autres et char-
mante pour eux. Je dirai plus, ils satisferont ainsi à un
de leurs goûts les plus vifs, comme Français. Qu'y a-t-il
en effet de plus français que notre besoin d'entrer en per-
pétuelle communication d'idées et de sentiments avec les
autres, de comprendre leurs opinions à peine exprimées,
de mûrir les nôtres en les exprimant, et de nous élever
souvent au-dessus de nous-mêmes par ce vivifiant échange
de pensées qui se complètent en s'associant ou en se con-
tredisant? N'est-ce pas là ce qui fait de nous le peuple
le plus causeur et le plus sociable. Or, qu'est-ce que la
collaboration? Une causerie sur un sujet donné. Qu'est-
ce qu'une comédie faite à deux? C'est de la sociabilité...
en cinq actes. Nous sommes donc intéressés, ne fût-ce
que par patriotisme, à défendre cette forme de travail,
qui, sans étouffer aucun esprit vigoureux, a vivifié tant
de talents secondaires, renouvelé plus d'un talent supé-
rieur, et qui, pour dernier bienfait, répand dans l'Eu-
rope entière l'esprit, les mœurs et les sentiments de la
France. Si en effet l'art dramatique français règne partout,
si l'on ne représente à Saint-Pétersbourg, à Madrid, à
Naples, à Londres, à Vienne, et même en Amérique, que
des ouvrages français, à qui le devons-nous? A la collabo-
ration, qui, décuplant le nombre des productions ingé-
nieuses et même originales, permet seule à l'imagination
de la France de devenir, pour ainsi parler, l'imagination
du monde.

Ces réflexions, toutes nationales qu'elles sont, n'empê-

cheront pas que le public n'accorde toujours, et avec grande raison, la première place aux œuvres signées d'un seul nom, et que vous-même, Messieurs, vous ne leur réserviez très-justement vos suffrages ; et pourtant il me revient à ce sujet un souvenir que je vous demande la permission de vous citer.

Un écrivain, que vous devinerez sans que je vous le nomme, sachant à quel prix s'obtenait le titre si enviable de votre confrère, entreprit seul un ouvrage en vers... une tragédie antique. Soins, recherches, temps, il n'y épargna rien ; et lorsque, après deux ans de travail, il eut achevé son ouvrage, il le soumit au jugement de plusieurs arbitres forts compétents, dont quelques-uns ne vous sont pas inconnus, Messieurs. Ces auditeurs lui donnèrent mieux que des éloges ; ils lui donnèrent des conseils. L'un lui indiqua un heureux mouvement pour le héros : ce héros s'appelait Jason ; l'autre lui signala une faute de composition ; un troisième le mit sur la trace d'un développement nouveau ; tous enfin lui apportèrent une critique ou une idée, et il se servit si bien de tout que le résultat final,... je ne vous l'aurais pas dit il y a un an,... le résultat fut que je n'ai jamais eu autant de collaborateurs que dans cette pièce, que j'ai faite tout seul. C'est qu'en effet, Messieurs, tout est collaboration dans la vie. Quel est l'inventeur qui n'ait pas eu un prédécesseur ? Quelle est la pensée nouvelle qui ne soit pas fille d'une pensée antérieure ? Tu te vantes, pauvre artiste, de tes romans, de tes comédies ; mais ce personnage que tu appelles une création, tu l'as emprunté à tes souvenirs d'enfance ; ce mot touchant, tu l'as trouvé sur les lèvres d'un ami ; ce trait, qu'on applaudit comme un trait de génie, n'est qu'un trait de dévouement, et c'est ta mère qui te l'a fourni !... Laisse donc là ton orgueil, ou plutôt trans-

forme-le en reconnaissance, et dis-toi, avec Marc-Aurèle :
Rien n'est tout à fait à nous, ni dans nos mérites, ni dans
nos travaux, et ceux que nous aimons sont pour moitié
dans tout ce que nous faisons!

J'arrive, Messieurs, à un des moments les plus heureux
de la vie de M. Ancelot, je veux dire celui où il fut admis
parmi vous. D'abord, s'il est vrai, comme on l'assure, que
l'attente d'un bonheur ajoute beaucoup à sa vivacité,
M. Ancelot dut être bien heureux de son titre d'académi-
cien, car, grâce à une suite de circonstances fortuites, il
s'écoula onze ans entre sa première candidature et son
élection. Ajoutons bien vite que, si l'Académie tarda aussi
longtemps à l'élire, elle regretta beaucoup d'avoir autant
tardé, une fois qu'il fut élu; car, personne, dit-on, n'ap-
porta dans vos réunions plus d'esprit, de verve et de ma-
lice permise. C'est qu'en M. Ancelot était avant tout un
esprit gai, railleur et un peu épigrammatique. Tant qu'il
fut candidat, il fit une foule d'épigrammes contre les aca-
démiciens; quand il fut académicien, il en fit contre les
candidats, surtout contre les candidats critiques, qui
avaient mal parlé de ses ouvrages; contre ceux-là, sa verve
était inépuisable. Mais, par une réserve bien rare, quoique
ces épigrammes ne montent pas à moins de trois cents et
qu'elles fussent presque toutes très-spirituelles, il ne vou-
lut jamais en publier une seule; imprimer une épigramme,
c'eût été, à ses yeux, changer une malice en une mé-
chanceté.

M. Ancelot vous a dû, Messieurs, un bonheur encore
plus réel que le plaisir, si vif pourtant, et si bien senti par
lui, de votre commerce; vous lui avez donné la dernière,
la plus pure de ses joies littéraires; ou plutôt, je me
trompe, vous avez fait plus : vous avez effacé pour lui
toute une longue suite de regrets amers et d'espérances

brisées, par l'éclat imprévu d'un dernier succès. Grâce à vous, il a fini sa carrière comme il l'avait commencée, par un triomphe.

Ce fait mérite de nous arrêter quelques moments, tant il peint au vif les douleurs amères et profondes attachées souvent à ce brillant titre de poëte, tant surtout le dénoûment honore M. Ancelot, comme homme de talent et comme homme de cœur.

Chaque profession a sa maladie particulière; les ouvriers peintres sont menacés de l'empoisonnement; les fondeurs en verre, de la cécité; les tisserands, des maladies de poitrine : il y a pour l'homme une cause de mort dans tout travail qui le fait vivre. Or la profession des lettres a aussi son fléau, fléau d'autant plus redoutable qu'il ne s'attaque pas seulement à notre corps ou à notre santé physique, mais parfois même à notre caractère. Permettez-moi de laisser ici de côté les phrases de convention et les déguisements habituels de la pensée. Oui! la profession des lettres a vainement pour objet l'étude de ce qu'il y a de plus grand dans le monde, après le bien, le beau; il faut le dire, c'est souvent un état malsain pour l'âme. La vanité qu'il surexcite, l'ardeur d'imagination qu'il suppose, les qualités mêmes qu'il exige, amènent presque forcément à leur suite un besoin de succès et une émulation fiévreuse qui dégénèrent bien vite en amertume, pour peu qu'on se voie déçu dans ses espérances de gloire. Qu'est-ce donc quand, cette gloire, on la perd après l'avoir possédée? Qu'est-ce surtout quand on voit un artiste comme soi, un émule, être tout seul ce qu'on était avec lui, régner sans partage là où l'on régnait à côté de lui, et s'enrichir, ce semble, de tout ce qui vous échappe? L'âme alors se révolte, perd la direction d'elle-même, et passe malgré elle du découragement à l'irrita-

tion, presque à l'animosité! Eh bien! le hasard, par une sorte de cruauté, semblait prendre plaisir à pousser, à contraindre le cœur de M. Ancelot à ces douloureux sentiments! Cet émule, avec lequel il avait débuté dans la vie et dont il avait partagé tous les succès, cet émule continuait ses triomphes, et, lui, Ancelot, il voyait tout à coup s'arrêter les siens; cet émule était applaudi par toute la jeunesse, et lui, Ancelot, il n'entendait plus autour de son nom que des paroles de malveillance; cet émule siégeait à côté de vous, et lui, Ancelot, il était toujours sur le seuil; cet émule se voyait adoré par sa ville natale, et lui, Ancelot, fils de cette même ville, honneur de cette même ville, il n'y rencontrait qu'indifférence, froid accueil et parfois hostilité. Enfin, en août 1830, M. Ancelot donne à l'Odéon une tragédie pleine de talent, de beaux vers, de situations dramatiques, le meilleur de ses ouvrages, peut-être, *le Roi fainéant,* et les jeunes gens, arrêtant la pièce au second acte, font tomber le rideau... devinez à quel bruit! au bruit des sifflets? Non, cherchez quelque chose de plus cruel encore, au bruit des vers de cet éternel rival, au chant de *la Parisienne!* Avouons-le, il y avait là un coup bien poignant, une souffrance bien cruelle, d'autant plus cruelle, que celui qui la causait en était innocent, que c'était le meilleur de tous les hommes, que M. Ancelot le savait, lui rendait justice, et que par conséquent il s'en voulait de lui en vouloir, qu'il se le reprochait jusqu'à en rougir, jusqu'à en pleurer... Oui, en pleurer! Un jour, un de ses amis va le voir. L'auteur du *Paria* venait de donner un ouvrage dont on opposait malignement le triomphe à la chute du *Roi fainéant.* Le cœur tout blessé de ce continuel et douloureux parallèle, M. Ancelot amène malgré lui l'entretien sur ce nouveau succès de son heureux rival; l'ami en parle avec enthousiasme :

le poëte pâlit! Que faire? Revenir sur ses louanges? C'était impossible! Interrompre brusquement l'entretien? C'était dire au poëte : J'ai vu ta pâleur. L'ami continue donc, mais en termes plus froids, plus enveloppés. Peine inutile! Le malheureux ne l'entendait plus, ou plutôt il entendait sous ces éloges si réservés toutes les cruelles paroles de comparaison qu'il avait recueillies depuis huit jours, et avec un accent de colère concentrée il s'écria : « Dis donc « tout de suite que c'est un homme de génie, et que moi « je ne suis qu'un manœuvre. — Mais mon ami! — « Donne raison à tous ceux qui m'attaquent et qui l'exal- « tent! — Mais, écoute-moi, il a son talent, et tu as le « tien. — Non! non! je n'ai pas de talent, moi, je ne sais « rien, je ne suis rien... pas même pour toi! Oh! je m'en « suis bien aperçu! Je vois bien que chaque jour je dé- « chois dans ton esprit, que je perds ta sympathie, ton « affection... — Mon ami! mon ami! — Que c'est lui que « tu aimes!... Et si tu es venu, c'est pour observer mon « chagrin et aller ensuite t'en réjouir et t'en moquer avec « lui! » Jusque-là son ami avait cherché à le calmer; mais, à cette parole cruelle, il se leva et se dirigea vers la porte, décidé à ne jamais revoir un homme qui l'avait ainsi méconnu. Mais, arrivé sur le seuil, il se sent arrêté par le bras; il se retourne et il voit le poëte pâle, fondant en larmes, et lui disant d'une voix entrecoupée : « Pardonne-moi! pardonne-moi! Je suis un ingrat! je suis un insensé!... Mais je suis si malheureux!... » Oh! que de plus inflexibles lui jettent la première pierre; mais pour moi je ne puis que le plaindre! le plaindre de toute mon âme, et souffrir avec lui!... Ou plutôt, non, je me trompe, il ne s'agit ni de souffrir ni de le plaindre; ce qu'il faut, Messieurs, c'est l'admirer et vous remercier; car, ce désespoir, vous l'avez changé en allégresse; ces larmes de

colère, vous les avez converties en larmes de joie ; et lui, il a racheté cette animosité secrète et involontaire par le plus touchant et le plus fraternel des hommages... Ah! je n'aurais jamais eu la force de commencer un tel récit si je n'avais eu ce dénoûment pour le finir!

Casimir Delavigne, je ne crains plus de le nommer maintenant, Casimir Delavigne venait de mourir ; le Havre lui avait voté une statue, ainsi qu'à Bernardin de Saint-Pierre ; vous voulûtes, Messieurs, vous associer à ces deux inaugurations solennelles, et vous nommâtes à l'unanimité, pour vous représenter, M. Ancelot. Aussitôt tout change en lui et pour lui ; plus d'esprit de rivalité, plus d'amer regret ; il n'a désormais qu'une pensée, prendre sa revanche contre lui-même en célébrant dignement celui que vous regrettiez ; et dès le lendemain, lui, Ancelot, il est à l'œuvre ; dès le lendemain il commence un dithyrambe en l'honneur de Casimir Delavigne, et, comme si le doux et fraternel sentiment qui le remplissait dès lors tout entier eût élevé son talent à une hauteur inaccoutumée, jamais, même aux jours de sa glorieuse jeunesse, il n'avait trouvé d'accents plus purs, plus inspirés ; il devient l'égal de celui qu'il célèbre. Le 7 août il arrive au Havre avec la députation : un nouveau bonheur l'y attend. Ces compatriotes dont la froideur lui avait toujours été si douloureuse, touchés alors de le voir venir comme le panégyriste de leur cher poëte, l'accueillent en amis. Il parcourt ces rues, ce port, ces belles côtes d'Ingouville, où son enfance avait été si heureuse, mais que, depuis, l'indifférence de sa ville natale lui avait comme gâtés, et à chaque pas ce sont des visages bienveillants qui lui sourient, des paroles d'admiration qui l'entourent. Il paraît au lieu de la cérémonie, il lit ses vers, et soudain éclatent de toutes parts les applaudissements les plus passionnés ;

la voix publique unit son nom au nom de Casimir Delavigne : il a retrouvé son pays! il a retrouvé sa gloire! Et comment?... En chantant cette gloire ennemie qui avait si longtemps obscurci la sienne! C'est lui qui donne à son rival sa dernière couronne, et c'est son rival qui lui donne, à lui, son dernier succès; la Providence les réconcilie dans l'éclat d'un triomphe qu'ils se doivent l'un à l'autre, et le pauvre poëte tombe éperdu dans les bras d'un ami en s'écriant : « Ah! j'emporte du bonheur pour tout le reste de ma vie! »

Hélas! ce ne fut pas pour longtemps! Atteint depuis plusieurs mois par un mal qui ne pardonne pas, M. Ancelot entra, presqu'à partir de ce jour, dans une de ces longues maladies chroniques qui tarissent notre sang goutte à goutte, nous enlèvent aujourd'hui une force, demain une faculté, le surlendemain un goût, ne nous permettent d'aller voir encore les arbres et le ciel que pour nous convaincre que rien de tout cela ne peut plus nous ranimer, ni souvent, hélas! nous charmer; car ce mal désenchante même de ce qu'il laisse,... et, lorsqu'il se décide à nous prendre, il n'emporte plus en nous qu'une sorte de spectre où il ne reste rien de la vie que la crainte de la mort. On aurait eu peine à reconnaître l'auteur brillant et jeune encore de *Fiesque* dans ce vieillard prématuré, qui allait chaque jour s'asseoir tristement sous les beaux ombrages des Tuileries, ou qui, le soir, se traînait jusqu'au foyer du Théâtre-Français, comme pour y chercher l'écho affaibli des bravos, et un souffle lointain de cette atmosphère brûlante qui consume et qui fait vivre! Retourné au Havre peu de temps avant sa fin, il entendit un de ses compatriotes, qui montait avec lui dans la voiture publique, dire à mi-voix et avec bonne grâce : « Voilà M. Ancelot qui vient prendre mesure

pour sa statue! » Le poëte mourant ne vit dans cet hommage qu'un présage de mort. Il se pencha vers son ami en lui disant : « Tu entends! » et rentra chez lui frappé au cœur. Qui eût pu prévoir qu'un jour on le désespérerait en lui parlant de sa statue?

De retour auprès de sa femme et de sa fille, il dut à leurs tendres soins, et aussi aux marques de votre amitié, Messieurs, quelques dernières consolations, et s'éteignit le 7 septembre 1854, après trente-cinq ans de travail, de succès et de luttes, ayant écrit plus de quarante mille vers, qui, presque tous, ont été lus, ayant composé plus de quatre-vingts pièces de théâtre, qui, presque toutes, ont été applaudies, et n'ayant pourtant pas laissé peut-être tout ce qu'on pouvait attendre de lui. C'est qu'avec tant de dons précieux, avec de l'esprit, de l'imagination, de l'invention dramatique, M. Ancelot n'avait pas ce dont les hommes de génie même ne peuvent se passer, un sentiment profond et un amour réel de son temps. Sans doute ses épîtres et ses satires peignent souvent en traits vifs et précis les mœurs du XIXe siècle; mais l'observation s'y arrête aux surfaces, et ne devient jamais cette sympathie émue et pénétrante qui s'associe à toutes les idées sérieuses d'une époque, et s'intéresse avec elle et comme elle aux grandes questions qui l'agitent, l'éducation, la famille, le sort de tous. Cette lacune se fait surtout sentir dans son élégante épître intitulée *les Femmes*. Nulle part son talent ne s'est montré plus facile, plus harmonieux, plus élégant; mais nulle part non plus, ce me semble, cette élégance ne s'est plus trompée de date. A voir comme, dans un sujet si présent, le poëte se rejette toujours vers le passé, on dirait qu'il est contemporain de tous les temps, excepté du sien. Sans doute il est très-permis de chanter l'empire des femmes sous la chevalerie, et de peindre les

nobles dames du moyen âge distribuant devises et rubans aux vainqueurs des tournois, mais n'y a-t-il pas quelque chose de plus réellement poétique et de plus vivant à nous parler des femmes de nos jours, à nous dire ce qu'elles sont aujourd'hui, ce qu'elles pensent aujourd'hui, ce qu'elles souffrent aujourd'hui? et là encore, au lieu de les comparer éternellement à des anges, ou à la colombe qui apporte le rameau d'olivier, l'artiste ne doit-il pas chercher des inspirations plus profondes et plus sérieuses dans la peinture de leurs devoirs, de leurs luttes, des difficultés sans nombre qu'elles rencontrent dans la vie, de la place qu'elles peuvent prendre ou qu'elles ont prise dans la société actuelle? C'est ce que l'on désire plus qu'on ne le trouve dans l'œuvre de M. Ancelot. Il décrit en vers pleins de grâce et de couleur les succès des femmes dans les arts, et il ne dit pas leur part immense dans le plus grand fait de notre civilisation, l'amélioration du sort des classes pauvres; il loue nos femmes poëtes, nos femmes auteurs, et certes il était bien là dans son droit, mais il ne dit pas qu'à l'imitation de cette grande dame chrétienne, qui fonda le premier hôpital connu dans le monde, les femmes de nos jours ont établi, à force d'active compassion, une sorte de ministère de la charité, et que, pendant que nos inventeurs font chaque jour presque autant de découvertes que nous avons de désirs, elles ont créé, elles, presque autant de sociétés de secours que nous avons de misères. Enfin, et c'est là le point qui m'étonne le plus, M. Ancelot adresse cette charmante épitre à sa fille, et ce nom seul ne lui donne pas la pensée de considérer les femmes sous leur noble et touchant aspect de filles, d'épouses, de sœurs, de mères; il n'aborde, en un mot, aucun des côtés sérieux de cette question si sérieuse, la famille moderne. Ici, Messieurs, je touche, je le sais, à un sujet

fort délicat; le seul mot de famille moderne peut surprendre et effaroucher certains esprits sérieux, qui regardent la famille patriarcale comme un modèle presque divin ; pour eux, ce que nous appelons progrès est une véritable décadence; si vous leur parlez, par exemple, de l'amélioration du sort des femmes, ils vous répondent que cette amélioration n'est qu'une immoralité, et la preuve, disent-ils, c'est que les femmes sont aujourd'hui beaucoup moins soumises à leurs maris qu'au bon vieux temps. J'avoue que, sur ce dernier point, ils n'ont pas complétement tort. Vous vous rappelez les vers d'Arnolphe à Agnès :

> Du côté de la barbe est la toute-puissance !
> Et ce que le soldat dans son devoir instruit
> Montre d'obéissance au chef qui le conduit,
> Le valet à son maître, un enfant à son père,
> A son supérieur le moindre petit frère,
> N'approche pas encor de la docilité,
> Et de l'obéissance, et de l'humilité,
> Et du profond respect où la femme doit être
> Pour son mari, son chef, son seigneur, et son maître.

Il faut bien le confesser, les femmes de nos jours ne sont plus tout à fait aussi obéissantes que cela. Je crois même qu'elles goûteraient peu cette loi du XIIe siècle, rapportée par Beaumanoir, et qui permettait à un mari de battre sa femme, *pourvu que ce fût modérément.* Je conviendrai encore, si l'on veut, que, sous le prétexte fort légitime qu'elles sont les égales de leur mari, et que, par conséquent, elles doivent avoir la moitié des droits, la moitié du pouvoir, quelques-unes d'entre elles confondent la partie avec le tout, et deviennent, je ne sais comment, les maîtresses absolues de leurs maîtres ; mais ce sont là

des exceptions très-rares, et qui n'empêchent pas que l'institution du mariage et de la famille ne soit, ce me semble, par la seule marche des idées, plus pure et plus sainte qu'elle ne l'a jamais été. Certes, quand, à travers les ombres du passé, nous nous représentons, comme dans un tableau, le père des temps anciens, avec sa figure grave et sa physionomie moitié de juge et moitié de roi, l'épouse dans son attitude respectueuse et un peu craintive d'inférieure dévouée, les enfants silencieusement inclinés et groupés, selon la hiérarchie de l'âge et du sexe, autour du chef suprême, il en résulte pour notre imagination un spectacle qui n'est pas sans grandeur; mais il y manque trop souvent ce qui pour nous, hommes modernes, est la première condition de toute beauté, la tendresse et la liberté! Dans la famille, comme dans l'État, l'autorité est un grand principe, le respect est un admirable sentiment, mais tous deux, sentiment et principe, deviennent stériles, s'ils ne s'allient, pour se féconder, à la liberté et à l'affection! Eh bien! voilà pourquoi, malgré beaucoup de critiques souvent légitimes, la famille moderne me paraît supérieure à la famille antique; c'est qu'elle tend à concilier les deux principes, c'est que tous les esprits élevés conçoivent désormais l'idéal du mariage, non plus comme la réunion d'un administrateur et d'une administrée, d'un maître et d'une inférieure, mais comme l'alliance vraiment divine de deux créatures égales et libres, s'unissant par l'amour pour se perfectionner par lui! Dira-t-on que, si c'est là l'idéal aujourd'hui, ce n'est pas du moins la réalité? Qu'importe! la grandeur d'un siècle ne se mesure pas moins à ses aspirations qu'à ses progrès; car, désirer le mieux, c'est déjà être meilleur, et l'idéal d'aujourd'hui sera le réel de demain, il l'est déjà! Combien de femmes, qu'une éducation plus forte a pré-

parées au véritable rôle d'épouse, s'associent aujourd'hui aux pensées, aux études, aux travaux même de leurs maris, et, dans les rudes sentiers de la vie, amènent, si je puis parler ainsi, une âme de renfort à son âme! Et les enfants! comme ils tiennent une bien plus grande place dans notre existence! Il faut le dire, les enfants autrefois étaient à peine mêlés à la famille. Chaque jour, à l'heure du repas, chaque soir, à l'heure du repos, on les conduisait auprès de leurs parents, et, après quelques rapides caresses, on les remettait, petits enfants, à leur nourrice, adolescents, à leur gouverneur, et la séparation était complète. Aujourd'hui, c'est une communication éternelle, incessante, et aussi féconde pour les parents que pour les enfants eux-mêmes. On voit des pères revenir à leurs livres de collège pour pouvoir surveiller les études de ces chers collégiens ; j'ai vu des mères apprendre le grec en cachette pour servir de répétiteurs à leurs fils; et ainsi, pères et mères, penchés sur cette petite créature que Dieu leur a envoyée, la réchauffant de leur cœur, la nourrissant de leur esprit, ils apportent tout ce qu'ils savent, tout ce qu'ils valent, à cette jeune âme qui le leur rend bien, car elle répand, elle, autour d'eux ce divin parfum de l'enfance qui embaume et assainit tout ce qu'il touche. l'innocence et la pureté! En vain quelques censeurs craignent-ils que cet excès de tendresse *pour messieurs les enfants* n'énerve la puissance paternelle... Non! non! les parents ne seront pas moins respectés parce qu'ils seront plus respectables; et je n'en veux pour preuve que notre théâtre! Certes, on n'accusera pas la comédie moderne de pruderie, et nous voyons tous les jours le public accepter et applaudir les personnages les plus hasardés, pourvu qu'il y ait du talent dans le peintre et de la vérité dans le portrait. Eh bien! que le plus hardi des écrivains

dramatiques essaye ce que Molière a fait dix fois; qu'il nous montre, comme dans les *Fourberies de Scapin* ou dans l'*Avare,* un fils se moquant de son père après l'avoir volé, ou s'accordant avec un valet pour le faire battre, et il verra toute la salle, se soulevant d'indignation, flétrir de ses sifflets et de ses mépris le sacrilége qui ose attenter à la majesté paternelle. Ne désespérons donc pas d'une époque où les sentiments naturels vibrent si haut dans le cœur de tous, et nous, artistes, faisons comme notre temps, retrempons-nous à ces sources vives, élevons sans cesse dans nos cœurs l'idéal de la famille, améliorons-nous sans cesse, comme frères, comme pères, comme fils, comme maris; car la vraie gloire elle-même est à ce prix, et on ne survit à son siècle que quand on le reflète dans ce qu'il a de pur, et qu'on le représente dans ce qu'il a d'immortel!

FIN.

TABLE

	Pages.
AVANT-PROPOS.	
MON PÈRE	1
LES DEUX MISÈRES	7
UN SOUVENIR DE MANIN	17
LES DEUX HIRONDELLES DE CHEMINÉE	33
UN JEUNE HOMME QUI NE FAIT RIEN, comédie en un un acte et en vers	37
DANDOLO	109
STANCES récitées par M^{me} Ristori, à Amsterdam, le 12 juillet 1860, jour de sa représentation d'adieu	111
A MAURICE DESVALLIÈRES-LEGOUVÉ, mon petit-fils, en lui dédiant une de mes comédies représentée un jour après sa naissance	113
Pendant l'éruption du Vésuve qui a englouti Pompéi. — Fragment. — UN MAITRE, UN ESCLAVE	117

	Pages.
DEUX MÈRES.....................................	123
LA MORT D'OPHÉLIE...............................	129
LES PLEUREUSES (Fragment antique)..............	131
MARIA LUCRETIA, Lettre à M. Arsène Houssaye.....	135
STANCES récitées par Mme Ristori, le jour de la représentation au bénéfice de la petite-fille de Racine, après avoir joué le rôle de Phèdre...............	145
MÉDÉE, tragédie en trois actes et en vers..........	147
UN RÊVE DE JEUNE HOMME........................	231
ADIEUX DE JEANNE D'ARC.........................	235
ÉCRIT SUR UN TOMBEAU...........................	239
GUERRERO, drame en trois actes et en vers.........	241
DISCOURS DE RÉCEPTION A L'ACADÉMIE FRANÇAISE, prononcé le 28 février 1856......................	355

FIN DE LA TABLE.

PARIS. — IMPRIMERIE DE J. CLAYE, RUE SAINT-BENOIT, 7.

www.ingramcontent.com/pod-product-compliance
Lightning Source LLC
Chambersburg PA
CBHW071610220526
45469CB00002B/300